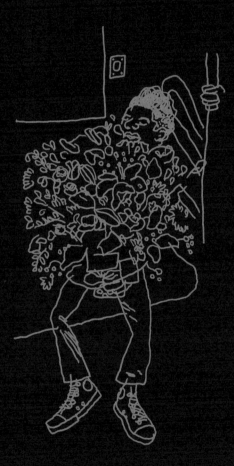

EVERY
PERSON
IN
NEW
YORK

EVERY PERSON IN NEW YORK

Copyright ⓒ2015 Jason Polan

This edition first published in Korean in 2017 by ARTBOOKS publishing Corp, Paju-si
Korean edition 2017 ARTBOOKS Publishing Corp, Paju-si

에브리 퍼슨 인 뉴욕

초판 인쇄 2017년 12월 18일
초판 발행 2017년 12월 28일

지은이 제이슨 폴란
옮긴이 이용재
펴낸이 정민영
책임편집 김소영
편집 임윤정
디자인 김마리
마케팅 이숙재 정현민
제작처 영신사

펴낸곳 (주)아트북스
출판등록 2001년 5월 18일 제406-2003-057호
주소 10881 경기도 파주시 회동길 210
대표전화 031-955-8888
문의전화 031-955-7977(편집부) 031-955-3578(마케팅)
팩스 031-955-8855
전자우편 artbooks21@naver.com
트위터 @artbooks21
페이스북 www.facebook.com/artbooks.pub

ISBN 978-89-6196-304-6 03600

EVERY PERSON IN NEW YORK

에브리 퍼슨 인 뉴욕

제이슨 폴란 지음

이용재 옮김

아트북스

일러두기

- 책·잡지·신문 제목은 『』, 미술작품·영화 제목은 「」, 전시 제목은 〈 〉로 묶어 표기했습니다.
- 인명, 지명 등의 외래어는 국립국어원이 정한 표기법에 따르는 것을 기본으로 했으나 국내에 통용되는 고유명사의 경우 이를 우선으로 적용했습니다.
- 뉴욕의 길 이름은 스트리트(St.)는 '가(街)', 애브뉴(Ave.)는 '거리'로 구분해 표기했습니다.

제이슨의 그림은 쉽고 단순하게 그린 것 같으면서도 묘사가 살아 있고 생생한 동시에 잽싸 보인다. 그는 뉴욕이라는 도시의 아름답고 독특한 사람들을 완벽하게 담아낸다. 바삐 움직이거나 공원 벤치에 몇 시간이고 앉아 있는 이로부터 영감을 얻는다… 만일 우리가 그러한 순간을 포착하기 위해 멈출 수 있다면 뉴욕을 사랑하는 이유를 되새기기란 아주 쉬운 일일 것이다. 이 책에 그런 순간이 가득 들어차 있다. 이 책이 곧 그 순간들이다.

크리스틴 위그
배우 겸 코미디언

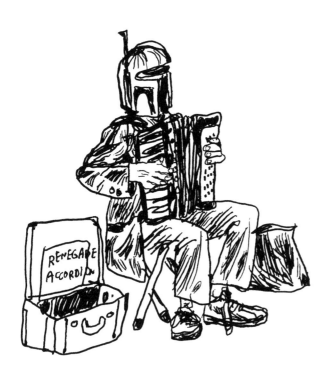

여는 글

대학에서 '당신에 대한 모든 것을 알고 싶어요'라는 프로젝트를 진행했다. 미술학교에 다니는 모든 이름 판면에 옮겨 미시건주 앤아버 소재의 미술관에서 전시한 것인데, 미색 종이에 그린 약800장의 초상화로 구성한 작업이었다. 내가 아는 이들은 최대한 정확하게 묘사하려 노력했지만 많은 이들의 생김새를 몰라서 그냥 상상해서 그렸다. 그래도 모든 초상화에는 학생들의 이름을 붙여 두었으니 닮든 그렇지 않든 모두 자신의 초상화를 하나씩 갖게 된 셈이다. 전시 기간 중 그림은 한 장당 10달러에 팔았고 초상화가 팔리면 그 얼굴의 주인공에게 돈이 돌아갔다. 팔린 초상화의 주인공에게 10달러씩 준 것은 물론 갤러리에서도 작품이 팔리기 전에 같은 금액의 중개료를 가져가는 바람에 결국 나는 적자를 보고 말았다.

뉴욕으로 이사하고 얼마 지나지 않아 『뉴욕 현대미술관 카탈로그의 모든 미술작품』이라는 책을 만들었다. 나는 미술관을 사랑했고 그곳에 취직하고 싶었다. 그 책을 통해 나의 진정성을 보여줄 수 있을 것이라 생각했다. 나는 미술관 방문객이 볼 수 있는 모든 작품을 그렸다. (수장고에는 들어가지 않았다. 아마 그랬더라면 아직도 그리고 있을 것이다.) 현대미술관에 취직하지는 못했지만 작품이며 공간, 방문객, 직원들에 대해 많은 것을 배웠다. 그리고 7년 뒤 나는 다시 프로젝트를 진행했고, 그때는 더 많은 것을 배울 수 있었다.

그다음에는 『팝콘 한 봉지』라는 책을 만들었다. 전자레인지용 팝콘을 튀겨서는 부모님 댁 식탁에 쏟았다. 내 왼쪽 앞에 팝콘 더미를 쌓아 놓고 한 개씩 종이에 그린 뒤 오른쪽으로 옮겼다. 아직 그리지 않은 왼쪽의 팝콘 더미가 작아지는 동시에 다 그린 후 오른쪽으로 옮긴 팝콘 더미가 커지는 걸 보는 게 좋았다. 튀겨진 알갱이를 전부 그린 뒤에는 안 튀겨진 알갱이를 그리고 마지막으로 봉지까지 그렸다. 이 프로젝트를 완성하는 데까지 세 시간쯤 걸렸다.

한번은 아트레인—미시간주의 비영리기구가 운영하는 일종의 열차 박물관, 빈티지 열차 네 량에 미술 전시회를 개최한다—을 타고 워싱턴주의 스카이코미시에 갈 일이 있었다. 나는 그곳에서 친구 린다가 종이 한 장의 양면에 엮은 동네 전화번호부를 발견했는데, 정말 좋았다. 당시 스카이코미시의 인구는 217명 정도였다. 나는 '전화번호부의 모든 사람들'이라는 책을 만들고 싶어져서 미술학교 프로젝트 때와 마찬가지로 아는 사람들은 기억에 의존해 최대한 비슷하게 그리고 나머지는 지어 냈다(하지만 이번에는 부모님의 해묵은 졸업 앨범에 실린 얼굴들을 참고했다). 린다의 전화번호부를 참고해 나는 기재된 모든 이들의 얼굴을 그려 책을 완성했다.

'뉴욕의 모든 사람들'이라는 제목을 처음 떠올린 것은 2008년 초의 일이다. 원래 나는 제목에 대해 생각하기를 즐긴다. 대개 일단 제목을 생각한 뒤 만들고 그리기 시작하는 편인데, 이 제목에 어울리는 프로젝트를 위해서는 무엇을 어떻게 해야 할지 도무지 감을 잡을 수가 없었다. 애초에 내가 이런 제목을 생각했던 이유는,

많은 사람을 아우르는 프로젝트를 좋아하기 때문이다. 뉴욕의 모든 사람에게 내 마음을 전할 수 있는 아이디어가 있었고, 그것은 미국 또는 전 세계의 모든 사람들에게 마음을 전하는 것보다 훨씬 더 의미가 있었다. 세계라면 불가능하지만 뉴욕이라면 현실적으로, 또 물리적으로도 돌아다니면서 그릴 수 있으리라 생각했다. 나는 뉴욕의 삶을 오랫동안 생각해왔고 그에 대해 더 알고 싶었다. 그림에 관련된 일도 계속 하고 싶었다(많이 그릴수록 내 드로잉 실력이 나아질 거라 여기며 더 많은 사람을 그리고 싶었다). 게다가 블로그에 그림을 올리는 데 이제 조금 편해졌다. 프로젝트를 진행하면서 그때그때 올릴 수 있다는 측면에서 블로그는 좋은 매체라고 생각한다. 또한 원한다면 누구나 언제든 와서 볼 수 있다.

프로젝트는 이제 여섯 살을 맞았다. 뉴욕에 살면서 이 프로젝트를 위해 매일 그린 결과 어느덧 3만 명이 넘는 사람을 그렸다(아직 갈 길이 멀었다). 여태껏 그림 실력이 늘었으면 좋겠다(프로젝트 초기의 그림을 스케치북에서 살펴보다가 기겁할 때가 있다. 나름 좋은 징조라고 여긴다).

최대한 정직하게 그리려 애썼다. 사람이 시야에 있는 동안에만 그림에 담았다. 대다수의 그림(거의 전부)은 종이가 아닌 사람을 보면서 그렸다. 빠르게 움직이는 이라면 그림 또한 종종 아주 단순해졌다. 움직이거나 자세를 바꾸는 경우 포갰던 다리나 뻗었던 팔의 바뀐 움직임을 속여 그릴 수 없었다. 그래서 몇몇 사람들은 팔이나 다리가 하나씩 더 있다. 마치 움직임 자체를 그림에 담은 것처럼 말이다. 이를 통해 더 나은 그림이 되었으면 좋겠다.

한편 계획을 세워서 프로젝트를 진행하지는 않았다. 어떤 행사에 특별한 사람을 보러 간다면 그들을 그림에 담을 거라 예상할 수 있었다. 하지만 대부분의 경우 완전히 우연에 의해 그렸다. 특별한 여건을 설정하거나 대상을 쫓지 않았지만 생각해보면 그림에 담기는 이들에게는 공통점이 있다. 머리 모양이 멋있다거나, 한쪽으로 기대어 있다거나, 엄마와 거리를 헤매는 동안 뭔가 장난을 치는 아이라거나, 아코디언 연주자라거나, 팔의 곡선이 특이하다거나, 흥미로운 걸 들고 있다거나, 턱선이나 목선이 관심을 끈다거나, 키가 별나게 크다거나, 「웨스트 윙(The West Wing)」 같은 텔레비전 쇼에 출연하거나, 착해 보이거나, 자거나 먹거나, 무엇인가에 집중하거나, 아는 사람과 닮았다거나, 손의 선이 좋은 사람들이었다. 이런 점들(그리고 매일 나타나는 다른 특징)에 나는 너무나도 흥미를 느끼고 매일 그들을 그려 모두와 공유하고 싶다.

이 책을 즐겨주었으면 좋겠다.*

제이슨

*그리고 이 책에 당신이 담겨 있다면 좋겠다.

2008

E선
4번 거리-34번가 서쪽

그랜드센트럴역
3·25

타코벨

Q선

E선

브로드웨이
라파예트가역
오후 3:56

그녀가
깨어났다!

페탕크*를 즐기는 남자
브라이언트파크

* 코트 위에 그린 원을 기점으로
목표 나무 공에 금속 공을
가까이 던지는 것으로 승패를 겨루는
프랑스 남부의 민속 경기

B선에서
꾸벅거림

FDR* 우체국

* 미국의 32대 대통령
프랭클린 시어도어 루스벨트의 약칭

11:12
우체국

프린스와
엘리자베스가의
북서쪽 모퉁이

애스터 플레이스 큐브*
9:00~

＊원래 작품명은 「알라모(Alamo)」로
버나드 로즌솔(Bernard Rosenthal)이
1967년에 제작한 조각이다.

NBC UNIVERSAL

코넌 오브라이언!

도널드 트럼프

제나 피셔*

＊배우

크리스틴 위그!

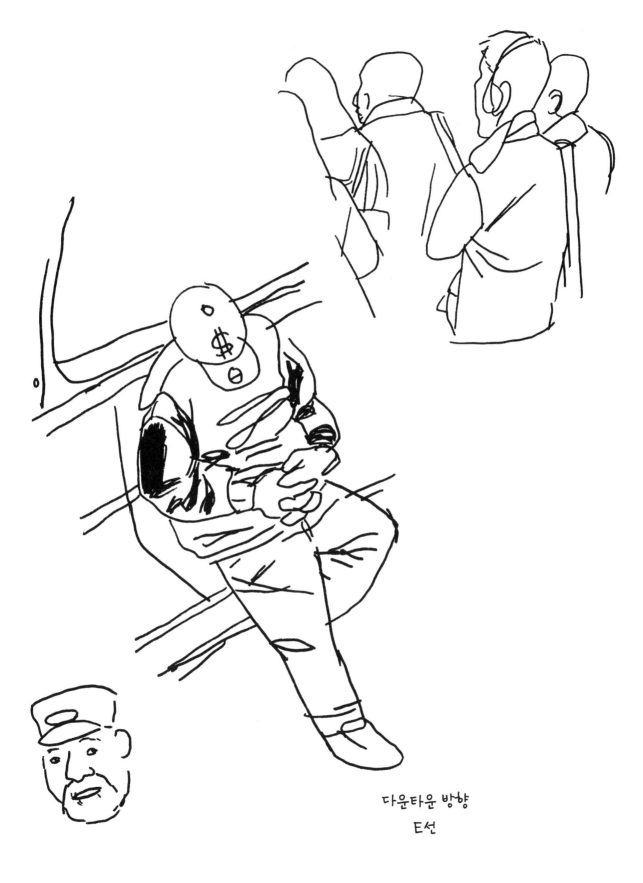

다운타운 방향
E선

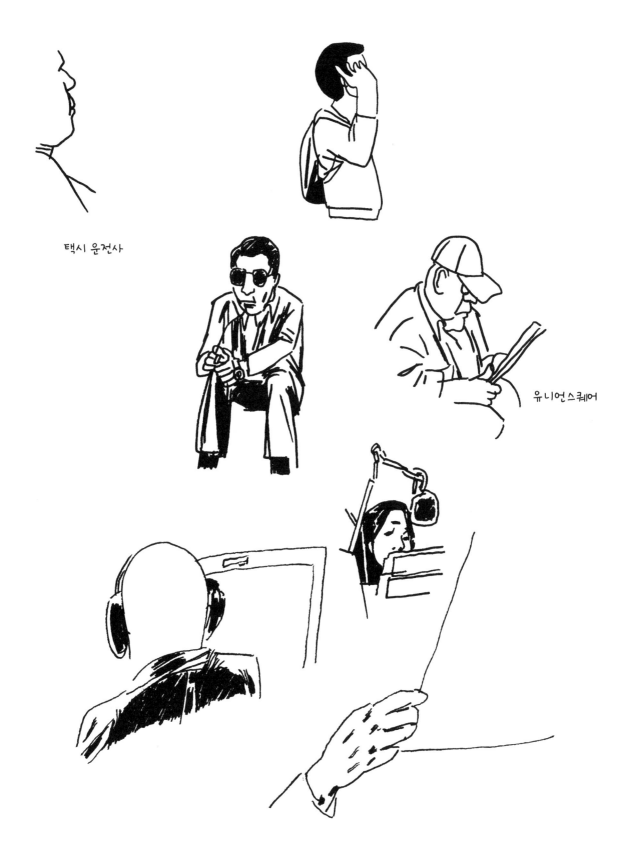

택시 운전사

유니언스퀘어

WNYC*

*뉴욕시
공영 라디오 방송국

페미 쿠티*

*나이지리아 출신의
음악가

존 호컨베리*

*작가이자 저널리스트

헤드폰 두 짝을
한꺼번에

유니언스퀘어

헤더,

매기 + 코트니

발

18번가의 북스 오브 원더*에서
강연하는 코리 닥터로우**
2008년 5월 26일

*어린이 책 전문 서점
**캐나다의 SF 소설가

머서가
6월 6일

사진 촬영

치실질을
하고 있다 →

버스 운전사

사진가

트럭 모는
남자

해리엇이
누구라고요?

아,
새로 고용한
제 비서입니다.

배우

64번가와 5번 거리
사이의 핫도그 노점
2008년 6월 12일

국립자연사박물관에서
박제된 겜스복*을 보는 남자
2008년 6월 13일

＊남아프리카의 대형 영양

허드슨과
즈로이가 사이

상자를 나른다

차를 운전한다

스티브 파워스*

*그라피티 예술가

로런 그레이엄*

*배우

워싱턴스퀘어파크

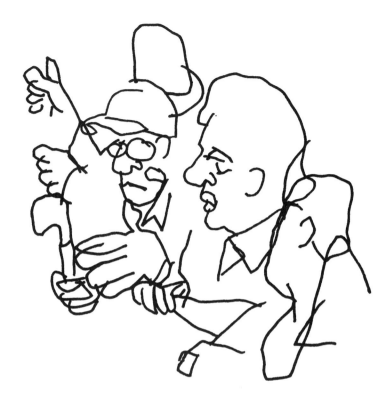

2번 거리를 지나가는 버스

버스를 탄 남자

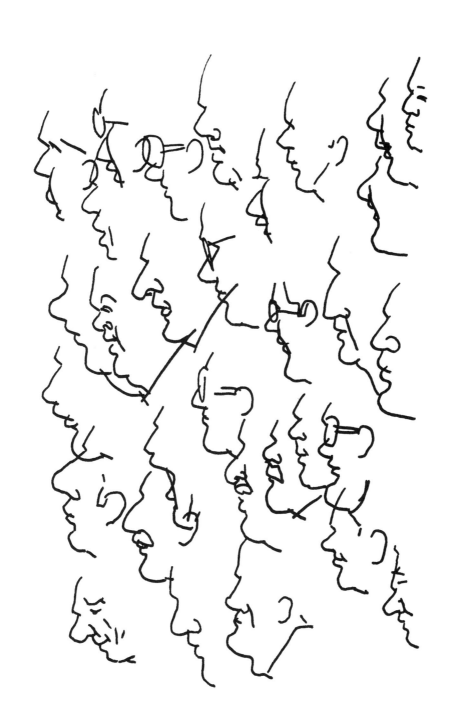

브로드웨이와
24번가 사이
08 · 6 · 29

화창한 날

경찰관

그린가의
잭스페이드 매장
08·6·29

23번가-브로드웨이역에서
지하철을 기다리는 여인
2008 · 6 · 29

휴대전화

타코벨

프린스와
머서가 사이

프린스가 우체국

6·3

서쪽

엘리자베스와
베스터가 사이
7월 4일

THIS SIDE DOWN ↑

↑ NOT VALID AS CLAIM CHECK

루스벨트섬의 왕복 케이블카
수용 인원 125 + 1명
2008년 7월 17일

프린스가 우체국의
대기 줄
2008년 7월 16일

타코벨의 남자
08 · 7 · 23

배낭

FDR 우체국에서
줄 서 있는 여자
2008 · 7 · 28

해리 코닉 주니어*

*가수 겸 배우

업타운
8.11

잔다

북쪽으로 향하는
그랜드센트럴역에서
잠든 남자
2008-8-13

다운타운 방향 V선
2008년 8월 26일

타코벨 앞

53번가-렉싱턴역
플랫폼에서
DVD를 보는 남자
2008 · 8 · 27

건설 현장 인부
8번가

마리오 바탈리*

*셰프 겸 레스토랑 사업가

맥두걸가

미네타 레인의
파파라치

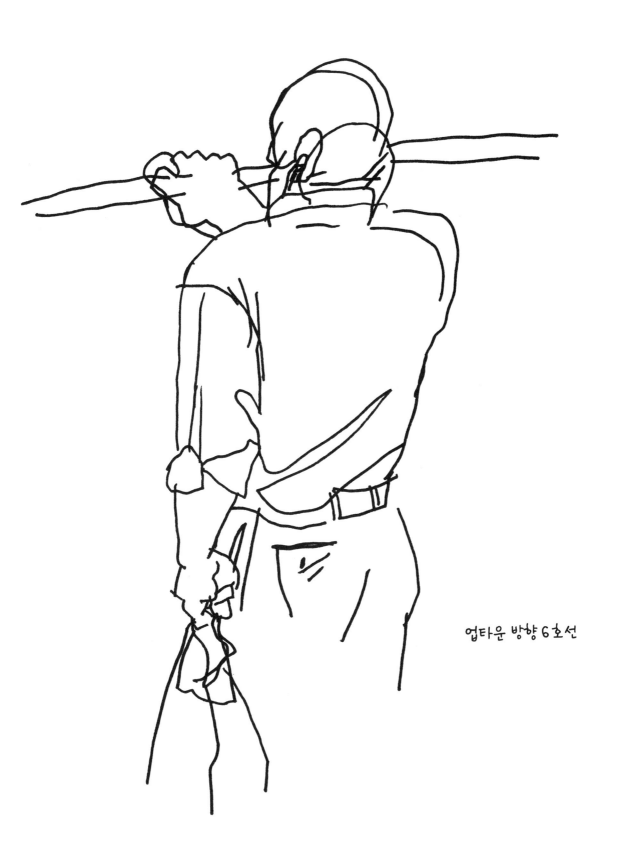

업타운 방향 6호선

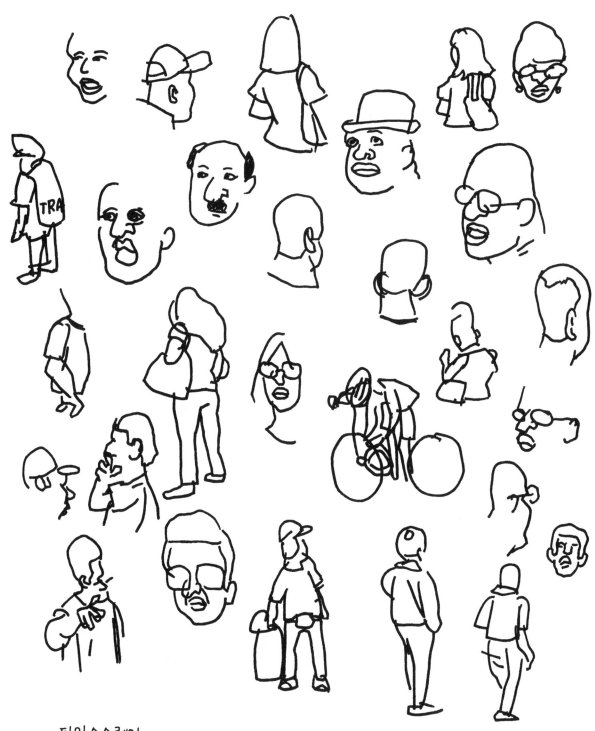

타임스스퀘어
2008 · 9 · 4

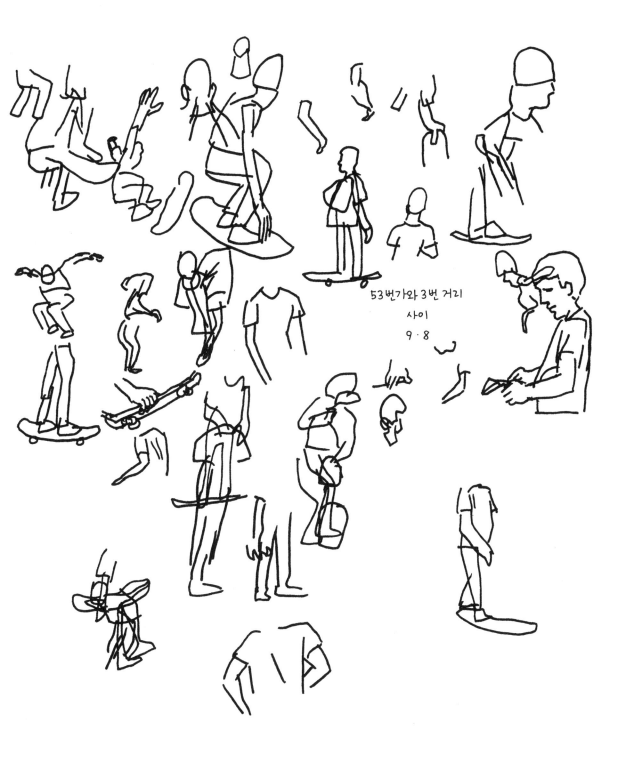

53번가와 3번 거리
사이
9 · 8

T선 지하철에서
독서 중

드로잉센터*의 드로잉 룸,
우스터가 40번지
2008 · 9 · 23

＊드로잉 전문의 비영리 예술기관

IFC 센터에서 아서 러셀*의
다큐멘터리 상영 전
예고편을 보는 남자
2008 · 10 · 1
(두 번 그렸다)

＊음악가이자 첼로 연주자

"양말 좀 갈아 신어요"라고 말할때는
단지 발만 문제라는 게 아니거든요,
이 남자야.

어둠 속의
마르셀

320 E 72

#3A

어둠 속의
셀키

츠비그 갤러리
2008·12·11

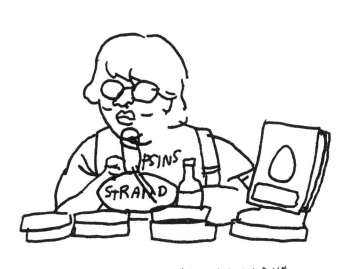

스트랜드 서점의 케니 숍신*
2008년 9월 24일

*레스토랑 사업가로 숍신스(Shopsin's)의 소유주

53번가와
렉싱턴 거리 역
플랫폼에 서 있는 남자
2008·9·28

JFK 국제공항의 여인

2008. 12. 18

62번가의 극장에서
남자와 여자
2008년 12월 31일~
2009년 1월 1일

2009

E선 열차에서
쉬는 남자
09 · 1 · 1

아트페어 바깥에서
헨리 다거의 책을
들고 있는 루 리드*
09 · 1 · 10

*밴드 벨벳 언더그라운드의 리더

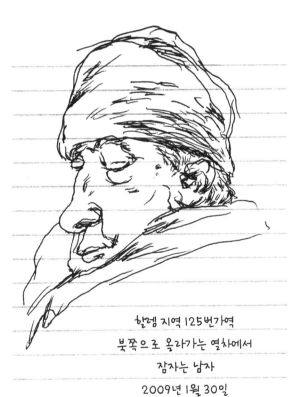

할렘 지역 125번가역
북쪽으로 올라가는 열차에서
잠자는 남자
2009년 1월 30일

맥두걸가를
걸어 내려가는
프란체스코 콜레멘테*
2009 · 1 · 30

*이탈리아 출신의 미술가

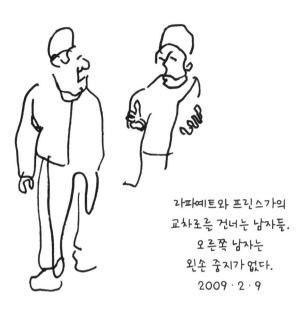

라파예트와 프린스가의
교차로를 건너는 남자들.
오른쪽 남자는
왼손 중지가 없다.
2009·2·9

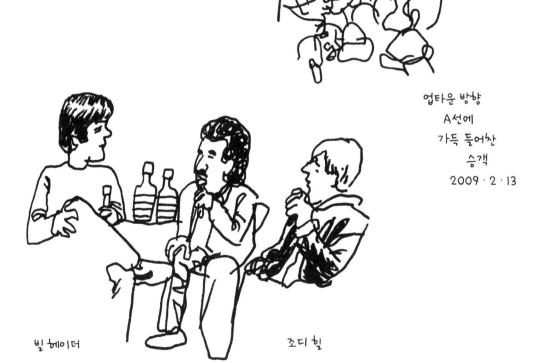

업타운 방향
A선에
가득 들어찬
승객
2009·2·13

빌 헤이더

대니
맥브라이드

조디 힐

빌 헤이더와 대니 맥브라이드는 코미디언 겸 영화배우이고,
조디 힐은 대니 맥브라이드 주연의 저예산 태권도 소재 코미디 영화
「풋 피스트 웨이(The Foot Fist way)」를 연출한 감독이다.

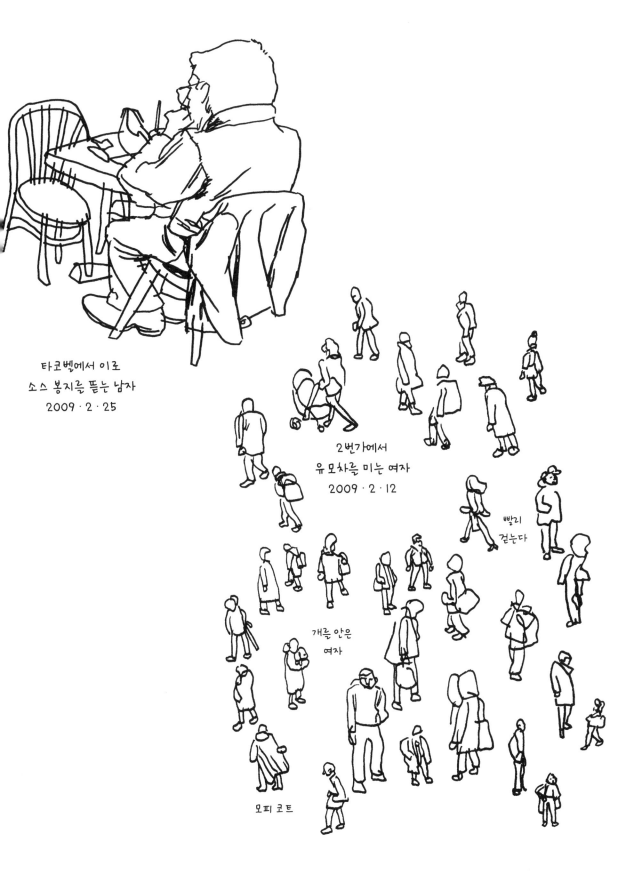

타코벨에서 이조
소스 봉지를 뜯는 남자
2009 · 2 · 25

2번가에서
유모차를 미는 여자
2009 · 2 · 12

빨리
걷는다

개를 안은
여자

모피 코트

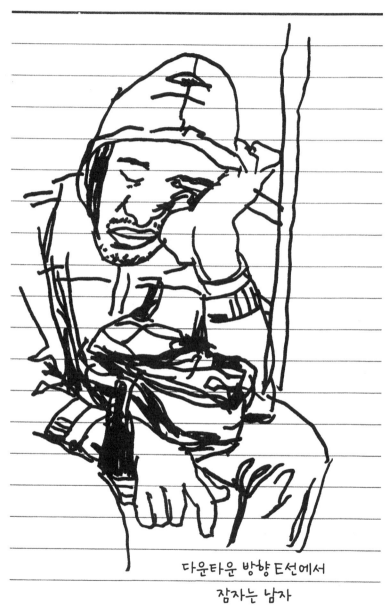

다운타운 방향 E선에서
잠자는 남자
09·3·1

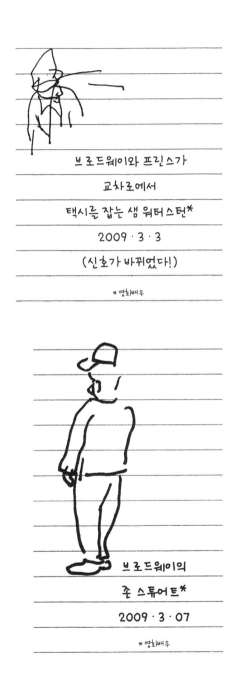

브로드웨이와 프린스가

교차로에서

택시를 잡는 샘 워터스턴*

2009 · 3 · 3

(신호가 바뀌었다!)

* 영화배우

아머리*에서 본

제임스 프랭코

* 파크 거리에 위치한 문화공간

아머리에서 본

토비 매과이어

둘 다 영화배우

브로드웨이의

존 스튜어트*

2009 · 3 · 07

* 영화배우

14번가에서 본

짐 자무시

09 · 3 · 11

유니버시티 플레이스의
키건 맥하그*와
토바 아우어바흐**
09 · 3 · 7

＊몽상적인 드로잉과 그림으로 잘 알려진 예술가
＊＊다양한 소재를 결합하는 작업을 주로 하는 시각예술가

테칭 시에*
09 · 3 · 16

＊대만의 예술가

계산대의
두 사람

현대미술관의 남자

2009 · 3 · 20

앉아 있는 남자

크로스비가의
애덤 스테넷*

2009 · 3 · 31

* 브루클린을 기점으로
활동하는 화가

갤러리에서

필 프로스트*

2009 · 4 · 4

* 그라피티를 기반으로 활동하는
현대미술가이자 설치작가

10번가에서
글을 쓰고 있는
제이슨 슈워츠먼*
09 · 4 · 4

＊배우

53번가의

제이슨 베이트먼과　　제니퍼 애니스턴

2009 · 4 · 8

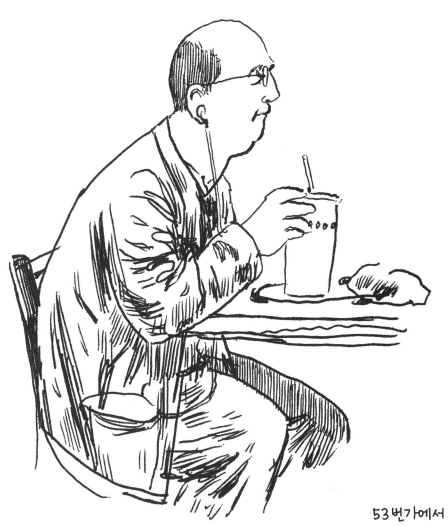

53번가에서
음식을 먹는 남자
2009 · 4 · 6

다운타운 방향
T선에서
웰스 타워의
『유린되고 타버린
모든 것』을
읽는 남자
2009 · 4 · 17

현대미술관의 스털링 루비*
2009 · 4 · 13

*독일 출신의 설치미술가

현대미술관의 남자
09 · 4 · 13

서브웨이 샌드위치 가게의 소녀
09 · 4 · 19

웨이벌리 플레이스와
6번 거리 사이
09 · 4 · 26

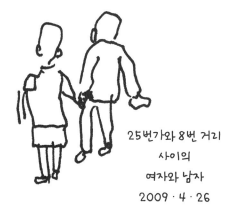

25번가와 8번 거리
사이의
여자와 남자
2009 · 4 · 26

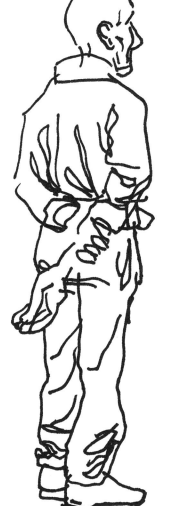

그린가에서
유모차를 밀고 가는 여자
2009 · 4 · 23

4번가 서쪽에서
핸드볼 경기를 구경하는 남자
2009 · 4 · 28

프린스가의
캘빈클라인
속옷 가게에 있는
에이드리언 브로디*
2009 · 4 · 24

* 영화배우

프린스가의
메릴린 민터*
2009 · 4 · 28

*에로틱한 이미지를
주로 작업하는 예술가

현대미술관
안내소의 남자
2009 · 4 · 24

메트로폴리탄 미술관
지붕의 록시 페인*
2009 · 4 · 27

*그림이 그려진 당시 메트로폴리탄 미술관 옥상에서
「엄청난 소용돌이(Maelstrom)」라는
거대한 나뭇가지 조각을 전시한 설치예술가

6번 거리에서
기다리는 여자
2009 · 4 · 26

업타운 방향 6호선
지하철에서
잠자는 남자
2009년 5월 12일

메트로폴리탄 미술관에서
프랜시스 베이컨 전시를
관람 중인 여자
2009 · 5 · 18

브루클린행
L선을 탄 남자
2009 · 6 · 4

센트럴파크에서
훌라후프를 돌리는 여자
2009 · 6 · 14

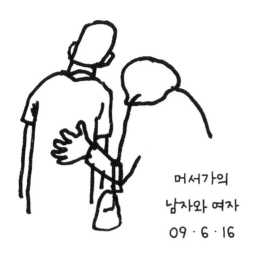

머서가의
남자와 여자
09 · 6 · 16

파트너스 앤드 스페이드의
영화감독 알버트 메이슬리스
2009년 6월 17일

브루클린 다리 위의
남자
2009 · 6 · 14

글래드스톤 갤러리에서 열린
바실 울버턴*의 전시회를
관람 중인 두 사람
2009 · 6 · 19

＊만화가이자 삽화가

현대미술관의
AA 브론슨*
09 · 6 · 22

＊캐나다 출신의 예술가로
아티스트 그룹
'제너럴 아이디어(General Idea)'의
공동 창시자

브롱크스 동물원에서
세서미 스트리트를 촬영하는 광경
2009 · 6 · 1

현대미술관의 폴 밀러*
2009 · 6 · 22

* 음악가, 디제이 스푸키

현대미술관
09 · 6 · 22

현대미술관의
샐리 버거*
09 · 6 · 22

* 비디오, 영화, 뉴미디어 분야의 큐레이터로
실험 비디오와 논픽션 미디어를 전문으로 한다.

현대미술관 극장의 여자와 남자
09 · 6 · 22

그리고 그녀는
팔을 움직였다

반스 앤드 노블에서 본
버즈 올드린*
09 · 6 · 23

* 달에 착륙한 우주비행사

버그도프 굿맨
백화점의 손님
2009 · 6 · 23

54번가의
반스 앤드 노블에서
전화 통화하는 여자
2009 · 7 · 2

머서가에서
사진을 찍는 남자
2009 · 6 · 26

리즈!

머서가에 세워 둔 차에서
창문 밖으로
소리치는 남자아이
2009 · 7 · 3

프린스와 머서가 사이의
계단에 앉아 있는 남자
2009 · 7 · 3

업타운 방향 D선에서
『뉴요커』(잭 카닌의 만화!)를
읽는 남자
2009 · 7 · 3

업타운 방향
E선의 여자
09 · 6 · 26

들뜬 기분

사진을 찍는다

수박을 먹는다

하이라인 축제의 군중
2009년 7월 12일

머서가에서
앉아 있는 여자
2009 · 7 · 3

아트 디렉터스 클럽의
폴 사어*
2009 · 7 · 24

*그래픽 디자이너

아트 디렉터스 클럽의
브라이언 레이*
2009 · 7 · 24

*삽화가

업타운 방향
E선에서
잠든 남자
2009 · 8 · 1

업타운 방향
E선에서
춤추는 소년
2009 · 8 · 1

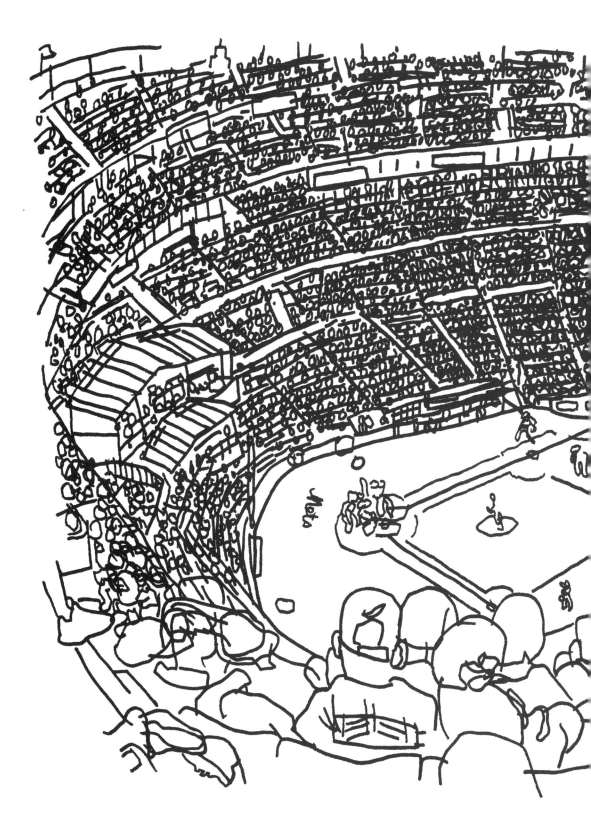

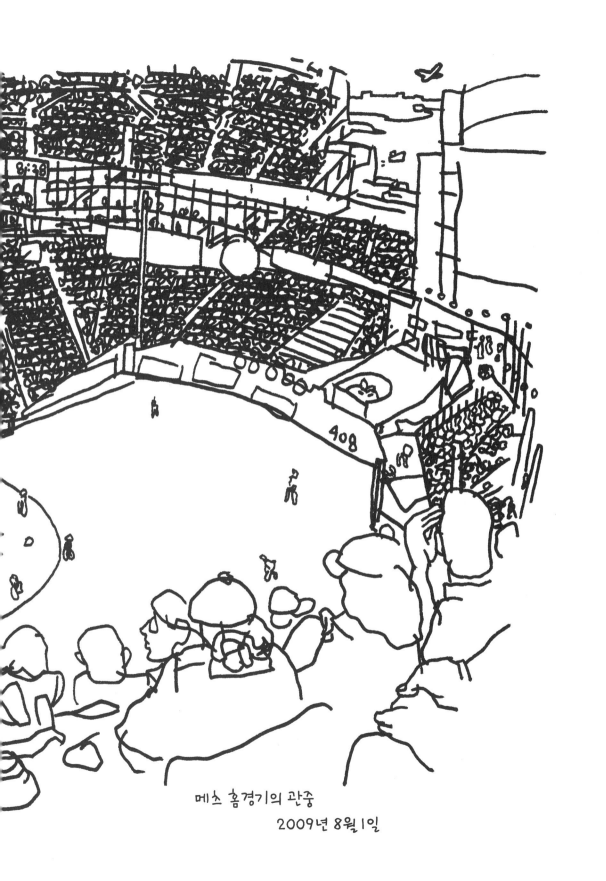

메스 홈경기의 관중
2009년 8월 1일

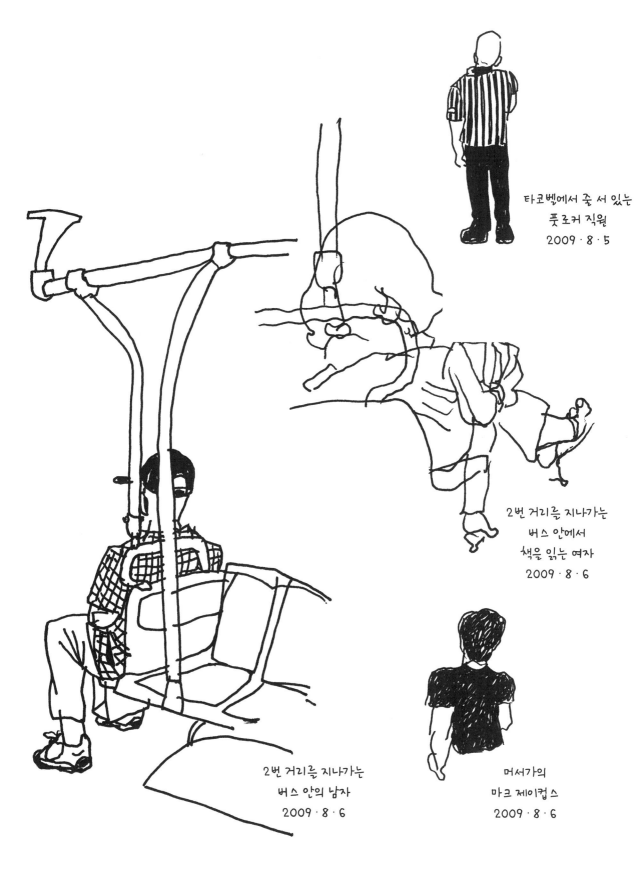

타코벨에서 줄 서 있는
풋로커 직원
2009 · 8 · 5

2번 거리를 지나가는
버스 안에서
책을 읽는 여자
2009 · 8 · 6

2번 거리를 지나가는
버스 안의 남자
2009 · 8 · 6

머서가의
마크 제이컵스
2009 · 8 · 6

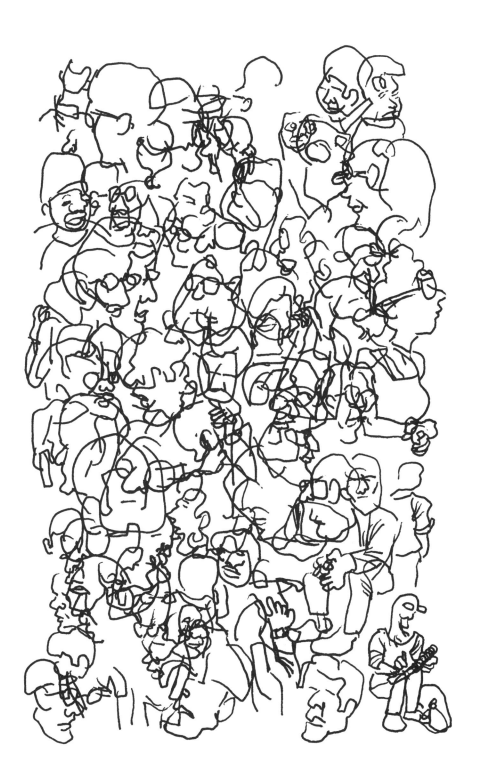

반스 앤드 노블에서
책을 읽는 남자
2009 · 8 · 19

유니언스퀘어
반스 앤드 노블의 남자
2009년 8월 19일

반스 앤드 노블에서
쿠키를 먹는 여자
2009 · 8 · 19

머서가를 걷는 남자
2009 · 8 · 20

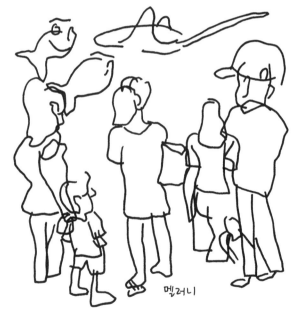

멜러니

뉴욕 수족관의 관람객
2009 · 8 · 17

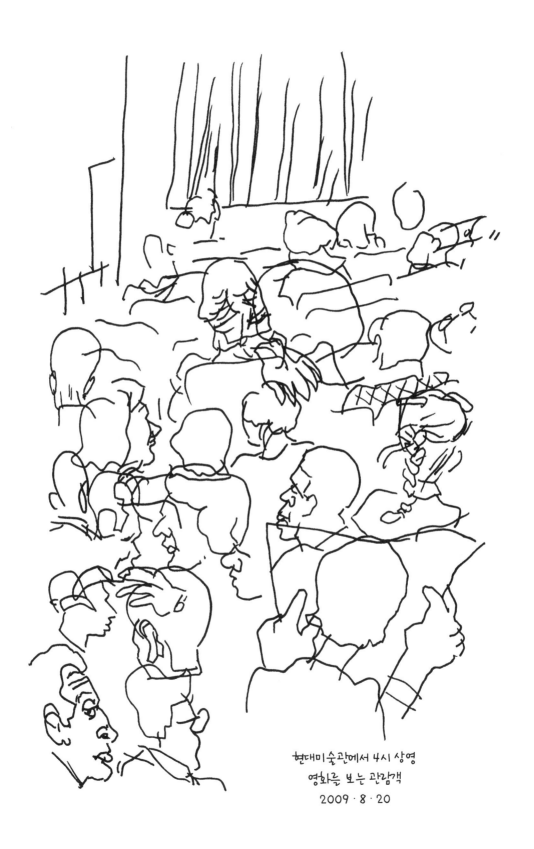

현대미술관에서 4시 상영
영화를 보는 관람객
2009 · 8 · 20

프린스가의 서스턴 무어*

2009·8·20

*록 밴드 소닉 유스의 보컬

매캐런파크에서 노는 사람들

2009·8·27

9번가에서
책을 낭독하는
재커리 숌버그*
2009·8·20

*작가

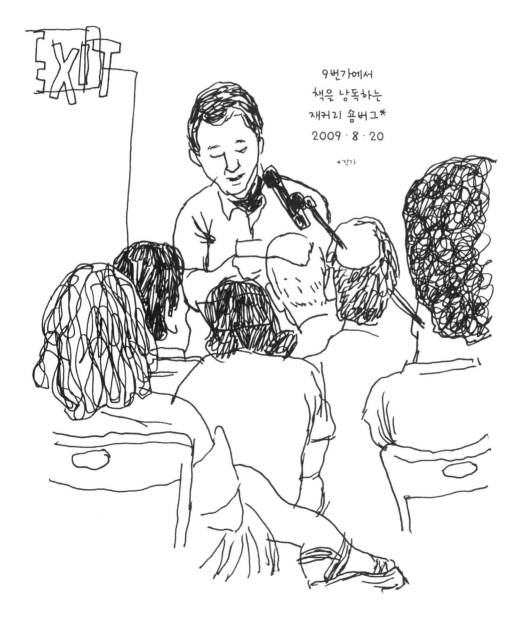

바릭가의 다이언 캐넌*

2009 · 8 · 21

＊영화배우

현대미술관의 여자

2009 · 8 · 27

웨스트
브로드웨이에서 본
로저 페더러*

2009 · 8 · 25

＊스위스 출신의 테니스 선수

바릭가의 엘리엇 굴드!*
2009년 8월 21일

＊영화배우

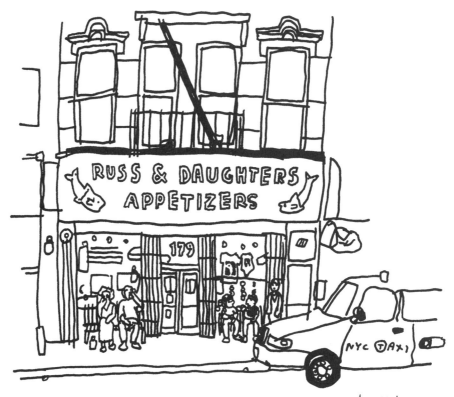

RUSS & DAUGHTERS
APPETIZERS

179

NYC TAXI

휴스턴가의
카페 러스 앤드 도터스에
온 사람들
2009년 8월 30일

줄리에트 비노슈

우스터가의
제프리 다이치*
프로젝트에서 열린
토바 아우어바흐의
전시회 개막 행사에 온
마이클과 하이디
2009 · 9 · 3

*전 LA 현대미술관(LA MOCA)
관장이자 아트딜러

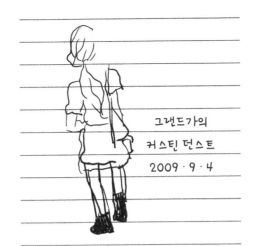

그랜드가의
커스틴 던스트
2009 · 9 · 4

그랜드센트럴역의
돈 드릴로*
2009년 9월 1일

* 소설가

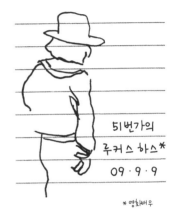

51번가의
루커스 하스*
09 · 9 · 9

* 영화배우

유니언스퀘어
반스 앤드 노블에서
제인 구달
2009 · 9 · 3

프린스가의
애플 스토어에서
마이크 저지*
2009년 9월 2일

* 영화감독

45번가의
재키 메이슨*
2009 · 9 · 6

* 코미디언

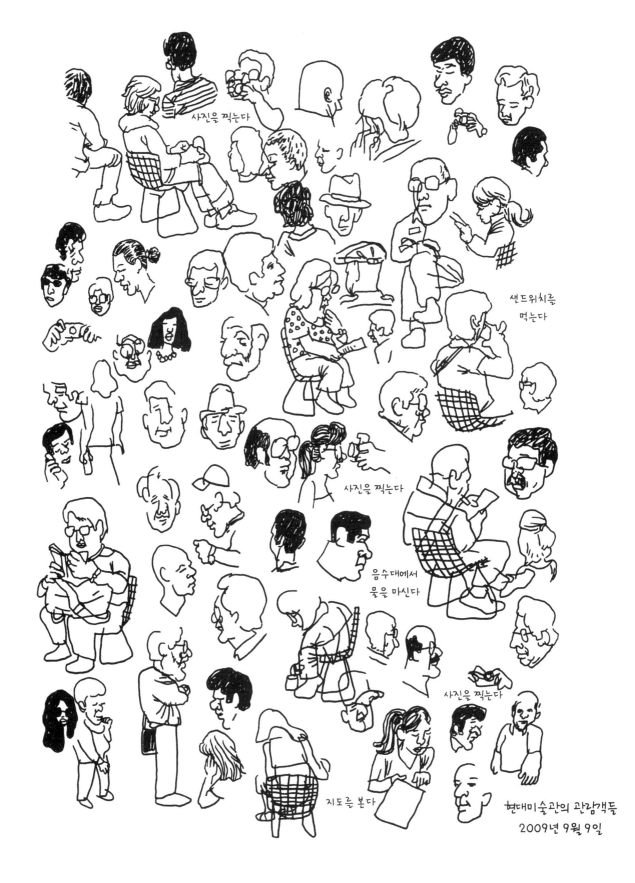

사진을 찍는다

샌드위치를
먹는다

사진을 찍는다

음수대에서
물을 마신다

사진을 찍는다

지도를 본다

현대미술관의 관람객들
2009년 9월 9일

현대미술관의 관람객들
2009년 9월 9일

53번가와
3번 거리 사이
2009·9·14

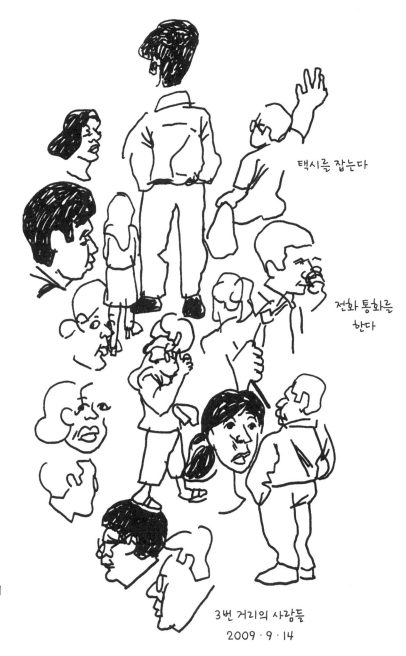

택시를 잡는다

전화 통화를
한다

3번 거리의 사람들
2009·9·14

소호 애플 스토어의
조나힐!*
2009·9·15

*영화배우

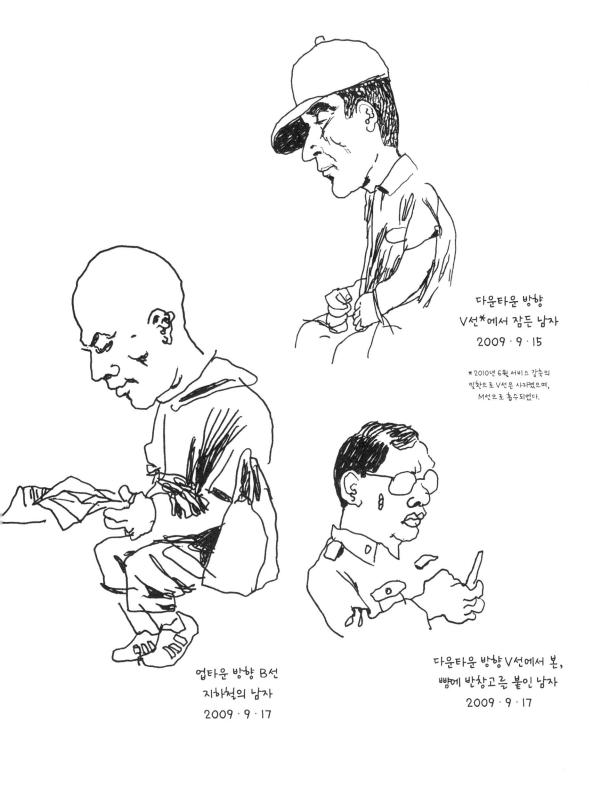

다운타운 방향
V선*에서 잠든 남자
2009 · 9 · 15

*2010년 6월 서비스 감축의
일환으로 V선은 사라졌으며,
M선으로 흡수되었다.

업타운 방향 B선
지하철의 남자
2009 · 9 · 17

다운타운 방향 V선에서 본,
뺨에 반창고를 붙인 남자
2009 · 9 · 17

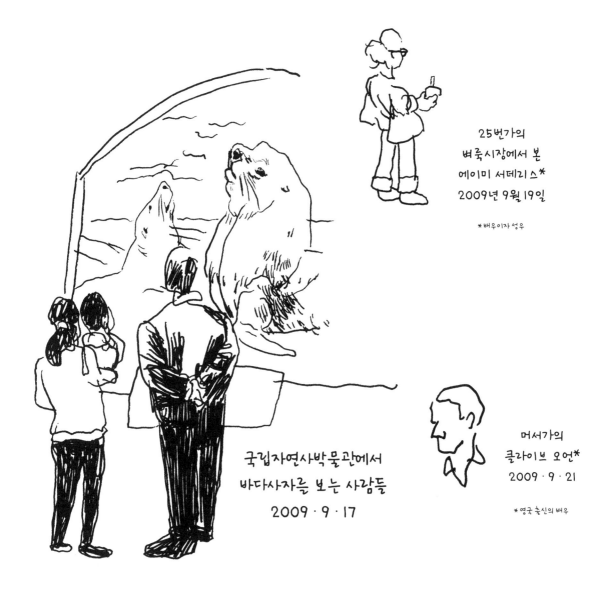

25번가의
벼룩시장에서 본
에이미 서데리스*
2009년 9월 19일

＊배우이자 성우

국립자연사박물관에서
바다사자를 보는 사람들
2009·9·17

머서가의
클라이브 오언*
2009·9·21

＊영국 출신의 배우

6호선 지하철을
기다리는 짐 개피건*
2009·9·21

＊코미디언

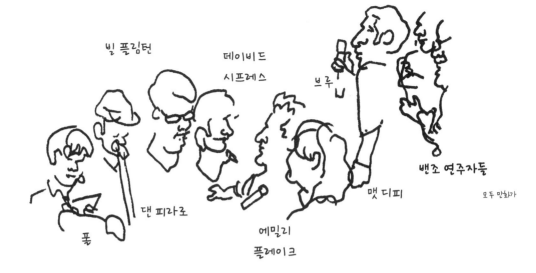

빌 플림턴

데이비드
시프레스

브루
니

밴조 연주자들

댄 피라로

풀

에밀리
플레이크

맷 디피

모두 만화가

유니언홀*
2009 · 9 · 20

＊브루클린 소재의 다양한 문화행사를
진행하는 클럽

브루클린행 R선
지하철에서 잠든 여자
2009 · 9 · 20

프린스가
애플 스토어의
이사벨라 로셀리니*
2009 · 9 · 21

＊이탈리아 출신의 영화배우

상대편 약올리기

워싱턴스퀘어파크에서
오재미를 차고 노는 사람들
2009 · 9 · 26

24번가의
척 클로스*
09 · 9 · 24

* 포토리얼리즘
화가이자 판화가

휴스턴가
앤젤리카 극장에서
팝콘을 먹는 주드 로
2009 · 10 · 4

퀸즈행 E선에서
솜사탕 다발을
쥐고 있는 남자
2009년 10월 4일

그린가의 토비아스 웡*
2009 · 9 · 29

＊캐나다 출신의 디자이너이자 예술가

현대미술관에서
입장권을 받는 여자
2009 · 9 · 21

브로드웨이의
사무실에 앉아 있는
모르데카이*
2009년 10월 1일

＊일명 '미스터 모트(Mister Mort)'로
불리는 패션블로거

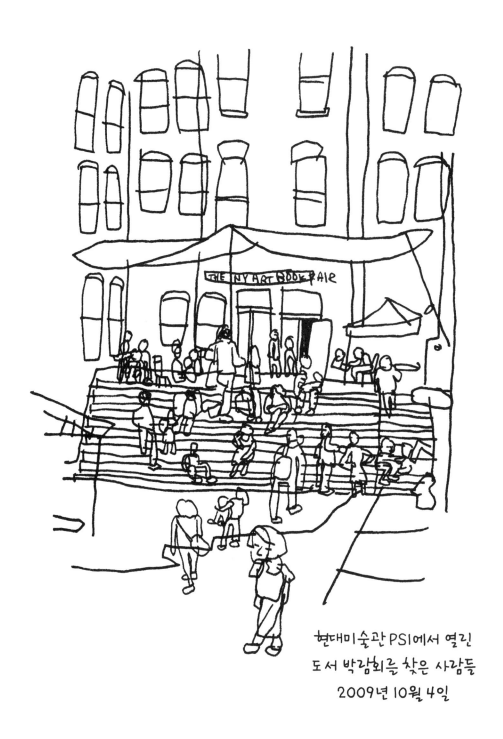

THE NY ART BOOK FAIR

현대미술관 PSI에서 열린
도서 박람회를 찾은 사람들
2009년 10월 4일

타코벨에서
그림을 그리는 테드
2009년 10월 7일

프랭클린가의 여자
(바람 부는 날이었다)
2009 · 10 · 7

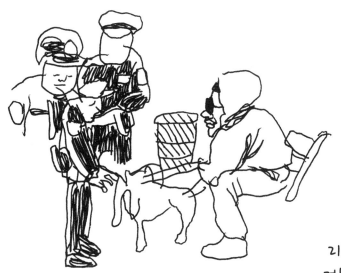

리 스페나드가에서
경찰이 자신의 개를
쓰다듬게 두는
트레이시 모건*
2009 · 10 · 7

＊영화배우이자 코미디언

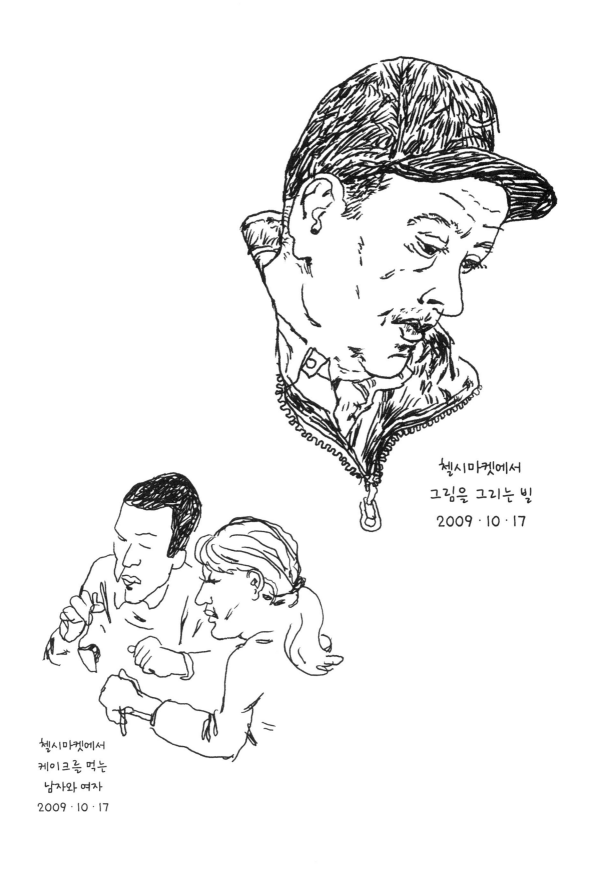

첼시마켓에서
그림을 그리는 빌
2009·10·17

첼시마켓에서
케이크를 먹는
남자와 여자
2009·10·17

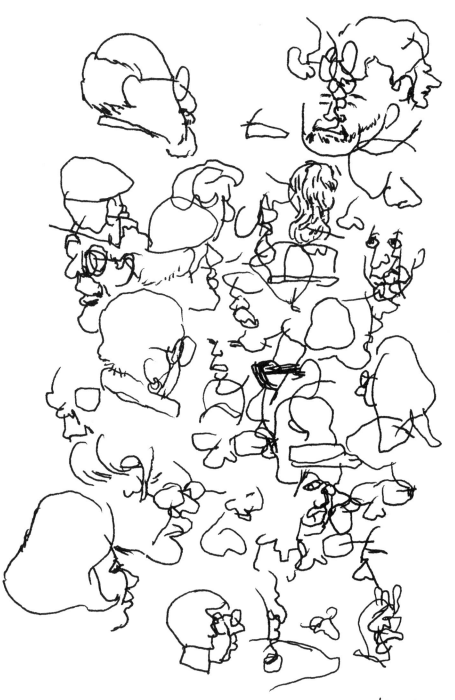

첼시마켓의 사람들
2009 · 10 · 17

L선 지하철의 남자
09·10·17

장난감 휴대전화로
통화하는 소녀
2009 · 10 · 19

커낼가 윗쪽의
웨스트 브로드웨이가

스프링가에서
개 세 마리를
산책시키는 남자
2009 · 10 · 19

웨스트 브로드웨이와
커낼가 사이에서 본
남자와 두 여자
2009 · 10 · 19

웨스트 브로드웨이가의 남자
2009 · 10 · 19

2번 거리를 지나는
버스의 남성
2009 · 10 · 18

로버트 크럼*
2009 · 10 · 23

*언더그라운드 만화가

현대미술관의
제나 로우랜즈*
2009 · 10 · 24

* 영화배우

아트 슈피겔만*
2009 · 10 · 23

* 스웨덴계 미국인 작가,
제2차 세계대전 당시 자신의 아버지의
경험을 토대로 한 작품 「쥐」로
1992년에 퓰리처상을 받았다.

프린스가의
트레이시 엘리스 로스*
2009 · 10 · 23

* 영화배우

현대미술관의 앤 모라*
2009 · 10 · 24

* 현대미술관 영화부서의
큐레이터

렉싱턴 거리와 53번가 사이에서
신발을 고쳐 신는 여자
2009 · 10 · 24

라과디아 플레이스의
파이브 가이스
햄버거 가게에서 본 남자
2009 · 10 · 24

6호선 유니언스퀘어역
플랫폼에서
그림을 그리는 남자
2009 · 10 · 31

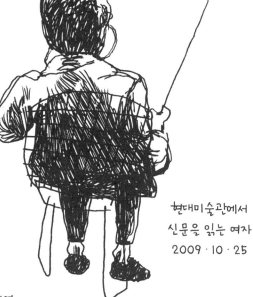

현대미술관에서
신문을 읽는 여자
2009 · 10 · 25

머서가의
빈센트 갈로*
2009 · 10 · 27

＊영화감독이자
배우, 가수로 다방면에서
활동하는 아티스트

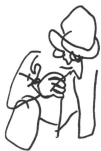

머서가에서 본 남자
2009 · 10 · 27

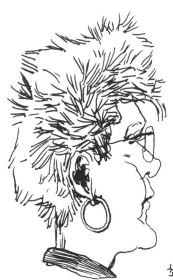

쵸콜릿 쇼에서
자크 토레스*의 시연을
보는 여자
2009 · 10 · 31

＊미국 최고의 쵸콜릿
장인이자 사업가

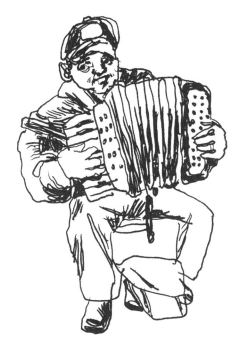

록펠러센터 지하철역의
플랫폼에서 아코디언을
연주하는 남자
2009 · 10 · 30

쵸콜릿 쇼의 자크 토레스
2009 · 10 · 31

머서가의 애덤 러빈*
2009 · 11 · 9

*머룬파이브의 보컬이자 배우

54번가의
반스 앤드 노블에서
책을 읽는 남자
2009년 11월 9일

베드퍼드와
로리머 사이를 달리는
뉴욕 마라톤 참가자들
2009년 11월 1일

12번가의 두 사람
2009년 11월 1일

블리커역에서
지하철을 기다리는
글렌 오브라이언*
09 · 11 · 11

*패션 칼럼니스트 겸 저술가

우체국에
줄 선 사람들
2009 · 11 · 9

2번 거리를 지나는
버스의 여자와 남자
2009 · 11 · 12

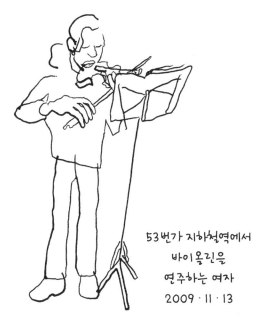

53번가 지하철역에서
바이올린을
연주하는 여자
2009 · 11 · 13

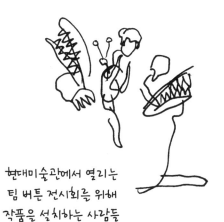

현대미술관에서 열리는
팀 버튼 전시회를 위해
작품을 설치하는 사람들
2009년 11월 13일

그린가의
에번 모스배크크랙*
2009 · 11 · 17

* 영화배우

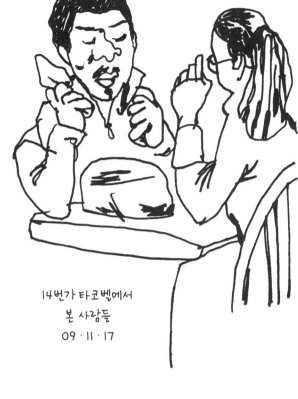

14번가 타코벨에서
본 사람들
09 · 11 · 17

14번가 타코벨에서
본 아기
2009 · 11 · 17

타코벨에서 본 여자
2009 · 11 · 18

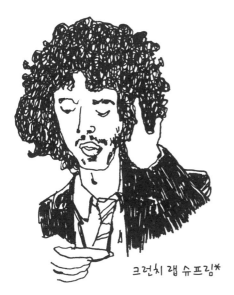

그런치 랩 슈프림*

*타코벨의 메뉴

머서가의 남자
2009 · 11 · 19

현대미술관의 팀 버튼
2009년 11월 18일

타코벨의 남자
2009 · 11 · 18

50번가와 6번 거리 사이에 놓인
구조물에 올라간 소년
2009 · 11 · 18

앤터니!
2009 · 11 · 20

브루클린 풀턴가의
카페 아웃포스트에서
낭독하는 네이서니얼 오팅*
2009 · 11 · 20

*작가

휴스턴가에서
춤추며 노래하는 크리번
09 · 11 · 20

오거스트와
데이비드

휴스턴가에서
산책 중인 개
2009 · 11 · 20

록펠러센터에서 잼보니*를
운전하는 남자
2009년 11월 22일

*아이스 링크용 정빙기의 상표명

머서가에서
자전거를 타는
데이비드 번*
2009 · 11 · 23

* 토킹헤즈의 리드싱어로,
자전거로 여러 도시를 여행한
「예술가가 여행하는 법」을 펴냈다.

크로스비가의
하우징 워크스* 에서
신문을 읽는 여자
2009년 11월 23일

*서점 겸 북카페로 에이즈 환자와
노숙자 지원을 목적으로 운영한다.

휴스턴가를 걷는 첼로
2009 · 11 · 20

81번가
지하철역의 여자
09 · 12 · 2

현대미술관의
돈 드릴로
2009년 12월 2일

현대미술관에서
인터뷰하고 있는
가브리엘 오로스코*
2009 · 12 · 2

* 멕시코 출신으로 다양한 장르를
넘나드는 예술가

현대미술관에서
가브리엘 오로스코의
전시회를 준비하는 광경
2009 · 12 · 2

현대미술관에서
컴퓨터 작업 중인
데이비드
2009 · 12 · 2

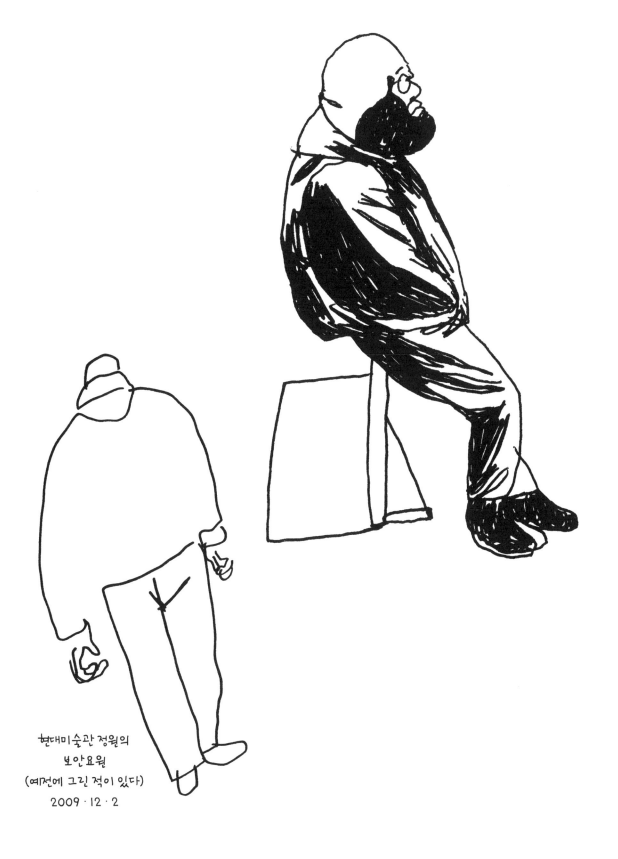

현대미술관 정원의
보안요원
(예전에 그린 적이 있다)
2009·12·2

그랜드센트럴역의 여자
2009 · 12 · 2

걸어가는 사람을
머리부터
발까지 그렸다

그랜드센트럴역에서
조명을 나르는 여자
2009 · 12 · 2

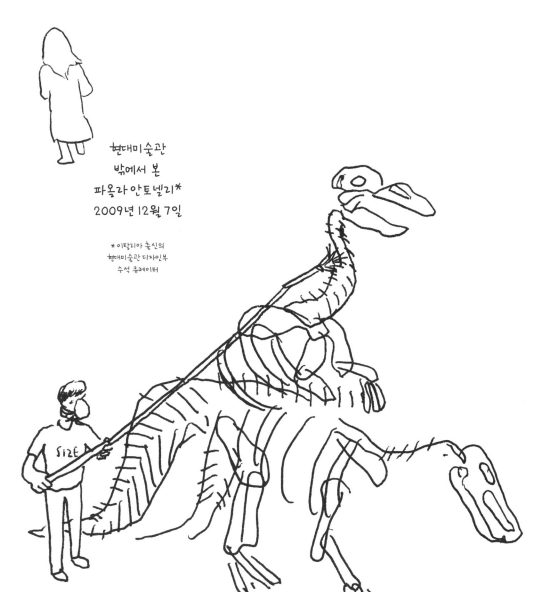

현대미술관
밖에서 본
파올라 안토넬리*
2009년 12월 7일

*이탈리아 출신의
현대미술관 디자인부
수석 큐레이터

국립자연사박물관에서
공룡 뼈에 쌓인
먼지를 터는 남자
2009년 12월 3일

맷 브링크먼*
2009 · 12 · 5

*예술가이자 음악인

조각

20번가의
레스토랑 TBSP에서
주문하는 에린!
2009 · 12 · 9

우스터가의
제프리 다이치
2009년 12월 9일

IFC 센터의
알레산드로 니볼라!*
2009년 12월 11일

* 영화배우

IFC 센터의
베르너 헤어쪼크!*
2009년 12월 11일

*독일 출신의 영화감독이자
작가, 배우

윌렘 더 포*
2009 · 12 · 11

*배우이자 뉴욕 기반의
실험극단인 우스터 그룹의 인원이다.

업타운 방향
6호선에서
책 읽는 남자
2009 · 12 · 15

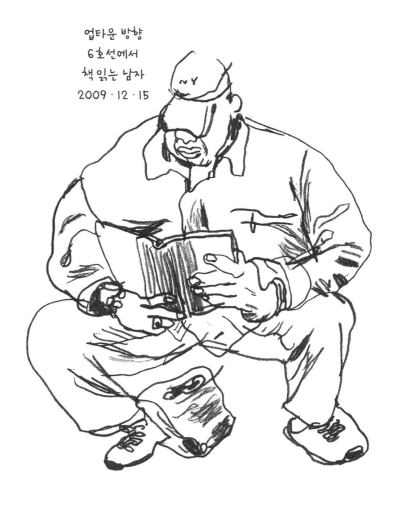

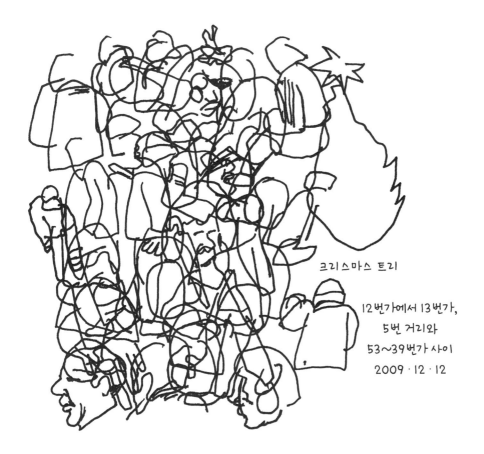

크리스마스 트리

12번가에서 13번가,
5번 거리와
53~39번가 사이
2009 · 12 · 12

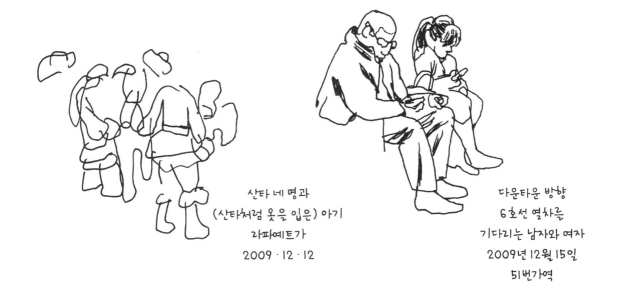

산타 네 명과
(산타처럼 옷을 입은) 아기
라파예트가
2009 · 12 · 12

다운타운 방향
6호선 열차를
기다리는 남자와 여자
2009년 12월 15일
51번가역

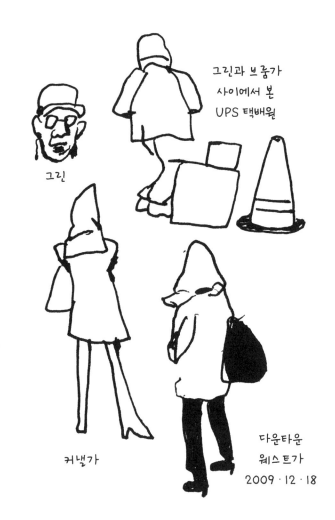

그린과 브룸가
사이에서 본
UPS 택배원

그린

커낼가

다운타운
웨스트가
2009 · 12 · 18

현대미술관의
보안요원
2009 · 12 · 18

브루스 빌랜치*

＊ 코미디 작가이자 배우

콜럼버스 서클
타임워너센터에서 본 사람들
2009 · 12 · 19

안내
데스크

빨간
스카프

모자

서점

독서 중

경찰관

보안요원 · 그의
생일이었다!

휘트니 미술관의 사람들
2009 · 12 · 16
4:00〜4:38

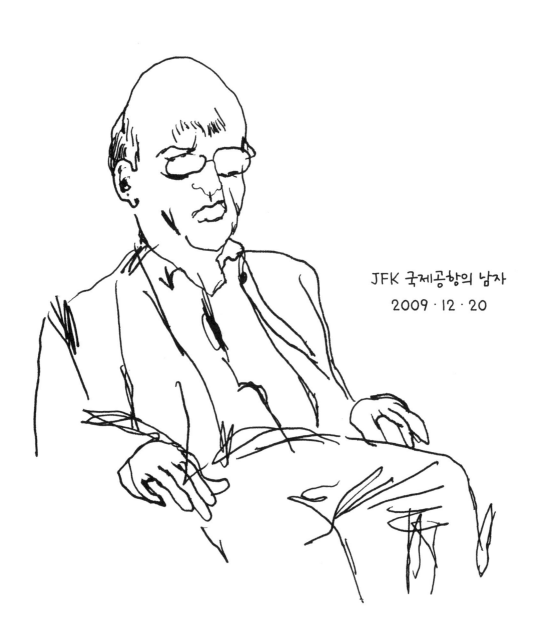

JFK 국제공항의 남자
2009 · 12 · 20

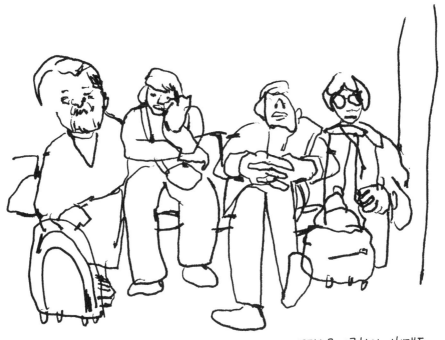

JFK 국제공항의 여행객들
2009 · 12 · 20

2010

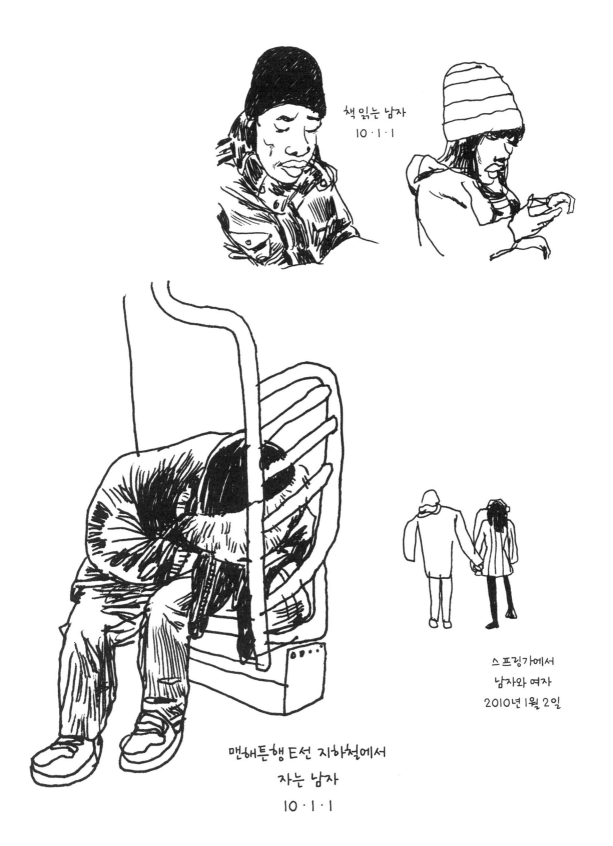

책 읽는 남자
10·1·1

스프링가에서
남자와 여자
2010년 1월 2일

맨해튼행 E선 지하철에서
자는 남자
10·1·1

업타운 방향
6호선에서
만화책을 읽는 남자
2010년 1월 3일

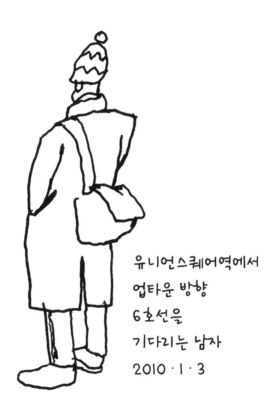

유니언스퀘어역에서
업타운 방향
6호선을
기다리는 남자
2010 · 1 · 3

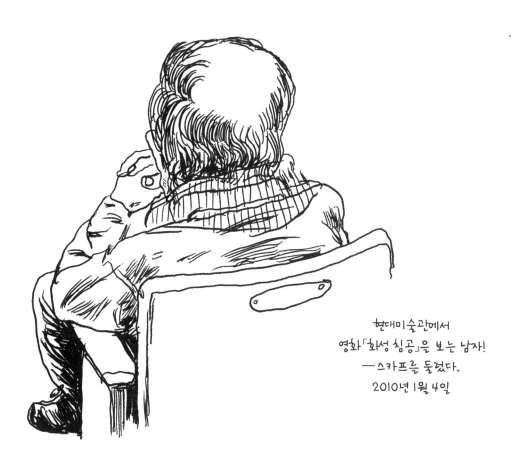

현대미술관에서
영화 「화성 침공」을 보는 남자!
─스카프를 둘렀다.
2010년 1월 4일

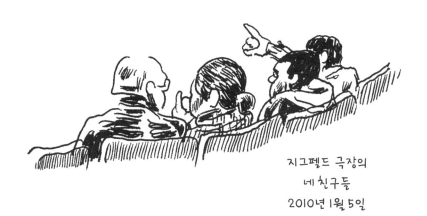

지그펠드 극장의
네 친구들
2010년 1월 5일

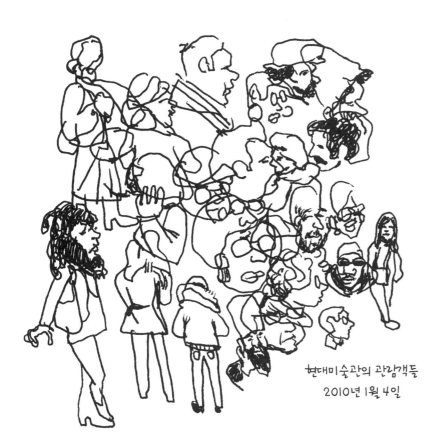

현대미술관의 관람객들
2010년 1월 4일

47·50번가의
록펠러센터역에서
업타운 방향
F선을 기다리는 여자
2010·1·4

6번 거리와 14번가
지하철역에서
보바 펫*의 헬멧을 쓰고
아코디언으로
영화「대부」의 주제곡을
연주하던 남자
2010년 1월 6일

*「스타워즈」시리즈의 등장인물

14번가의 카이라 세지윅*
2010년 1월 6일

*영화배우

도서관의 데이비드
2010년 1월 6일

두둑하게 옷을 입은
크로스비가의
모즈데카이!
2010년 1월 7일

크로스비가의
줄리앤 무어
2010 · 1 · 7

피시스 에디*의
사람들
2010 · 1 · 6

*그릇 가게

자주색
파란색
주황색
노란색
분홍색
녹색

다운타운 방향
6호선 지하철에서
다른 남자와 함께
솜사탕 다발을 나르는 남자
2010년 1월 6일

업타운 방향
6호선
지하철에서
책을 읽는 남자
2010년 1월 8일

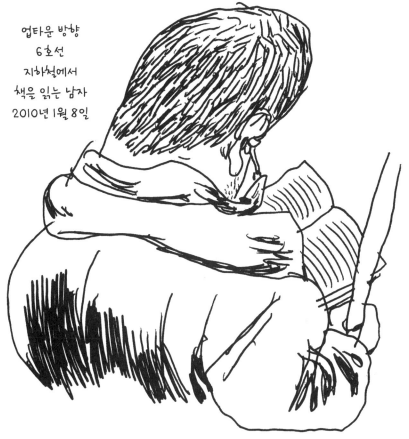

암스테르담과
77번가 사이에서 본
스티브 거튼버그!*
2010 · 1 · 10

*배우 겸 코미디언

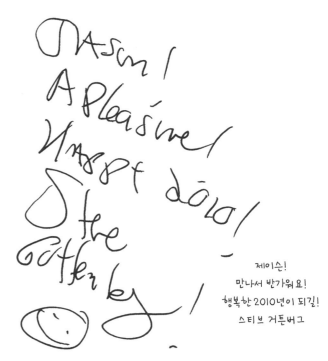

Jason!
A pleasure!
Meet 2010!
Steve
Guttenberg!

제이슨!
만나서 반가워요!
행복한 2010년이 되길!
스티브 거튼버그

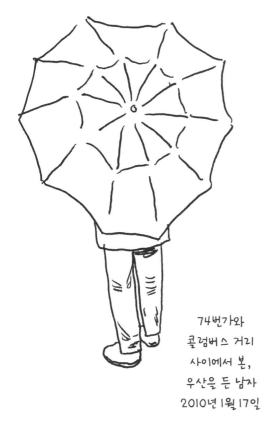

74번가와
콜럼버스 거리
사이에서 본,
우산을 든 남자
2010년 1월 17일

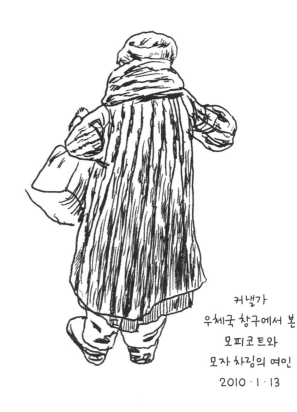

커낼가
우체국 창구에서 본
모피코트와
모자 차림의 여인
2010 · 1 · 13

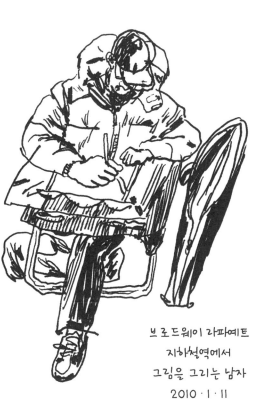

브로드웨이 라파예트
지하철역에서
그림을 그리는 남자
2010 · 1 · 11

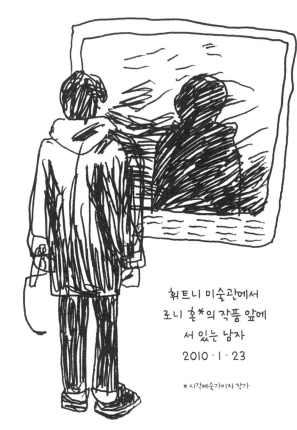

휘트니 미술관에서
조니 홀*의 작품 앞에
서 있는 남자
2010 · 1 · 23

* 시각예술가이자 작가

휴스턴가에서
개를 산책시키는
파커 포지*
2010 · 1 · 15

* 영화배우

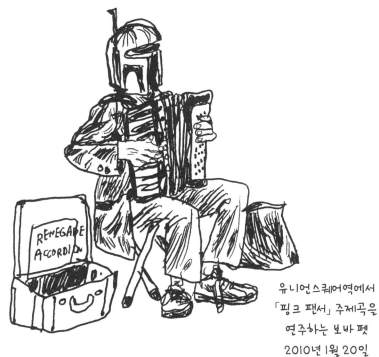

RENEGADE
ACCORDION

유니언스퀘어역에서
「핑크 팬서」 주제곡을
연주하는 보바 펫
2010년 1월 20일

레스토랑의 줄리아

2010 · 1 · 15

휘트니 미술관
조니 홀의 작품 앞에
서 있는 여자
2010년 1월 23일

자연사박물관 뒤편
콜럼버스 거리에서
장식 차량을
구경하는 사람들
2010 · 1 · 24

파라스 피자에서
피자를 만드는 남자
2010년 2월 3일

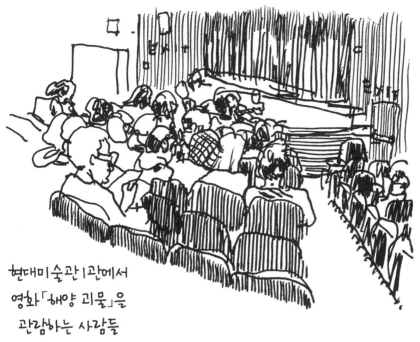

현대미술관 I관에서
영화「해양 괴물」을
관람하는 사람들
2010년 1월 25일

14번가 타코벨에서
마이클 워풀*
2010년 1월 26일

*삽화가

56번가
햄버거 가게에서
제리 사인펠드*
2010 · 2 · 4

* 코미디언

53번가
큐도바*에서 본
남자
2010 · 2 · 5

* 프랜차이즈 멕시코 음식점

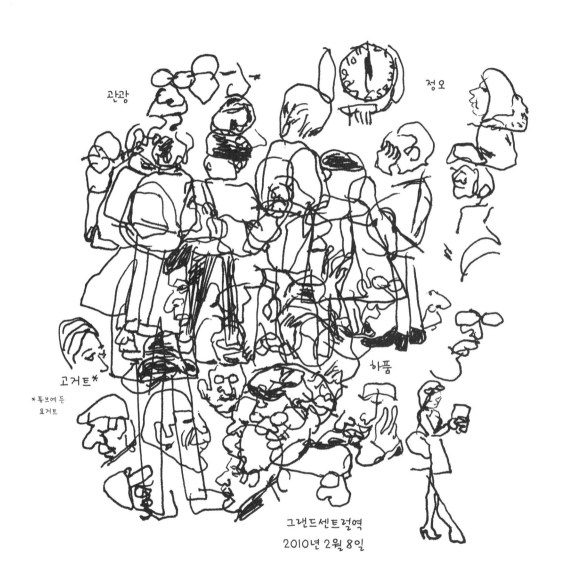

관광

정오

고거트*

*튜브에 든
요거트

하품

그랜드센트럴역
2010년 2월 8일

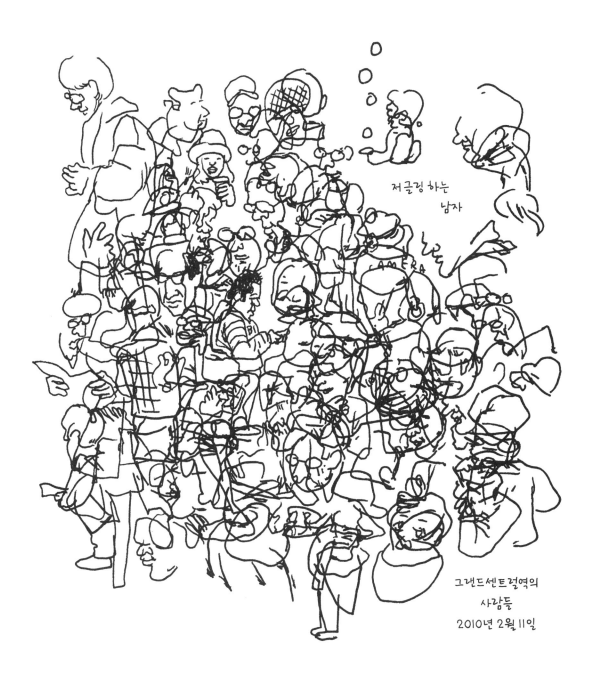

저글링 하는
남자

그랜드센트럴역의
사람들
2010년 2월 11일

생일(2월 8일)
전날의
조지 위드너*

*예술가

5번 거리
(와 54번가 사이)를
걸어 내려가는
키아누 리브스
2010년 2월 8일

NYC
2010

업타운 방향
6호선 지하철에서
격자무늬 레깅스를 입고
시험지를 채점하는 여자
2010 · 2 · 6

워싱턴스퀘어 동쪽
그레이 아트 갤러리에서 본
마이클
2010 · 2 · 17

47-50번가
록펠러센터역에서
지하철을 기다리는 남자
2010년 2월 21일

카메라 클럽에서
갓 찍은
폴라로이드 사진을
들고 있는 카를로
2010 · 2 · 19

타코벨에서
피자헛을 먹는 남자
2010년 2월 10일

두 외식업체는 모기업이 같아
통합된 매장을 운영하기도 한다.

휘트니 미술관의
애덤 와인버그*
2010년 2월 24일

*휘트니 미술관 관장

에소퍼스 스페이스*에서
일하는 큐레이터
2010년 2월 22일

*전시 및 공연 공간

휘트니 미술관의
게리
2010·2·24

로버트 설리번*
2010·2·22

*시인

FDR역의 우체국을
견학 중인 아이들!
2010년 2월 24일

리처드 필립스 요제피네 메크제퍼

뉴욕에서 활동 중인 예술가 커플

토니 샤프라치*

*샤프라치 아트 갤러리
소유주

존 잉글리시*

*예술가

모피코트

리사 유스카비지*

*화가

레이철
파인스타인*

*예술가

휘트니 비엔날레
개막식에
참가한 사람들
2010년 2월 24일

책 읽는 존 커린*

*화가

테드

리

카메라

EX17

에소퍼스의
샘 아미던*

2010 · 2 · 22

*음악가

휘트니에서
마이클잭슨 노래를
따라 부르는
보안요원
2010년 2월 24일

사치 앤드 사치에서
낭독 중인 숀 랜더스*
2010년 2월 27일

*예술가

브라이언트파크에서
탁구를 치는 두 남자
2010년 3월 4일

티노 세갈*의
퍼포먼스 곡을
따라 부르는 여자

＊영국 출신의
독일계 행위예술가

바워리 호텔 앞에서
택시에 몸을 싣는
잭 존슨*

2010 · 2 · 28

＊음악가

테긴 사이먼*

＊예술가

현대미술관에서
마크 로스코의 작품을
감상하는 멜러니

2010 · 3 · 4

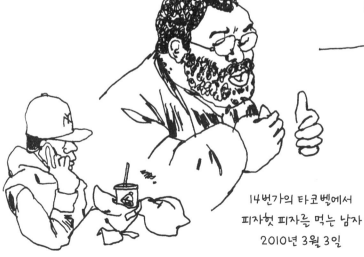

14번가의 타코벨에서
피자헛 피자를 먹는 남자
2010년 3월 3일

타코벨의 남자
2010년 3월 3일

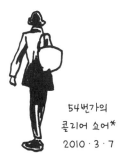

54번가의
콜리어 쇼어*
2010 · 3 · 7

*예술가이자
패션 포토그래퍼

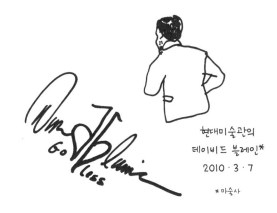

현대미술관의
데이비드 블레인*
2010 · 3 · 7

*마술사

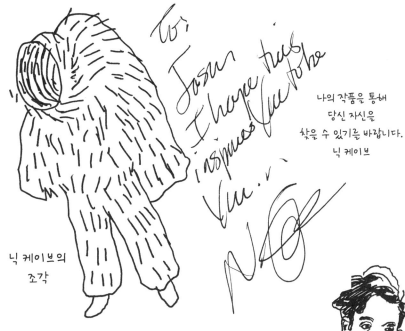

나의 작품을 통해
당신 자신을
찾을 수 있기를 바랍니다.
닉 케이브

아머리의
닉 케이브*
2010 · 3 · 4

*행위 예술가로
다양한 매체가 혼합된
착용 조각을 선보인다.

닉 케이브의
조각

티노 세갈

현대미술관의
마리나 아브라모비치
2010 · 3 · 7

아머리의
캘빈 클라인
2010년 3월 7일

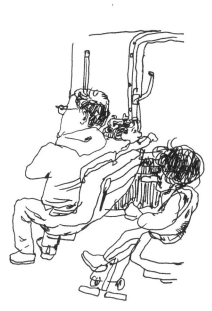

14번가
타코벨에서 본
남자
2010·3·10

3번 거리를 지나는
버스를 탄 아빠와 두 아들.
말소리가 듣기 좋았다.
2010년 3월 10일

그랜드센트럴역의 데릭
2010·3·11

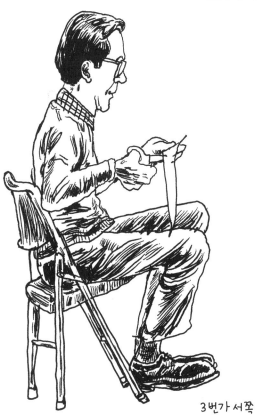

3번가 서쪽
에소퍼스 스페이스의
러셀
2010년 3월 15일

마이크 마이어스*

2010 · 3 · 7

* 영화배우

3번가 서쪽의
앤더슨 쿠퍼
(모자를 벗었다)
2010년 3월 14일

54번가에서 본
오퍼*와 빌리
2010년 3월 7일

*사진작가

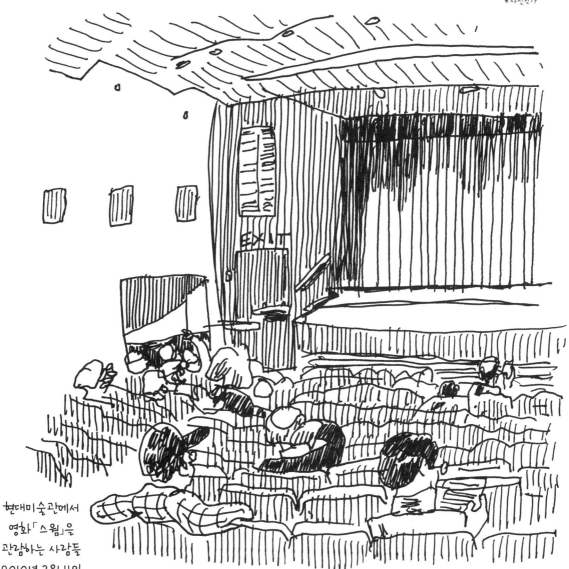

현대미술관에서
영화「스웜」을
관람하는 사람들
2010년 3월 11일

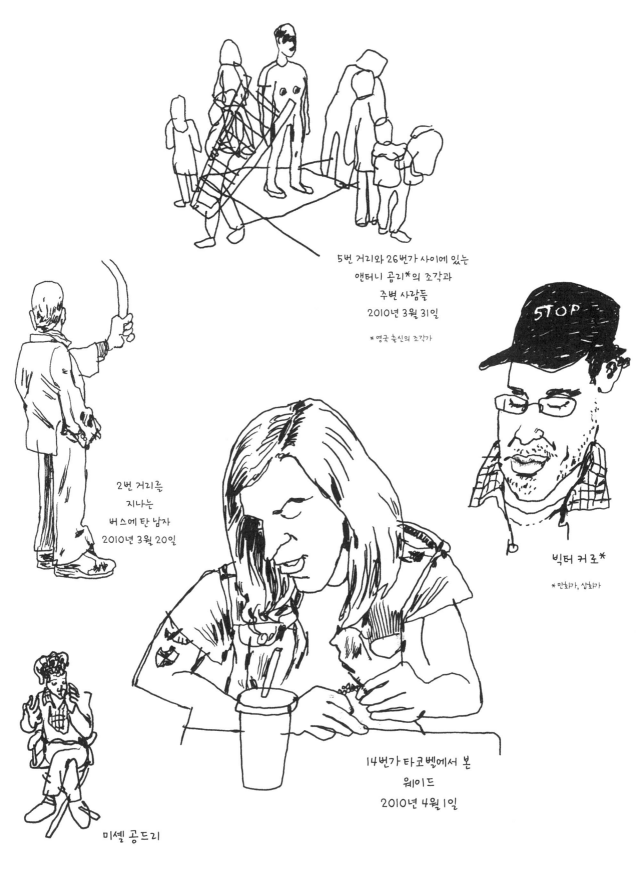

5번 거리와 26번가 사이에 있는
앤터니 곰리*의 조각과
주변 사람들
2010년 3월 31일

　　*영국 출신의 조각가

2번 거리를
지나는
버스에 탄 남자
2010년 3월 20일

빅터 커쇼*

　*만화가, 삽화가

14번가 타코벨에서 본
웨이드
2010년 4월 1일

미셸 공드리

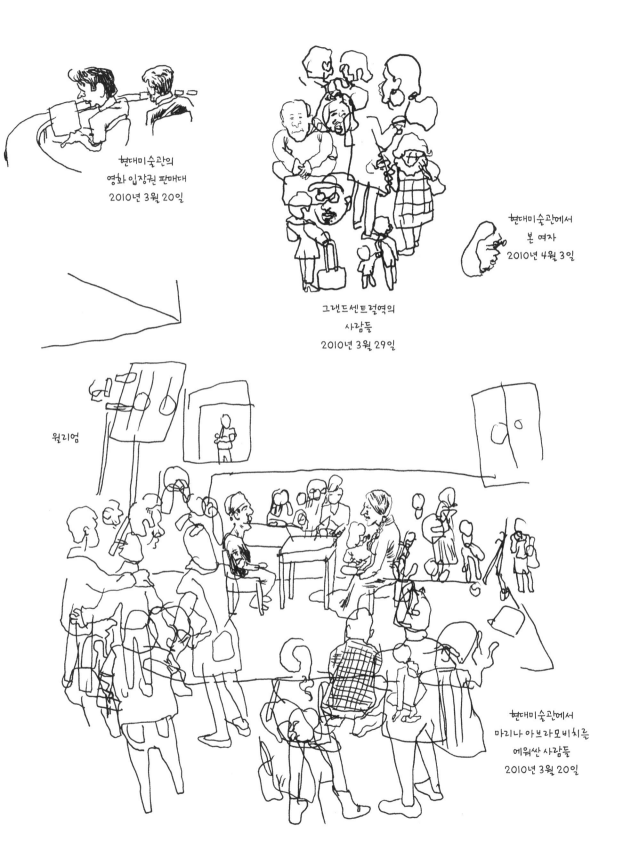

현대미술관의
영화 입장권 판매대
2010년 3월 20일

현대미술관에서
본 여자
2010년 4월 3일

그랜드센트럴역의
사람들
2010년 3월 29일

윌리엄

현대미술관에서
마리나 아브라모비치를
에워싼 사람들
2010년 3월 20일

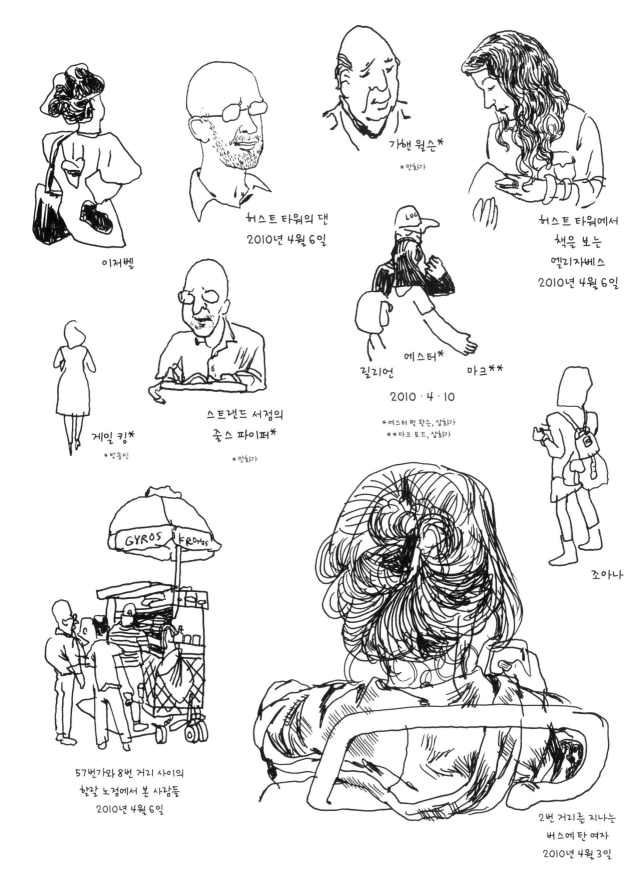

이저벨

허스트 타워의 댄
2010년 4월 6일

가앤 윌슨*

*만화가

허스트 타워에서
책을 보는
엘리자베스
2010년 4월 6일

게일 킹*

*방송인

스트랜드 서점의
줄스 파이퍼*

*만화가

릴리언 에스터* 마크**

2010 · 4 · 10

*에스터 펄 왓슨, 삽화가
**마크 토드, 삽화가

조아나

57번가와 8번 거리 사이의
할랄 노점에서 본 사람들
2010년 4월 6일

2번 거리를 지나는
버스에 탄 여자
2010년 4월 3일

에스컬레이터를 타고
내려가는 여자
2010년 4월 6일

스트랜드 서점의
미란다 줄라이*
2010년 4월 10일

* 영화감독

조니뎁이
뭐하는
사람이라고요?

현대미술관에서
영화「피위의 대모험」을
관람하는 가족
2010년 4월 11일

'껌 제거 전문'이라
쓰인
트럭을 끌고 와
바닥에
물을 뿌리는
남자
2010년 6월 2일,
53번가

크로스비가에서
개를 산책시키는
비야셀문스*
2010년 5월 4일

* 포토리얼리즘 회화로 잘 알려진
라트비아계 미국 작가

매디슨 스퀘어파크의 사람들
2010년 4월 10일

5번 거리를
걸어 내려가는
에밀리 고든*
2010년 5월 13일

* 작가, 영화「더 빅 식(The Big Sick)」의
극본을 썼다.

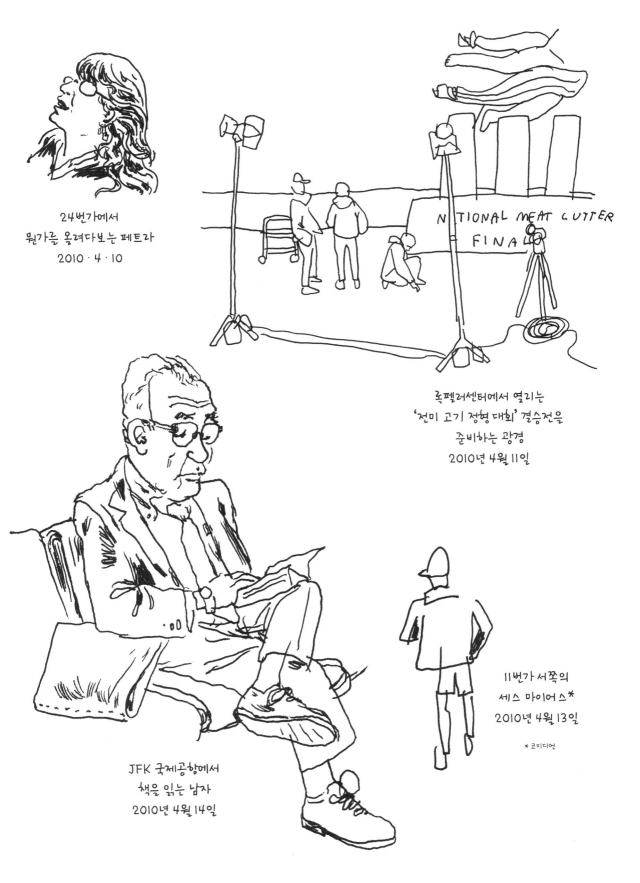

24번가에서
뭔가를 올려다보는 페트라
2010 · 4 · 10

NATIONAL MEAT CUTTER FINAL

록펠러센터에서 열리는
'전미 고기 정형 대회' 결승전을
준비하는 광경
2010년 4월 11일

11번가 서쪽의
세스 마이어스*
2010년 4월 13일

* 코미디언

JFK 국제공항에서
책을 읽는 남자
2010년 4월 14일

ARGOSY

ARGOSY

ARGOSY

사진을 찍는
토마스 스트루트*
2010년 5월 6일

*독일의 사진작가

59번가
아고시 서점* 앞의 사람들
2010년 5월 4일

*1925년에 문을 연 뉴욕의 독립서점,
고서적, 고지도, 희귀 초판본 등을 다룬다.

우체국에서 본
C.S. 레드베터 3세*
2010년 5월 7일

*큐레이터

업타운 방향
6호선 지하철 안에서
양말을 신는 남자
2010년 5월 10일

62번가
센트럴파크 서쪽의
거스!*
2010년 5월 11일

*거스 파월, 사진작가

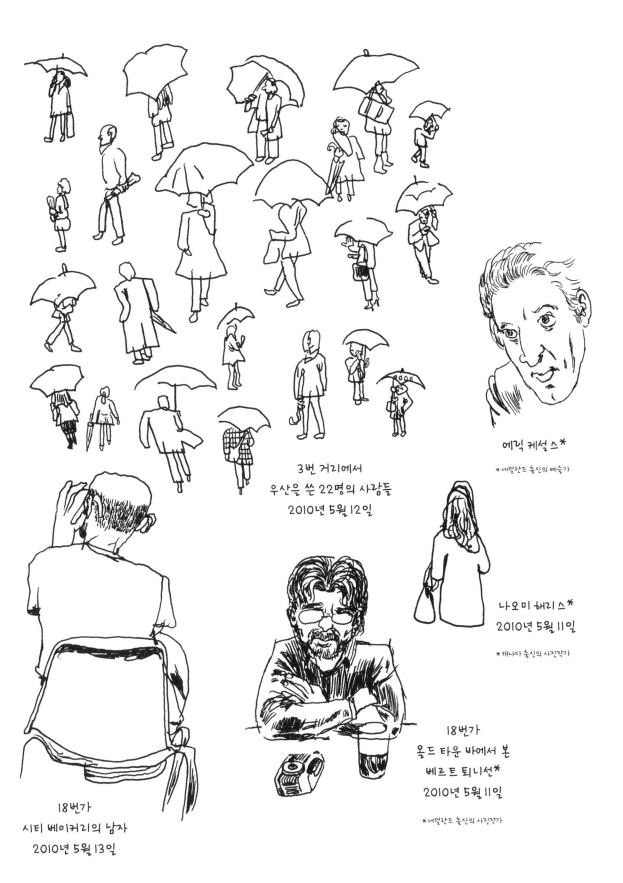

3번 거리에서
우산을 쓴 22명의 사람들
2010년 5월 12일

에릭 케설스*

*네덜란드 출신의 예술가

나오미 해리스*
2010년 5월 11일

*캐나다 출신의 사진작가

18번가
올드 타운 바에서 본
베르트 퇴니선*
2010년 5월 11일

*네덜란드 출신의 사진작가

18번가
시티 베이커리의 남자
2010년 5월 13일

다운타운 방향 T선
지하철에서 잠자는 남자
2010년 5월 13일

업타운 방향 R선
지하철에서 복어가 그려진
티셔츠를 입고
엄마 무릎에 기대어 자는 소년
2010년 5월 14일

프린스가에서
벽에 글씨를 새기는 남자
2010년 5월 19일
"안녕하세요, 제가 왔어요"

4번가 서쪽
워싱턴스퀘어 동편에서
장화를 파는 두 남자
2010년 5월 16일

5번 거리에서 본
에드와 디애나 템플턴
2010년 5월 14일

부부 사진작가

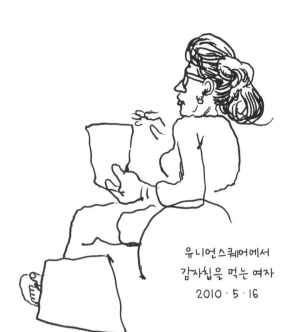

유니언 스퀘어에서
감자칩을 먹는 여자
2010 · 5 · 16

3번 거리와
54번가 사이의
FDR 우체국에서 본 남자
2010년 5월 17일

업타운 방향 6호선
지하철에서
헤드폰을 쓰고 있는
피터 사스가드*
2010년 5월 19일

* 영화배우

다운타운으로 택시를 모는 기사
(이름은 배리)
2010년 5월 15일

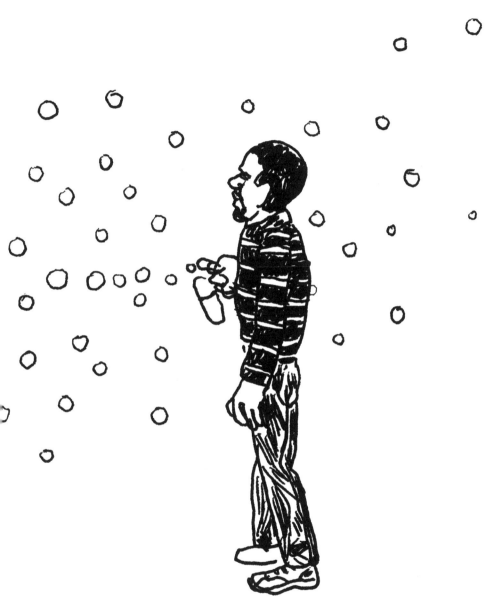

커낼가에서
비눗방울을 날리는 남자
2010년 5월 19일

렉싱턴 거리와 53번가 사이
잠바주스에서
딸과 함께 있는 남자
(아이는 "분홍색 스무디
버터는 빼고요" 하고 주문했다)
2010년 5월 23일

본드가의
척 클로스
2010년 5월 20일

유니버시티 플레이스의
세라 바월!*
2010년 5월 19일

*작가이자 저널리스트

1번 거리와
서턴 플레이스
사이에서 본
여자와 남자
2010년 5월 24일

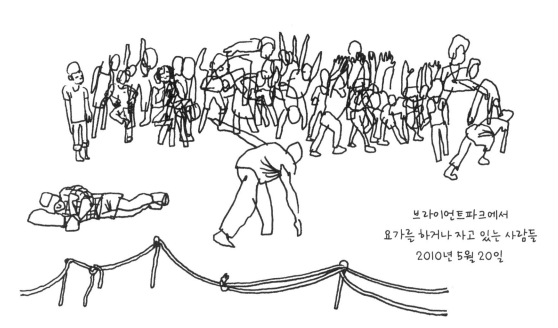

브라이언트파크에서
요가를 하거나 자고 있는 사람들
2010년 5월 20일

브루클린 애틀랜틱 거리의
타겟*에서 본
익룡 스웨터를 입은 여자
2010년 5월 24일

*생활용품점

도서 박람회의
데니스 키친*

*만화가

프린스가의
말콤 글래드웰*
2010년 5월 25일

*세계적인 저널리스트, 작가

라파예트가의
벤 존스
2010년 5월 25일

브라이언트파크의
분수대에서
동전을 줍는 남자
2010년 5월 26일

브루클린 6번 거리에서
그림을 그리는 리치
2010년 5월 26일

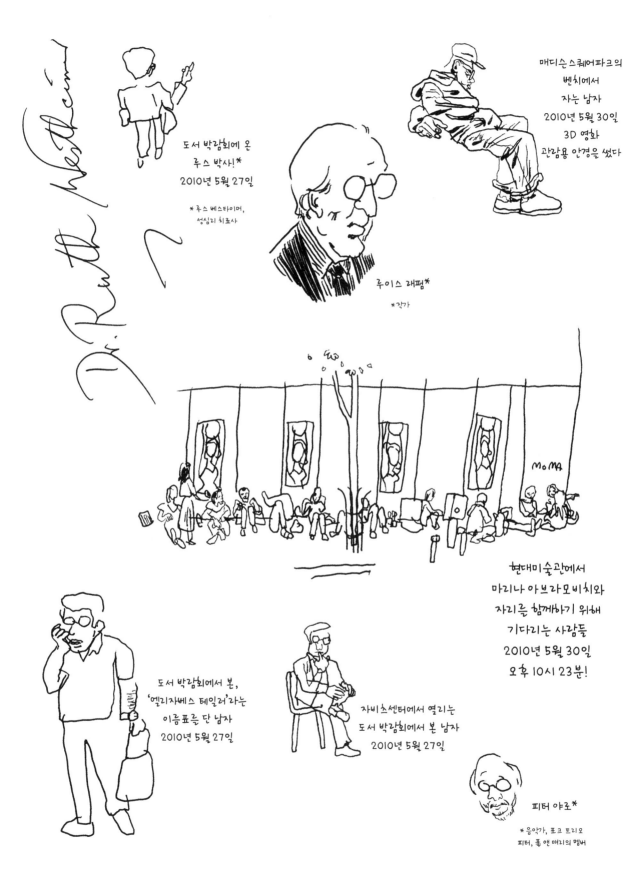

Dr. Ruth Westheimer

도서 박람회에 온
루스 박사!*
2010년 5월 27일

*루스 베스타이머,
성심리 치료사

매디슨 스퀘어파크의
벤치에서
자는 남자
2010년 5월 30일
3D 영화
관람용 안경을 썼다

루이스 래펌*

*작가

MOMA

현대미술관에서
마리나 아브라모비치와
자리를 함께하기 위해
기다리는 사람들
2010년 5월 30일
오후 10시 23분!

도서 박람회에서 본,
'엘리자베스 테일러'라는
이름표를 단 남자
2010년 5월 27일

자비츠센터에서 열리는
도서 박람회에서 본 남자
2010년 5월 27일

피터 야로우*

*음악가, 포크 트리오
피터, 폴 앤 매리의 멤버

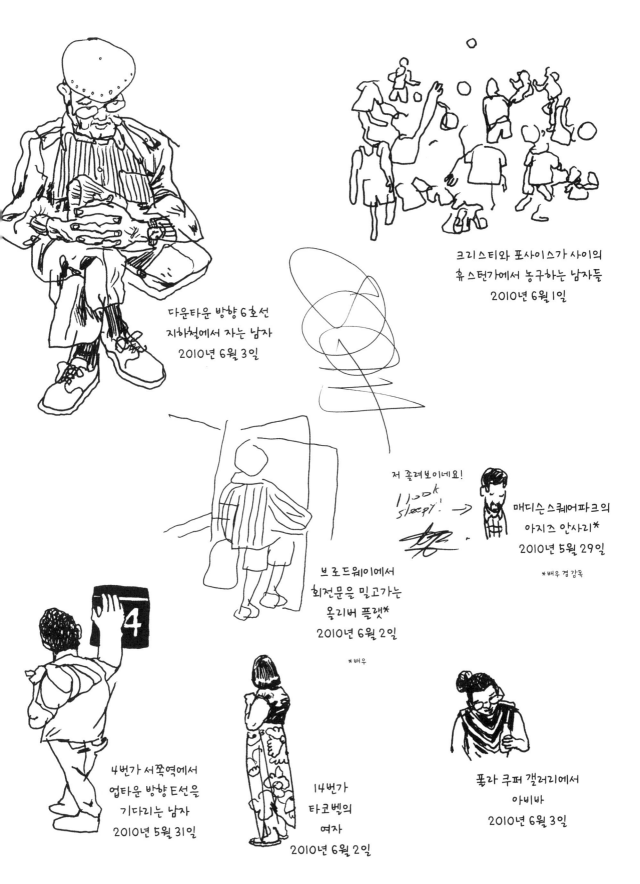

크리스티와 포사이스가 사이의
휴스턴가에서 농구하는 남자들
2010년 6월 1일

다운타운 방향 6호선
지하철에서 자는 남자
2010년 6월 3일

저 졸려보이네요!

look
sleepy! →

매디슨 스퀘어파크의
아지즈 안사리*
2010년 5월 29일

*배우 겸 감독

브로드웨이에서
회전문을 밀고가는
올리버 플랫*
2010년 6월 2일

*배우

4번가 서쪽역에서
업타운 방향 F선을
기다리는 남자
2010년 5월 31일

14번가
타코벨의
여자
2010년 6월 2일

폴라 쿠퍼 갤러리에서
아비바
2010년 6월 3일

지허스미스 갤러리에서
전시회 개막 행사에 참가한
터커 니컬스!*
2010년 6월 3일

＊예술가

스태튼아일랜드에서
차 안의 에릭
2010년 6월 4일

앤디!

마이클 J. 폭스

스파이크 브로니

필드 스턴학교 졸업식에
참석한 마이클 J. 폭스!*
2010년 6월 10일

＊영화배우, 「백 투 더 퓨처」
시리즈의 주인공

앤디의 고등학교 졸업식,
필드 스턴학교
2010년 6월 10일

풀라 쿠퍼 갤러리에서
열린 프린티드 매터*의
도서 행사에 참가한 새넌
2010년 6월 3일

* 독립서점

머서가의
크리스티나 아길레라
2010년 6월 11일

2번 거리를 지나는
버스를 탄 남자
2010년 6월 6일

프린스가의 레이스*에서
맨발로 피자를 먹는 남자
2010년 6월 11일

브루클린
밴더빌트가에서
아버지 어깨 위에 목말을 탄 채로
축구 경기를 보는 소년
2010년 6월 12일

* 맨해튼에는 상호에 레이스(Ray's)가 들어간
다양한 피자 전문점이 있으며,
그중 프린스가의 레이스가 원조다.

메소 경기를 보러 온 톰 시버*
2010년 6월 22일

*전직 야구선수, 투수

베섬카에서
책을 들여다보는
젠 베크먼*
2010년 6월 20일

*젠 베크먼 갤러리 소유주

브루클린의
밴더빌트가에서
미국과 잉글랜드의
축구 경기를 보는 사람들
2010년 6월 12일

31번가에서
버스를 기다리는
외다리 남자
2010년 6월 14일

메소 경기에서
시구하는
케빈 제임스*
2010년 6월 22일

*영화배우

2번 거리를
지나치는 버스에서
내리려고
대기 중인 남자
2010년 6월 20일

빗속의 타석에 들어선
저스틴 벌랜더*
2010년 6월 22일

*야구선수, 투수

낮

현대미술관에서
브루스 나우만*의 설치미술에
귀를 기울이는 소녀
2010년 6월 27일

* 조각, 사진, 네온, 비디오 등 다양한
매체를 활용하는 예술가

본드가의
알렉 소스*
2010년 6월 24일

* 사진작가

46번가의
퍼걸러*에서
크리스
2010년 6월 23일

* 프랑스 음식점

메소 경기에서
응원용 발포고무 손을
들고 있는 소녀
(엄지를 빨고 있다)
2010년 6월 23일

센트럴파크에서
모형 배를 조종하는 소년
2010년 6월 27일

센트럴파크에서 소풍
2010년 6월 27일

브라이언트파크의 남자

2010년 6월 26일

업타운 방향 6호선
지하철의
새노선도를
들여다보는 여자
2010년 6월 27일

23가 컵 BBQ의
크리스 록*
2010 · 6 · 29

* 코미디언

센트럴파크에서 남자와
테니스를 치는 여자
2010년 6월 27일

3번 거리의 사람들
2010년 6월 29일

브라이언트파크에서
결혼사진 촬영 중인 커플
2010년 7월 1일

53번가에서
탁자에 기대어
자(면서 충격을 거스르)는 남자
2010년 7월 4일

77번가와
체로키 플레이스가 만나는
존 제이 파크에서
책과 잡동사니를 파는
열 살 소년
2010년 6월 30일

14번가
타코벨의 리 미젠하이머*
2010년 6월 30일

*삽화가

14번가에서 본
앨리어 쇼캇*
2010년 7월 1일

*영화배우 겸 제작자

41번가의 크리스틴 샬*
2010년 7월 2일

*코미디언

하이라인에서 본,
바닷가재가 달린 모자를 쓰고
손을 흔들던 소년
2010년 7월 1일

3번 거리를 지나는
버스에 탄 여자
2010년 7월 6일

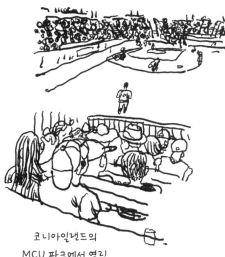

코니아일랜드의
MCU 파크에서 열린
브루클린 사이클론스*의 경기
2010년 8월 20일

* 마이너리그 야구팀

매디슨가의
타블라에서 본 스티븐
(그의 생일이었다!)
2010년 7월 13일

실버타워스파크에서
통화하는 남자
'생각 좀 해봐라'라고 쓰인
티셔츠를 입고 있다
2010년 7월 10일

반딧불이

브라이언트파크에서
영화 「프렌치 커넥션」을
관람하는 사람들
2010년 7월 5일

53번가의
버나드 잘존*
2010년 8월 7일

* 판화가

유니언스퀘어의
미란다 줄라이 조각 앞에
앉아 있는 두 남자
2010년 7월 8일

F선 지하철에서 본
비토 아콘치*
2010년 7월 9일
(오전 12시 25분)

* 디자이너, 건축가, 예술가

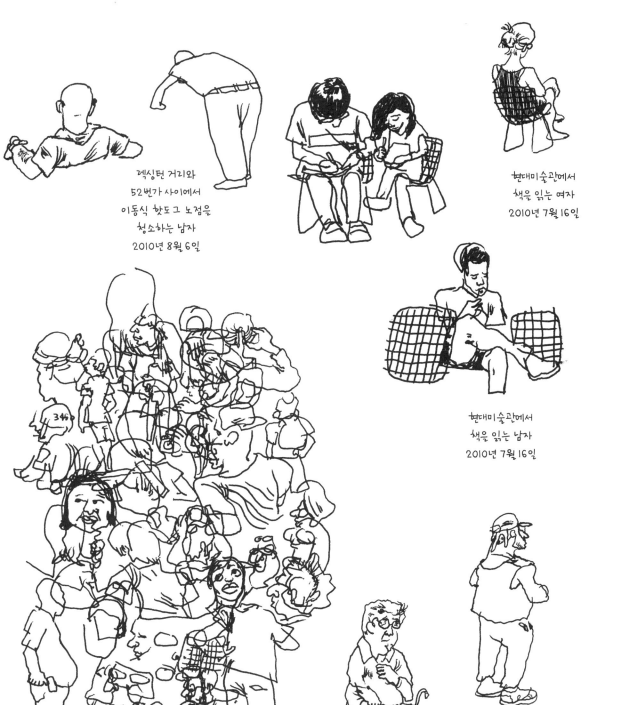

렉싱턴 거리와
52번가 사이에서
이동식 핫도그 노점을
청소하는 남자
2010년 8월 6일

현대미술관에서
책을 읽는 여자
2010년 7월 16일

현대미술관에서
책을 읽는 남자
2010년 7월 16일

49번가에서
불꽃놀이를 기다리는 사람들
2010년 7월 4일*

윌리엄스버그에서 열린
축제에서 본 남자
2010년 7월 17일

브루클린
14번가와 3번 거리
사이에 있는
타코벨에서 본 남자
2010년 7월 17일

*미국 독립기념일

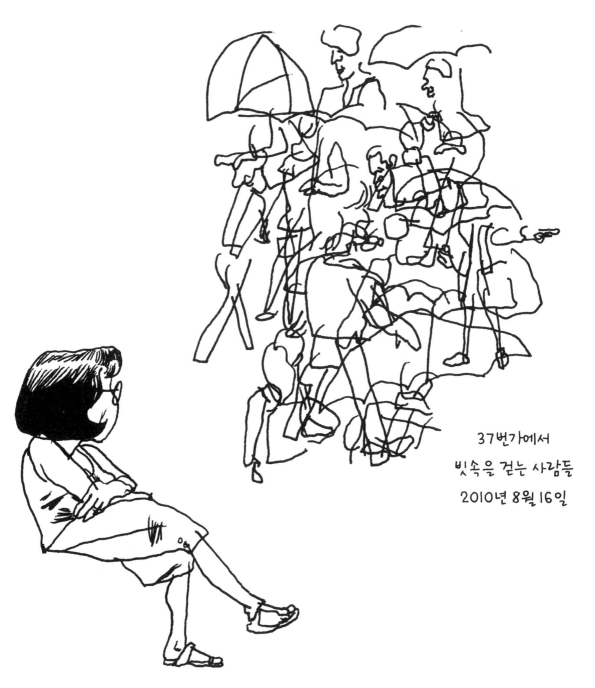

37번가에서
빗속을 걷는 사람들
2010년 8월 16일

현대미술관
조각정원에서 본 여자
2010년 8월 7일

FALAFAL

야타간에서
지조*를
만드는 남자
2010년 8월 14일

* 납작한 빵에 구운 고기와
토마토, 양파, 차지키 소스를
넣고 말아 만든 그리스식
샌드위치

워싱턴스퀘어파크의
사람들
2010 · 8 · 11

브로드웨이의
무지에서 본
차이나 초*
2010 · 8 · 14

* 영화배우

6번 거리와
스프링가역에서
지하철에 몸을 싣는
데릭과 조런
2010 · 9 · 14

116번가
지하철역에서
자는 남자
2010년 8월 7일

그린가를
걸어 올라가는
에린
2010년 8월 9일

타코벨에서
디오더런트를
파는 남자
2010 · 8 · 11

더플백에 들어 있었다.

제인가의 제나
2010 · 9 · 13

현대미술관의 남자
2010년 8월 15일

라과디아 플레이스의
파이브 가이스에서 본
남자와 아이
(아이 머리 위에 종이 봉지는
없었다!)
2010년 8월 8일

아들을 향해 웃는 아빠
(서로를 보고 웃었으므로 좋은 의미였다.)

아들이
우연히 1센트 동전을
연못에 던졌는데,
그 과정에서
손과 동전으로
이마를 쳤다.
2010년 8월 7일

54번가
반스 앤드 노블에서 본 남자
2010년 8월 10일

타코벨에서 본 숙녀
2010년 8월 11일

10번 거리에서
사진을 찍는
사토리얼리스트*
2010년 9월 16일

* 스콧 슈만

뉴 미술관에서
머리를 만지작거리며
리바니 네우엔슈완데르*의
지도 작품을
들여다보는 여자
2010·9·17

* 브라질 출신의 설치미술가

IFC 센터의
데이비드 O. 러셀*
2010년 9월 23일

* 영화감독

애덤 바움골드
갤러리에서 본
크리스 웨어*
2010년 9월 16일

* 만화가

프로스펙트파크
동물원의 남자
2010·9·23

브라이언트파크의
여자와 남자
2010·9·25

폭펠러센터역에서
신문을 읽으며 B선 지하철을
기다리는 여자
2010년 9월 23일

IFC 센터의 스파이크 존즈*와
데이비드 O. 러셀
2010년 9월 23일

* 영화감독

앨리스 털리 홀의
웨스 앤더슨!
2010 · 9 · 29

앨리슨 털리 홀에서
고다르 감독의
신작을 선보이는 남자
2010 · 9 · 29

뉴욕 영화제

쿠퍼유니언에서 본
바버라 킹솔버*
2010년 9월 28일

＊소설가

브로드웨이와
블리커가 사이에서
지도를 들여다보던
두 여자
2010년 9월 28일

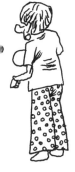

23번가의
스핀 탁구장에서
탁구를 치는 여자
2010 · 9 · 25

현대미술관에서
디즈니 만화영화 「덤보」를
보기 전의 (책을 읽는) 가족
2010년 10월 2일
엄마는 잡지 「매드」를 읽고 있다.

현대미술관의
오노 요코의
소망을 비는 나무 앞의
남자
2010년 10월 2일

마크 뉴가든*

*만화가

모트 드러커*

*만화가

52번가와 파크 거리 사이
건물에 설치된
제프 쿤스의 작품 「퍼피」 앞의
보안요원과 개
2010년 10월 2일

블리커가에서
6호선을 기다리는
여자와 소년
(소년은 부츠 안으로
바지를 한껏 끌어 올렸다.)
2010년 10월 4일

현대미술관에서 열린
〈추상적 표현주의〉전을
관람하는 여자
2010년 10월 2일

G선 지하철을
기다리는 조애나
2010 · 10 · 6

스탠 리!*

*만화작가이자
마블 코믹스의 전 편집장

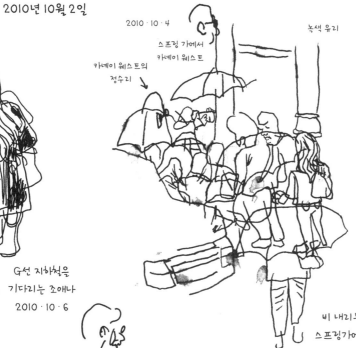

2010 · 10 · 4

스프링 가에서
카네이 웨스트

카네이 웨스트의
정수리

녹색 유리

비 내리는
스프링가에서
카네이 웨스트를
기다리는 사람들
2010 · 10 · 4

그랜드가의
마리나 아브라모비치
2010년 10월 5일

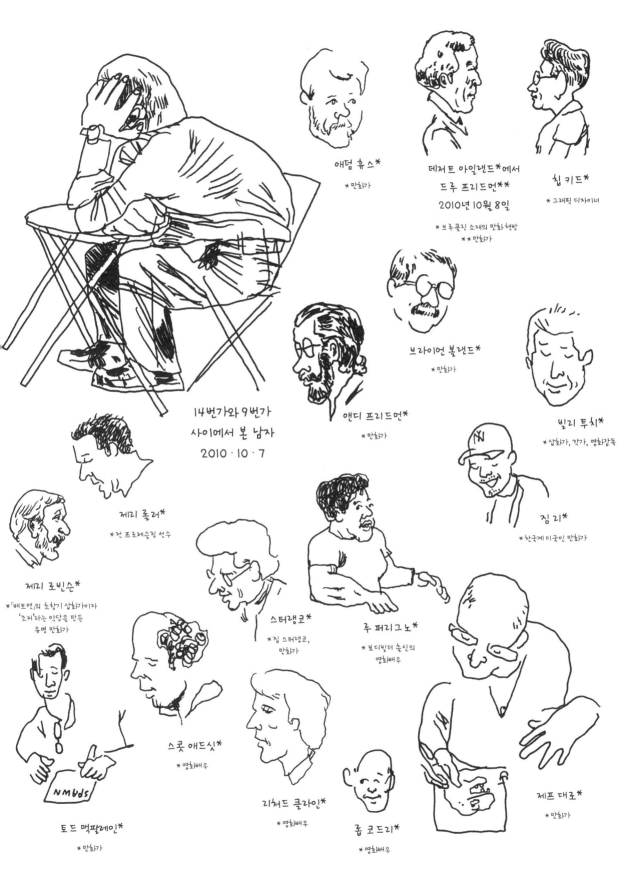

애덤 휴스*

* 만화가

데저트 아일랜드*에서
드루 프리드먼**
2010년 10월 8일

* 브루클린 소재의 만화책방
** 만화가

칩 키드*

* 그래픽 디자이너

브라이언 볼랜드*

* 만화가

빌리 투치*

* 삽화가, 작가, 영화감독

14번가와 9번가
사이에서 본 남자
2010 · 10 · 7

앤디 프리드먼*

* 만화가

짐 리*

* 한국계 미국인 만화가

제리 쿨러*

* 전 프로레슬링 선수

제리 로빈슨*

* 「배트맨」의 초창기 삽화가이자
'조커'라는 악당을 만든
유명 만화가

스터랭코*

* 짐 스터랭코,
만화가

루 퍼리그노*

* 보디빌더 출신의
영화배우

스콧 애드싯*

* 영화배우

리처드 콜라인*

* 영화배우

롭 코드리*

* 영화배우

제프 대로*

* 만화가

토드 맥팔레인*

* 만화가

메트로폴리탄 거리
G선 플랫폼에서
드럼과 밴조, 탬버린을 함께
연주하는 사람
2010 · 10 · 9

바실 고고스*

*삽화가

진 콜론*

*만화가

네이션 폭스*

*삽화가

자비 소년센터의
만화 박람회에서
아들이 십대 돌연변이
닌자 거북이 의상으로
갈아입는 걸 도와주는 엄마
10 · 10 · 10

존 폭 리언*

*만화가

그림 그리는
조 큐버트*

*삽화가

「세서미 스트리트」의
빅 버드와
불평쟁이 오스카의
인형술사 캐럴 스피니

면도 크림

18번가의 이발소에서
머리를 미는 남자
2010년 10월 23일

100%
NEW WAVE

WFMU 박람회에서
음반을 들여다보는
사람들
2010년 10월 23일

제임스 코핸 갤러리의
트렌턴 도일 행콕*
2010 · 10 · 23

*예술가

IFC의
프레더릭 와이즈먼
2010·10·22

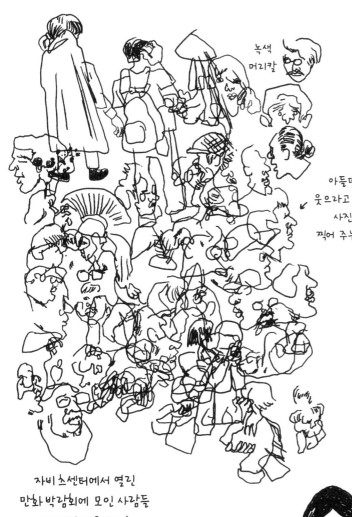

녹색
머리칼

아들더러
웃으라고 말하며
→ 사진을
찍어 주는 엄마

10번 거리의
클로이와 해리슨
2010년 10월 23일

자비츠센터에서 열린
만화 박람회에 모인 사람들
2010년 10월 10일

그랜드센트럴역의
남자
2010년 10월 12일

24번가의
와리스 알루와리아*
2010·10·12
그의 티 끝에 있었다.

*디자이너

피아노를 밀며
6번 거리를
건너는 남자
2010년 10월 22일

24번가의
에릭 체이스 앤더슨*
2010년 10월 11일

RANGER *작가, 삽화가, 배우

WFMU 음반 박람회의
토드 배리*
2010·10·23

*코미디언

머서와 프린스가
사이에서 본
줄리 머레투*
2010년 10월 25일

* 에티오피아 출신의 예술가

현대미술관의
크리스 헤지더스*
2010 · 10 · 27

* 다큐멘터리 감독

현대미술관의
니컬러스 프로퍼러스*
2010년 10월 27일
영화「완다」의
상영회

* 촬영감독

현대미술관의
소피아 코폴라*
2010년 10월 27일

* 작가이자 감독

메트로폴리탄의
리앤

휘트니
미술관의
앤디
2010 · 10 · 30

피위 허먼!

2010 · 10 · 26

현대미술관의
D.A. 페니베이커*
2010년 10월 27일

* 다큐멘터리 감독

현대미술관의
태머라 젠킨스*
2010년 10월 27일

* 영화감독

유대인 미술관의
해리 후디니* 전시회의
관람객
2010년 10월 30일

* 헝가리 출신의 탈출 전문 마술사

휘트니 미술관의
저스틴
2010 · 10 · 30

현대미술관에서
책을 읽는 남자
2010년 10월 29일

제인가에서
핼러윈의 '사탕 안 주면
장난칠 거예요'
놀이를 하고 있는 루이스 C.K.*
2010년 10월 31일

* 코미디언

라파예트가에서
아이를 안고 있는 여자
2010 · 11 · 2

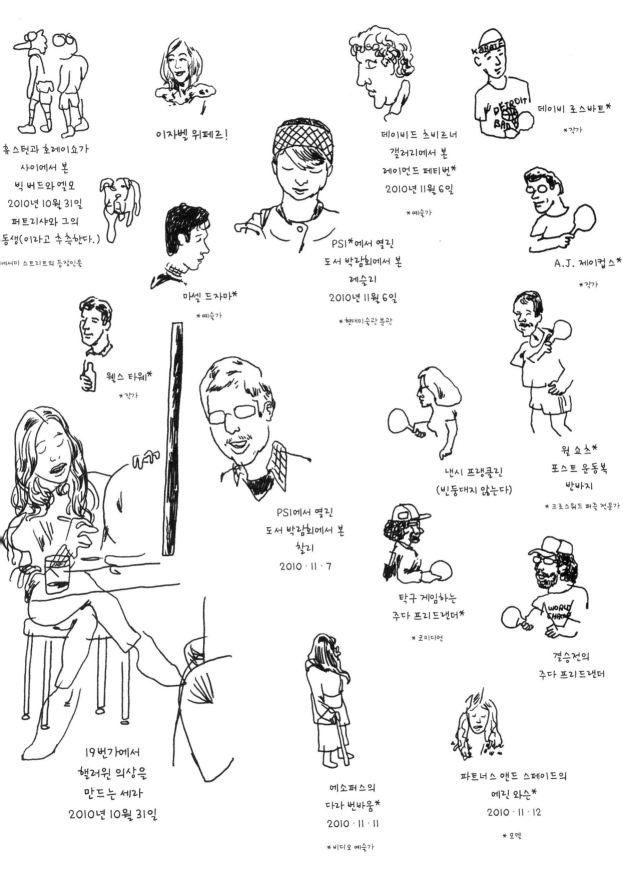

휴스턴과 호레이쇼가
사이에서 본
빅 버드와 엘모
2010년 10월 31일
퍼트리샤와 그의
동생(이라고 추측한다.)

세서미 스트리트의 등장인물

이자벨 위퍼즈!

데이비드 쇼비즈너
갤러리에서 본
레이먼드 페티번*
2010년 11월 6일

*예술가

데이비 조스바트*

*작가

마셀 드자마*

*예술가

PS1*에서 열린
도서 박람회에서 본
레슬리
2010년 11월 6일

*현대미술관 분관

A.J. 제이컵스*

*작가

웰스 타워*

*작가

낸시 프랭클린
(빈둥대지 않는다)

원 쇼초*
포스트 운동복
반바지

*크로스워드 퍼즐 전문가

PS1에서 열린
도서 박람회에서 본
찰리
2010·11·7

탁구 게임하는
주다 프리드랜더*

*코미디언

결승전의
주다 프리드랜더

19번가에서
핼러윈 의상을
만드는 세라
2010년 10월 31일

에소퍼스의
다라 번바움*
2010·11·11

*비디오 예술가

파트너스 앤드 스페이드의
에린 와슨*
2010·11·12

*모델

현대미술관에서
책을 읽는 남자

2010년 10월 29일

6호선에서 본 남자
2010년 11월 2일

다운타운 방향
F선에서 본 남자
2010년 11월 8일

네이트 로먼*

*예술가

유니언스퀘어의
반스 앤드 노블에서
낭독하는
폴 오스터
2010년 11월 17일

신발을 훔치다가
붙잡힌 남자
2010년 11월 17일
14번가의 타코벨에서

뉴욕시 마라톤에
참가한 사람들!
롱아일랜드의 버논 거리
2010년 11월 7일

버그도프 굿먼 백화점
쇼윈도에
상품을 진열하는 남자
2010년 11월 15일

앤

51번가와 1번 거리
사이에 있는
레스토랑에서 본 남자
2010년 11월 20일

힉스와 유니언가 사이
커피숍에서 본 아기
2010 · 11 · 16

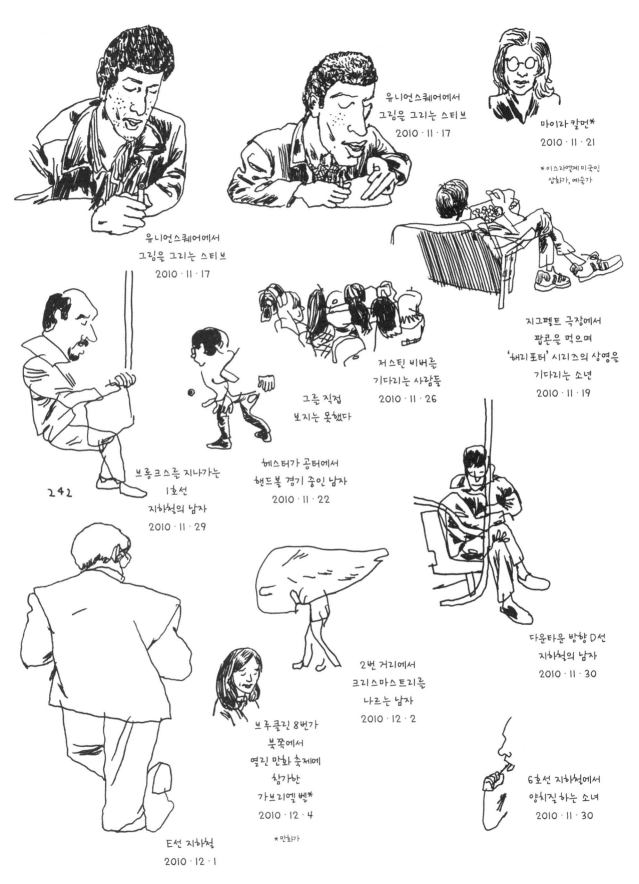

유니언스퀘어에서
그림을 그리는 스티브
2010 · 11 · 17

마이라 칼먼*
2010 · 11 · 21

*이스라엘계 미국인
삽화가, 예술가

유니언스퀘어에서
그림을 그리는 스티브
2010 · 11 · 17

지그펠트 극장에서
팝콘을 먹으며
'해리 포터' 시리즈의 상영을
기다리는 소년
2010 · 11 · 19

저스틴 비버를
기다리는 사람들
2010 · 11 · 26

그를 직접
보지는 못했다

브롱크스를 지나가는
1호선
지하철의 남자
2010 · 11 · 29

242

헤스터가 공터에서
핸드볼 경기 중인 남자
2010 · 11 · 22

다운타운 방향 D선
지하철의 남자
2010 · 11 · 30

2번 거리에서
크리스마스트리를
나르는 남자
2010 · 12 · 2

6호선 지하철에서
양치질하는 소녀
2010 · 11 · 30

브루클린 8번가
북쪽에서
열린 만화 축제에
참가한
가브리엘 벨*
2010 · 12 · 4

*만화가

F선 지하철
2010 · 12 · 1

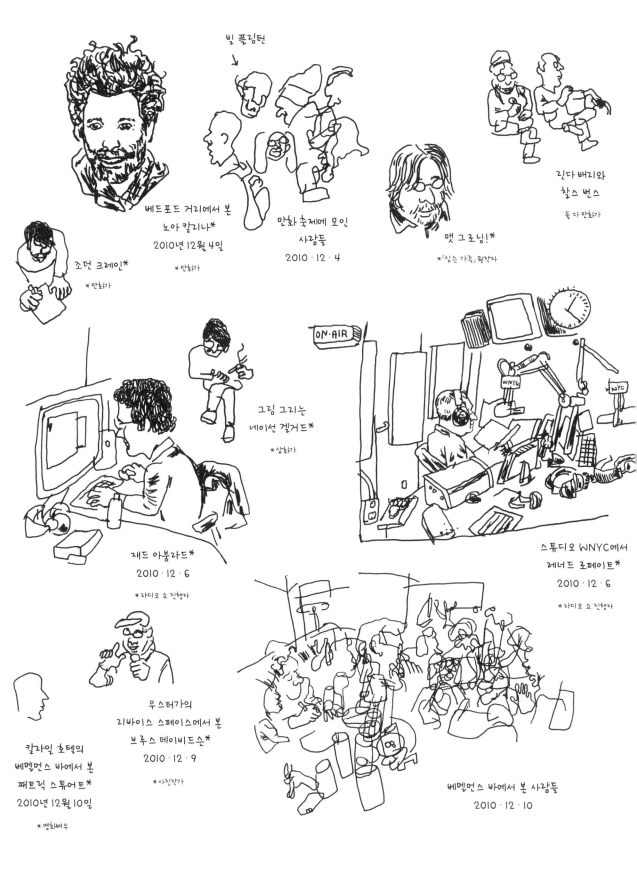

빌 플림턴

베드포드 거리에서 본
노아 칼리나*
2010년 12월 4일

*만화가

만화 축제에 모인
사람들
2010 · 12 · 4

맷 그로닝!*

*「심슨 가족」원작자

린다 배리와
찰스 번스
둘 다 만화가

조던 크레인*

*만화가

그림 그리는
네이선 겔거드*

*삽화가

스튜디오 WNYC에서
레너드 로페이트*
2010 · 12 · 6

*라디오 쇼 진행자

재드 아붐라드*
2010 · 12 · 6

*라디오 쇼 진행자

우스터가의
리바이스 스페이스에서 본
브루스 데이비드슨*
2010 · 12 · 9

*사진작가

칼라일 호텔의
베멜먼스 바에서 본
패트릭 스튜어트*
2010년 12월 10일

*영화배우

베멜먼스 바에서 본 사람들
2010 · 12 · 10

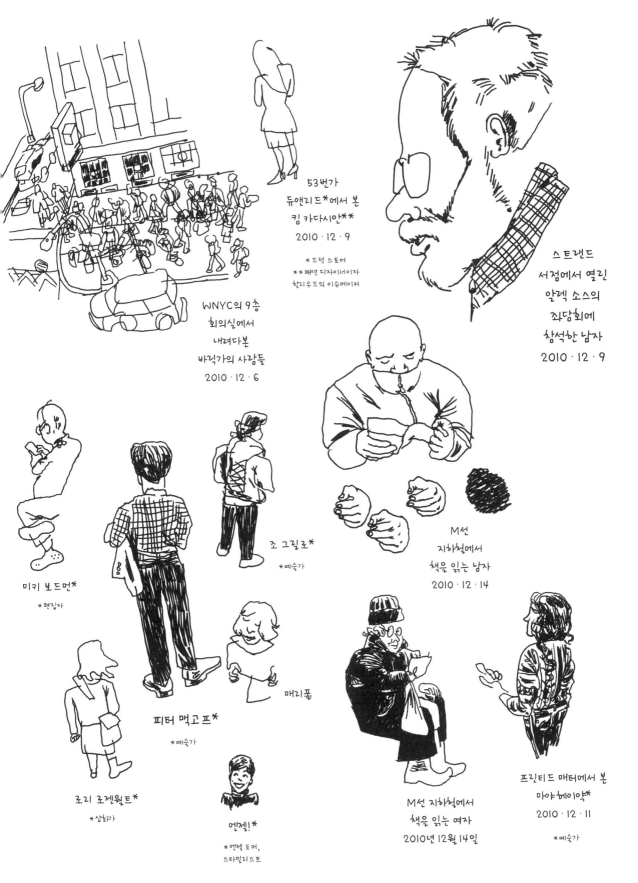

53번가
듀앤리드*에서 본
킴 카다시안**
2010 · 12 · 9

*드럭 스토어
**패션 디자이너이자
할리우드의 이슈메이커

스트랜드
서점에서 열린
알렉 소스의
좌담회에
참석한 남자
2010 · 12 · 9

WNYC의 9층
회의실에서
내려다본
바깥가의 사람들
2010 · 12 · 6

조 그릴로*
*예술가

M선
지하철에서
책을 읽는 남자
2010 · 12 · 14

미키 보드먼*
*편집자

피터 맥고프*
*예술가

매리폴

조리 조겐윌트*
*삽화가

언젤!*
*언젤 도머,
스타일리스트

M선 지하철에서
책을 읽는 여자
2010년 12월 14일

프린티드 매터에서 본
마야 헤이악*
2010 · 12 · 11

*예술가

2011

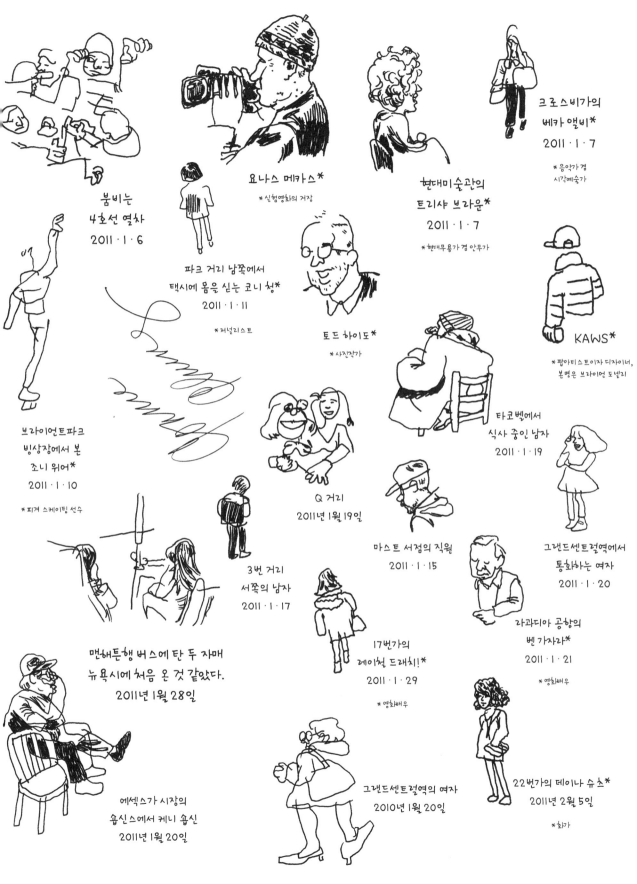

붐비는
4호선 열차
2011 · 1 · 6

요나스 메카스*
* 실험영화의 거장

현대미술관의
트리샤 브라운*
2011 · 1 · 7
* 현대무용가 겸 안무가

크로스비가의
베카 앨비*
2011 · 1 · 7

* 음악가 겸
시각예술가

파크 거리 남쪽에서
택시에 몸을 싣는 코니 청*
2011 · 1 · 11

* 저널리스트

토드 하이도*
* 사진작가

KAWS*

* 팝아티스트이자 디자이너,
본명은 브라이언 도넬리

브라이언트파크
빙상장에서 본
조니 위어*
2011 · 1 · 10

* 피겨 스케이팅 선수

Q 거리
2011년 1월 19일

타코 벨에서
식사 중인 남자
2011 · 1 · 19

3번 거리
서쪽의 남자
2011 · 1 · 17

마스트 서점의 직원
2011 · 1 · 15

그랜드센트럴역에서
통화하는 여자
2011 · 1 · 20

라과디아 공항의
벤 가자라*
2011 · 1 · 21

* 영화배우

맨해튼행 버스에 탄 두 자매
뉴욕시에 처음 온 것 같았다.
2011년 1월 28일

17번가의
레이철 드래치!*
2011 · 1 · 29

* 영화배우

에섹스가 시장의
숍신스에서 케니 숍신
2011년 1월 20일

그랜드센트럴역의 여자
2010년 1월 20일

22번가의 데이나 슈츠
2011년 2월 5일

* 화가

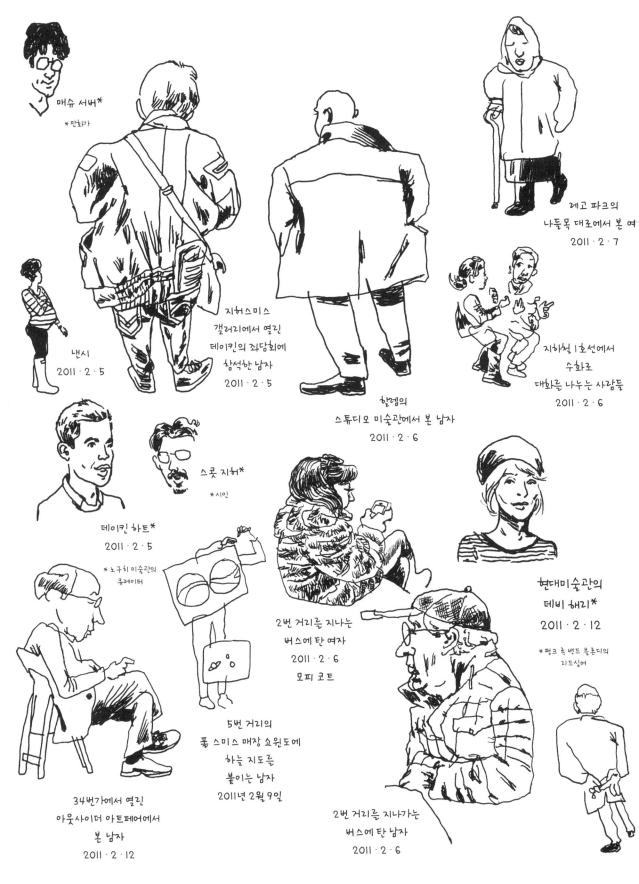

매슈 서버*

*만화가

낸시
2011 · 2 · 5

지허스미스
갤러리에서 열린
데이킨의 좌담회에
참석한 남자
2011 · 2 · 5

레고 파크의
나들목 대조에서 본 여
2011 · 2 · 7

지하철 1호선에서
수화로
대화를 나누는 사람들
2011 · 2 · 6

한겔의
스튜디오 미술관에서 본 남자
2011 · 2 · 6

스콧 지허*

*시인

데이킨 하트*
2011 · 2 · 5

*노구치 미술관의
큐레이터

2번 거리를 지나는
버스에 탄 여자
2011 · 2 · 6
모피 코트

현대미술관의
데비 해리*
2011 · 2 · 12

*펑크 록 밴드 블론디의
리드싱어

5번 거리의
폴 스미스 매장 쇼윈도에
하늘 지도를
붙이는 남자
2011년 2월 9일

34번가에서 열린
아웃사이더 아트페어에서
본 남자
2011 · 2 · 12

2번 거리를 지나가는
버스에 탄 남자
2011 · 2 · 6

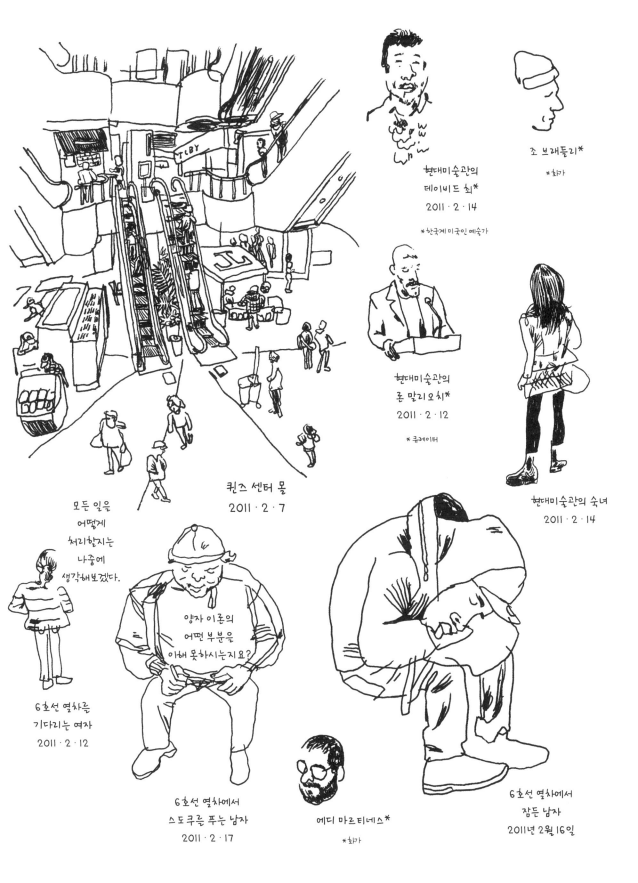

현대미술관의
데이비드 쇠*
2011 · 2 · 14

* 한국계 미국인 예술가

조 브래들리*

* 화가

현대미술관의
존 말리오쉬*
2011 · 2 · 12

* 큐레이터

현대미술관의 숙녀
2011 · 2 · 14

퀸즈 센터 몰
2011 · 2 · 7

모든 일을
어떻게
처리할지는
나중에
생각해보겠다.

양자 이론의
어떤 부분을
이해 못하시는지요?

6호선 열차를
기다리는 여자
2011 · 2 · 12

6호선 열차에서
스도쿠를 푸는 남자
2011 · 2 · 17

에디 마르티네스*

* 화가

6호선 열차에서
잠든 남자
2011년 2월 16일

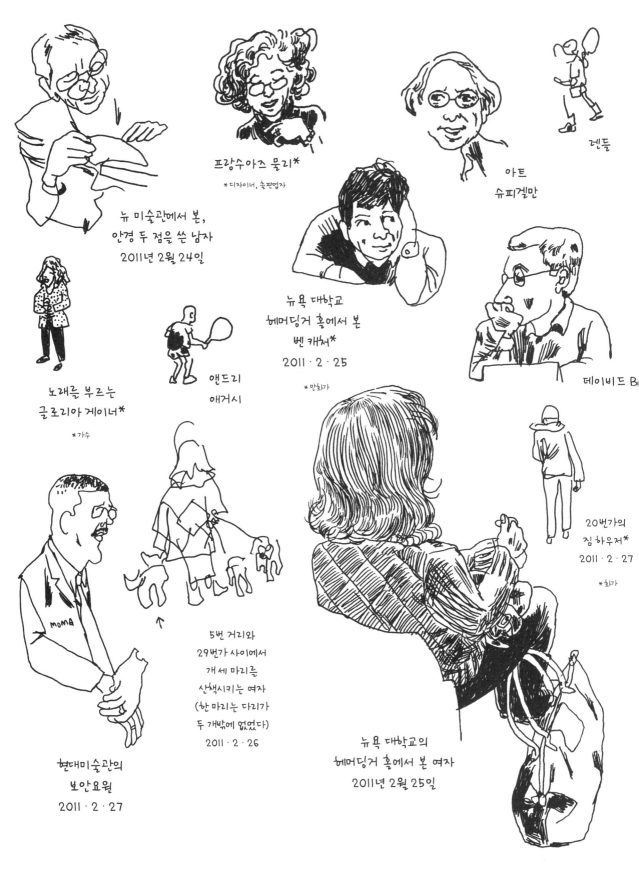

프랑수아즈 물리*

*디자이너, 출판업자

겐들

아트
슈피겔만

뉴 미술관에서 본,
안경 두 점을 쓴 남자
2011년 2월 24일

뉴욕 대학교
헤머딩거 홀에서 본
벤 캐처*

2011 · 2 · 25

*만화가

데이비드 B

노래를 부르는
글로리아 게이너*

*가수

앤드리
애거시

20번가의
짐 하우저*

2011 · 2 · 27

*화가

5번 거리와
29번가 사이에서
개 세 마리를
산책시키는 여자
(한 마리는 다리가
두 개밖에 없었다)
2011 · 2 · 26

현대미술관의
보안요원
2011 · 2 · 27

뉴욕 대학교의
헤머딩거 홀에서 본 여자
2011년 2월 25일

전부 테니스 선수

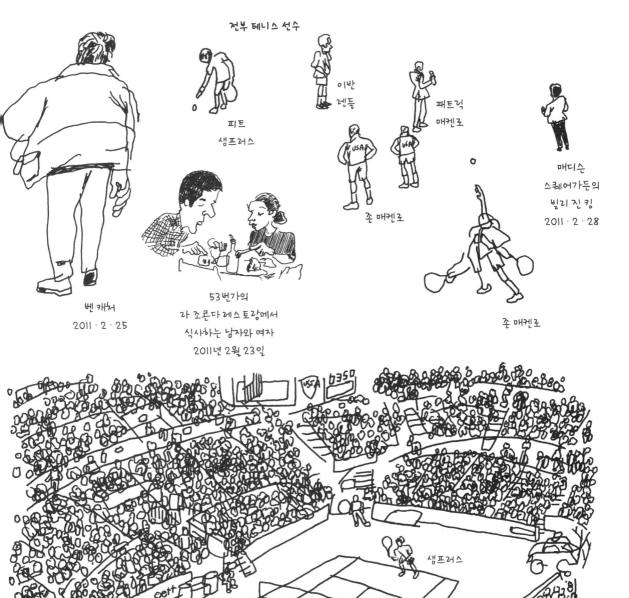

피트
샘프러스

이반
렌들

패트릭
매켄로

존 매켄로

매디슨
스퀘어가든의
빌리 진 킹
2011 · 2 · 28

벤 캐처
2011 · 2 · 25

53번가의
라 조콘다 레스토랑에서
식사하는 남자와 여자
2011년 2월 23일

존 매켄로

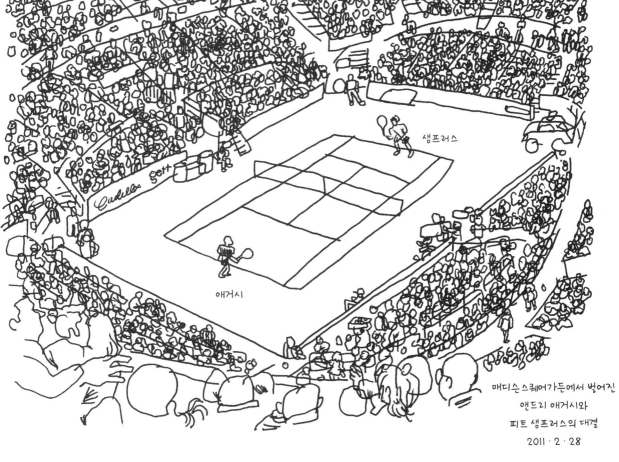

샘프러스

애거시

매디슨 스퀘어가든에서 벌어진
앤드리 애거시와
피트 샘프러스의 대결
2011 · 2 · 28

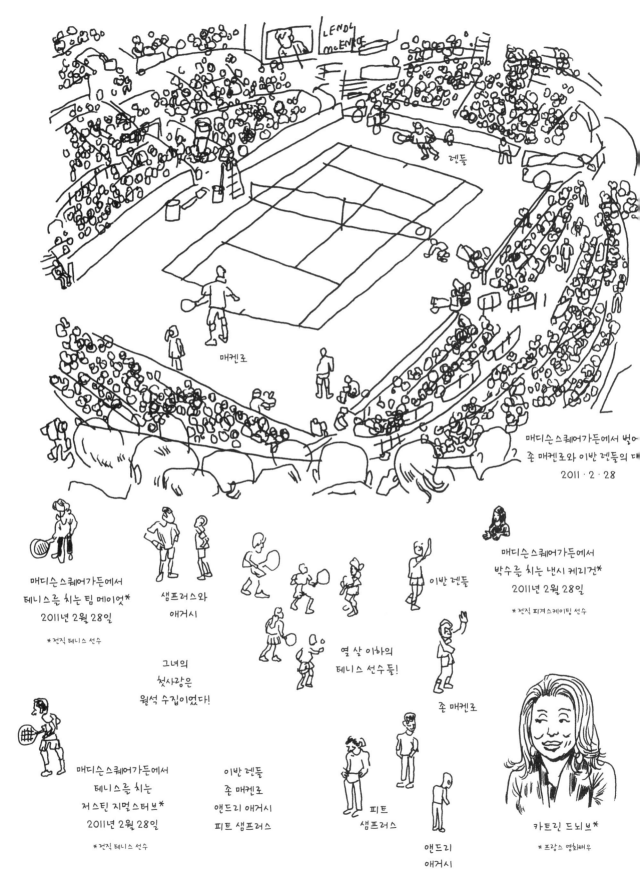

렌들

매켄조

매디슨 스퀘어가든에서 벌어
존 매켄조와 이반 렌들의 대
2011 · 2 · 28

매디슨 스퀘어가든에서
테니스를 치는 팀 메이엇*
2011년 2월 28일

*전직 테니스 선수

샘프러스와
애거시

그녀의
첫사랑은
원석 수집이었다!

열 살 이하의
테니스 선수들!

이반 렌들

매디슨 스퀘어가든에서
박수를 치는 낸시 케리건*
2011년 2월 28일

*전직 피겨스케이팅 선수

존 매켄조

매디슨 스퀘어가든에서
테니스를 치는
저스틴 지멀스터브*
2011년 2월 28일

*전직 테니스 선수

이반 렌들
존 매켄조
앤드리 애거시
피트 샘프러스

피트
샘프러스

앤드리
애거시

카트린 드뇌브*

*프랑스 영화배우

줄리
머레투

잭 핸리*

*갤러리 소유주

아머리
아트페어에서 본
시몬 슈벅*

*화가

잭 퓨어*

*갤러리 소유주

볼타 미술관의
조지 쿠처*
2011·3·3

*영화감독

To:
Jason
George
Kuchar
best wishes!

제이슨에게
조지 쿠처
행운을 빕니다!

3번 거리를 지나가는
버스의 남자
2011·3·1

진 그린버그
로하틴*

*갤러리 소유주

로빈
2011·3·6~7

브루클린 음악당(BAM)에서
본 남자
2011년 3월 4일

3번 거리를 지나가는
버스의 승객들
2011·3·1

페이스 갤러리의
타라 도너번*
2011·3·11

*예술가

마셀 드자마
2011년 3월 5일

6호선 열차의 여자
2011·3·7

현대미술관의 여
2011·3·16

록펠러센터역
플랫폼에서
아코디언을 연주하는 여자
2011·3·17

6호선 열차에서
잠이 든 소년
2011·3·15

타코벨에서
그림을 그리는 웨이드
2011년 3월 17일

빌 파워스*

*하프 갤러리 소유주

53번가의 여자
2011·3·16

현대미술관에서
전시회 준비를 위해
작품을 설치하는
여자
2011년 3월 17일

53번가와 매디슨 거리
사이에서 본 남자
2011년 3월 16일

국제사진센터(ICP)에서 본
존 거세이지*
2011년 3월 18일

*사진작가

래리 핑크*

*사진작가

게르하르트
슈타이들*

*독일의
출판가

ICP의
AIPAD*에서
본 케이트

2011 · 3 · 19

*국제사진예술
딜러협회

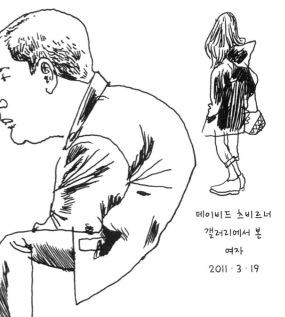

3번 거리의 반스 앤드 노블에서 본 남자

2011 · 3 · 21

데이비드 쇼비르너
갤러리에서 본
여자

2011 · 3 · 19

그린가의
태머라와 제이슨
2011년 3월 22일

현대미술관의 남자

2011 · 3 · 20

현대미술관
3관에서
영화를 보는 남자
2011년 3월 21일

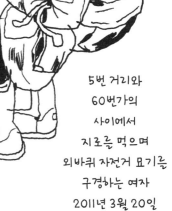

5번 거리와
60번가의
사이에서
지로를 먹으며
외바퀴 자전거 묘기를
구경하는 여자
2011년 3월 20일

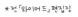

파크 거리 아머리의
AIPAD에서 본
스콧 대디치*

2011 · 3 · 1

*전 『와이어드』 편집장

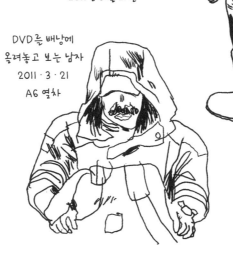

DVD를 배낭에
올려놓고 보는 남자
2011 · 3 · 21
A6 열차

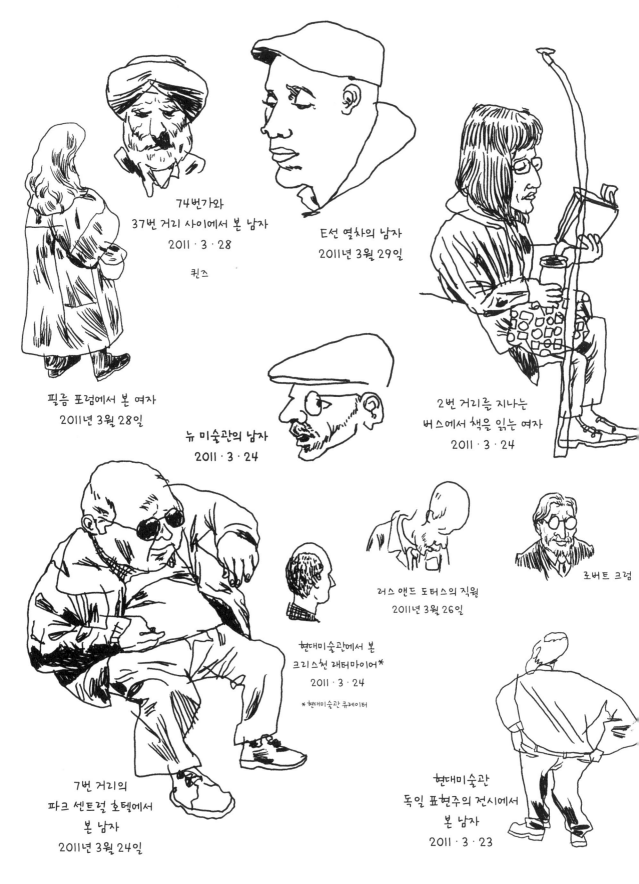

74번가와
37번 거리 사이에서 본 남자
2011 · 3 · 28

퀸즈

F선 열차의 남자
2011년 3월 29일

필름 포럼에서 본 여자
2011년 3월 28일

뉴 미술관의 남자
2011 · 3 · 24

2번 거리를 지나는
버스에서 책을 읽는 여자
2011 · 3 · 24

러스 앤드 도터스의 직원
2011년 3월 26일

로버트 크럼

현대미술관에서 본
크리스천 래터마이어*
2011 · 3 · 24

*현대미술관 큐레이터

7번 거리의
파크 센트럴 호텔에서
본 남자
2011년 3월 24일

현대미술관
독일 표현주의 전시에서
본 남자
2011 · 3 · 23

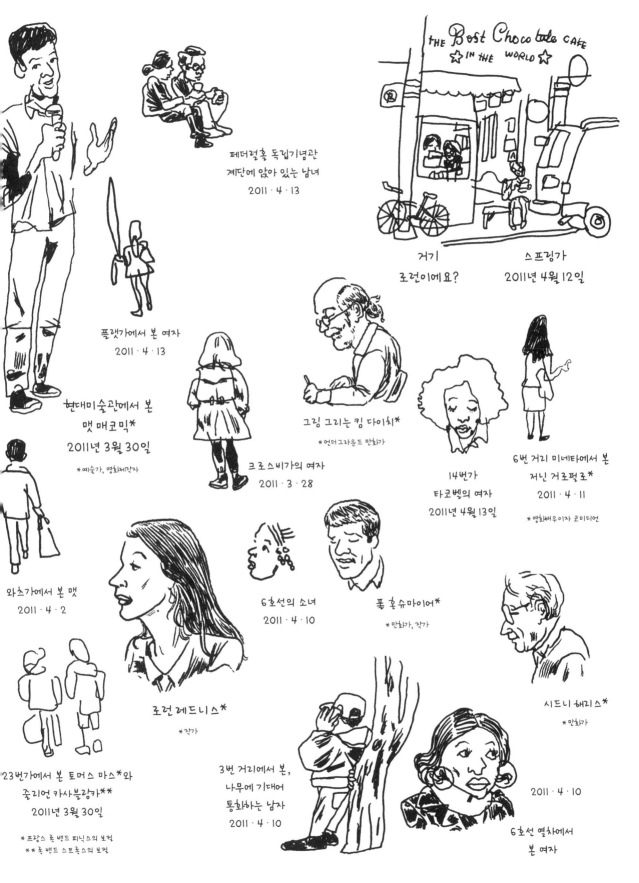

THE Best Chocolate CAFE
☆ IN THE WORLD ☆

페더럴홀 독립기념관
계단에 앉아 있는 남녀
2011 · 4 · 13

거기
조런이에요?

스프링가
2011년 4월 12일

플랫가에서 본 여자
2011 · 4 · 13

현대미술관에서 본
맷 매코믹*
2011년 3월 30일

*예술가, 영화제작자

그림 그리는 킴 다이치*

*언더그라운드 만화가

6번 거리 미네타에서 본
저닌 거로펄로*
2011 · 4 · 11

*영화배우이자 코미디언

크로스비가의 여자
2011 · 3 · 28

14번가
타코벨의 여자
2011년 4월 13일

와츠가에서 본 맷
2011 · 4 · 2

조런 레드니스*

*작가

6호선의 소녀
2011 · 4 · 10

폴 홈 슈마이어*

*만화가, 작가

시드니 해리스*

*만화가

23번가에서 본 토머스 마스*와
줄리언 카사블랑카**
2011년 3월 30일

*프랑스 록 밴드 피닉스의 보컬
**록 밴드 스트록스의 보컬

3번 거리에서 본,
나무에 기대어
통화하는 남자
2011 · 4 · 10

2011 · 4 · 10

6호선 열차에서
본 여자

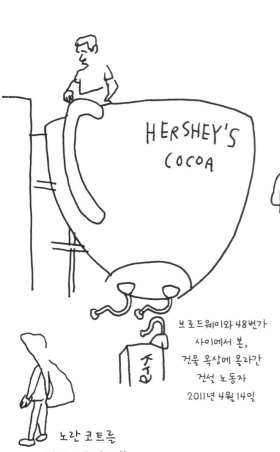

HERSHEY'S
COCOA

현대미술관에서
프랑시스 알리스*의 작품을
설치하는 여자
2011·4·28

*벨기에 출신의 예술가

예전에
그린 적 있는
사람이다.

에릭 헤이즈*

* 그라피티 예술가

브로드웨이와 48번가
사이에서 본,
건물 옥상에 올라간
건설 노동자
2011년 4월 14일

6번 거리에서 본
길버트 거트프리드*
2011·4·15

* 코미디언

애덤스와 플리머스가
사이에 있는
덤보*를 보는
네이선과 제니퍼
(루이스까지)
2011년 4월 17일

*맨해튼 브리지
아래 지역으로
영화「원스 어폰 어 타임
인 아메리카」의
포스터에 등장해
유명해진 장소다.

노란 코트를
머리에 뒤집어 쓴
남자

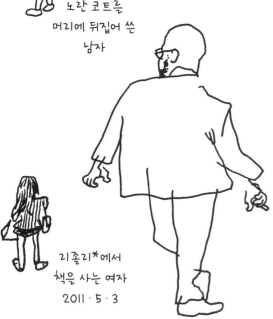

리졸리*에서
책을 사는 여자
2011·5·3

*예술, 음식, 문학 등을
전문적으로 다루는
독립서점

현대미술관의
보안요원
2011년 4월 28일

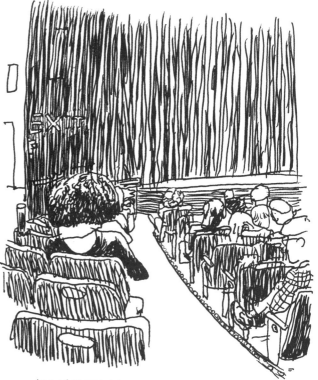

현대미술관 극장에서
영화「투 슬립 위드 앵거」를
관람하는 남자
2011년 4월 16일

기차소리를
들을 수 있었다.

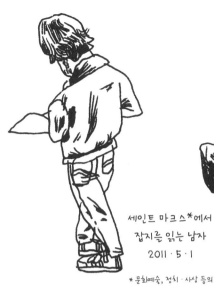

세인트 마크스*에서
잡지를 읽는 남자
2011 · 5 · 1

* 문화예술, 정치·사상 등의
분야를 전문적으로
다루는 독립서점

앤솔러지 필름
아카이브에서 본 여자
2011 · 5 · 1

앤솔러지 필름
아카이브의
스킵 엘샤이머*
2011년 5월 1일

* A/V 긱스 운영자

커린
베일리 제이

크로스비가에서 본
로빈 식*과 아기,
폴라 패튼**
2011년 4월 29일

* 가수
** 영화배우

스트랜드 서점의
에이드리언 토미네*
2011 · 5 · 3

* 삽화가

스트랜드 서점의
로즈 채스트*
2011 · 5 · 3

* 만화가

스트랜드 서점의
조지 부스*
2011 · 5 · 3

* 만화가

스트랜드 서점의
마이라 칼먼
2011 · 5 · 3

센트럴파크에서
외바퀴 자전거를
타는 남자
2011 · 5 · 3

스트랜드 서점의
잭 카닌*

* 만화가

새를 사진에 담는 여자
2011년 5월 3일
선글라스를 두 개나
쓰고 있었다.

센트럴파크
동물원의 직원
2011 · 5 · 3

스트랜드
서점에서 본
남자
2011 · 5 · 3

K마트에서 본
존 스튜어트와 두 아이
2011 · 5 · 14

바우어리의
장필리프 들롬*
2011 · 5 · 7

* 프랑스의 삽화가

58번가를 걷는
애덤 스콧*
2011 · 5 · 15

* 영화배우

브라이언트파크에서
회전목마를 타는
앨리스
2011 · 5 · 13

2번가
동쪽에서 본
어맨다 핏*
2011 · 5 · 8

* 영화배우

타코벨에서 본
길버트 거트프리드
(드로잉 모임 진행 도중)
2011년 5월 11일

3번 거리의
반스 앤드 노블에서
책을 읽는 남자
2011년 5월 5일

53번가
워터풀파크에서
뭔가를 쓰는 남자
2011년 5월 10일

6호선 열차의 남자
2011 · 5 · 13

6호선 열차에서
음악을 듣는 남자
2011 · 5 · 15

데이비드
세다리스!*

*작가 겸 코미디언

메디슨 스퀘어
파크에 설치된
하우메 플렌사*의
조각 「에코」와
그 주변 사람들
2011년 5월 8일

* 스페인 출신의 설치미술 작가

30 록펠러센터의
닉 오퍼먼*
혹은 론 스완슨**
2011 · 5 · 12

* 영화배우
** 닉 오퍼먼의
극중 배역 이름

현대미술관의 보안요원
2011 · 5 · 12

스탈린!

프리츠*

*프리츠 스완슨, 교수

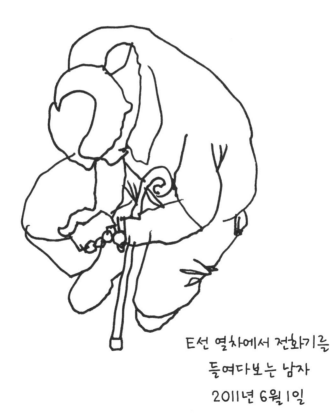

T선 열차에서 전화기를
들여다보는 남자
2011년 6월 1일

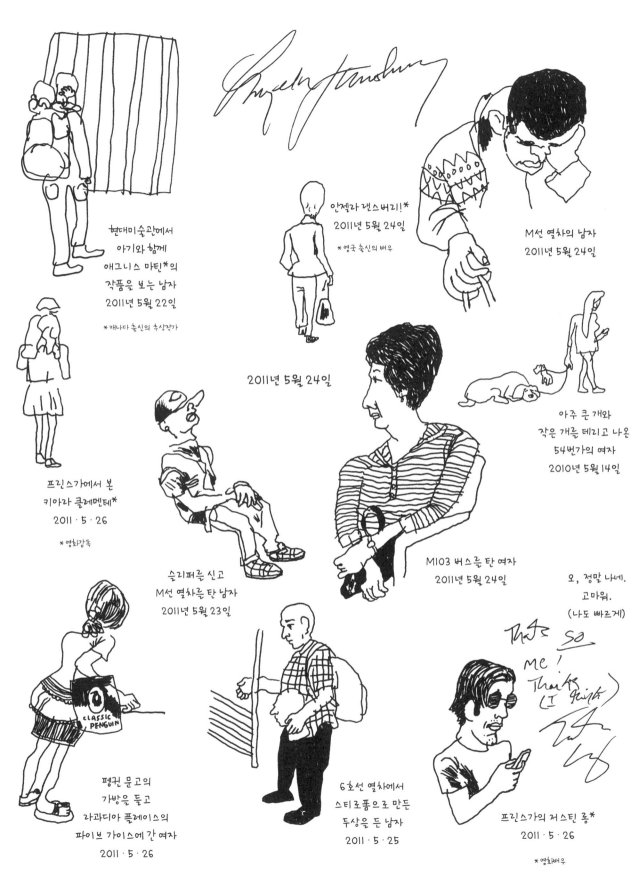

현대미술관에서
아기와 함께
애그니스 마틴*의
작품을 보는 남자
2011년 5월 22일

* 캐나다 출신의 추상작가

안젤라 랜스버리!*
2011년 5월 24일

* 영국 출신의 배우

M선 열차의 남자
2011년 5월 24일

2011년 5월 24일

프린스가에서 본
키아라 클레멘테*
2011 · 5 · 26

* 영화감독

슬리퍼를 신고
M선 열차를 탄 남자
2011년 5월 23일

M103 버스를 탄 여자
2011년 5월 24일

아주 큰 개와
작은 개를 데리고 나온
54번가의 여자
2010년 5월 14일

오, 정말 나네.
고마워.
(나도 빠르게)

That's so
me !
Thanks
(I think)

펭귄 문고의
가방을 들고
라과디아 플레이스의
파이브 가이스에 간 여자
2011 · 5 · 26

CLASSIC
PENGUIN

6호선 열차에서
스티로폼으로 만든
두상을 든 남자
2011 · 5 · 25

프린스가의 저스틴 롱*
2011 · 5 · 26

* 영화배우

센트럴파크에서
수영복 차림으로
물구나무를 서다가
쓰러져 친구들을
덮친 남자
2011년 5월 28일

메트로폴리탄
미술관에서 본,
오른발에 보호대를
착용한 남자
2011년 5월 29일

6호선 열차에서 본
남자와 여자
2011년 5월 30일

휘트니 미술관의
토바 아우어바흐
2011 · 6 · 3

매디슨 거리의
앤서니 에드워즈*
2011 · 6 · 1

* 영화배우

80번가에서
막대를 써서
스케이트보드를
타는 남자
2011년 5월 29일

20번가의
미술관에서 본
에드워드 터프트*
2011 · 6 · 4

* 통계학자

그랜드가에서
피스타치오를
먹는 남자
2011 · 6 · 5

베드포드 거리에서 본
리사 에델스타인*
2011 · 6 · 6

* 영화배우

이메일을 확인하는
보안요원
2011 · 6 · 1

브로드웨이에서
본 여자
2011 · 5 · 30

12번가에서
들것에 실린 남자와 응급요원
2011년 6월 13일

남자는 택시에 치였지만
괜찮은 것 같다.

리처드 세라

현대미술관에서
신문을 읽는 남자
2011년 6월 13일

하우징 워크스에서
책을 읽는
데브 올린 언퍼스*
2011년 6월 16일

*작가

보비 캐너발일*

*영화배우

수영 모자를 쓰고
바나나 껍질을 든 채로
아빠 어깨에 목마를 탄 소녀
2011년 6월 19일
아버지의 날이었다!

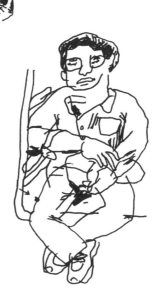

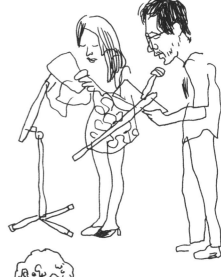

하우징 워크스에서
노래 부르는 사람들
2011 · 6 · 16

리빙턴가의 집 자무시
2011년 6월 19일

F선 열차에서
잠자는 남자
2011년 6월 19일

다리에 파리가
붙어 있었다.

에릭 보거지언*

*영화배우

휴스턴가의
러스 앤드 도터스에서
생선을 써는 남자
2011 · 6 · 19

에이브러햄 링컨으로
분장한
아이러 글라스*

* 라디오 쇼 진행자

세라 바월
(어두웠다!)

10번 거리에서 본
앤드루 크렙스와
폴라 쿠퍼
2011 · 6 · 23

둘 다 미술관 소유주

20번가에서 본
켄 존슨과 제리 살츠
2011년 6월 17일

둘 다 미술평론가

와이어트 시낵*

* 영화배우

존 올리버*

* 영국의 코미디언

시어도어 루스벨트로
분장한 존 호지먼*

* 영화배우 겸 작가

팔굽혀펴기를 하는
존 호지먼!

B선 열차에서
자기가 들고 온
의자에 앉아 있는 남자
2011 · 6 · 20

6호선 열차의 남자
2011 · 6 · 23

20번가의
미술관에서 본
그레고리 벤턴*

* 만화가

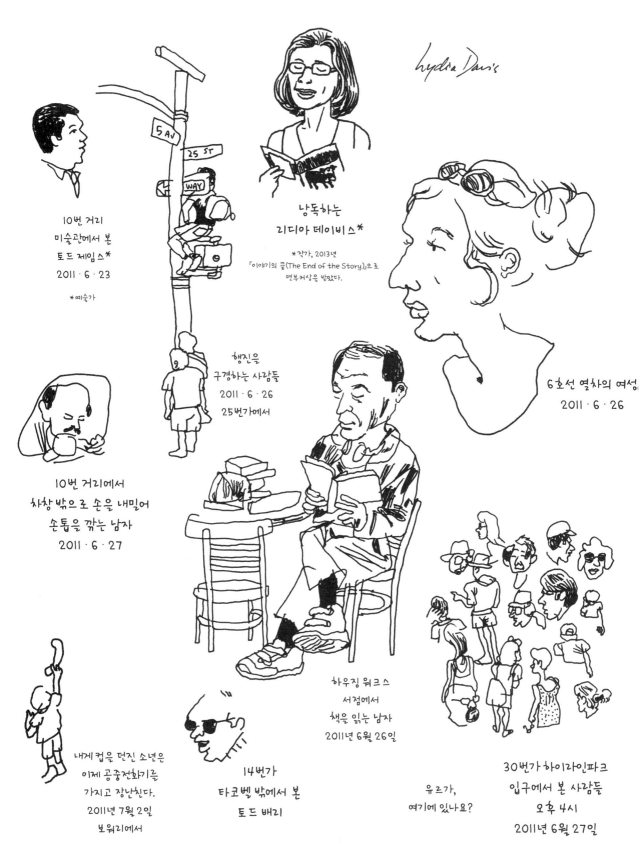

Lydia Davis

10번 거리
미술관에서 본
토드 제임스*

2011 · 6 · 23

*예술가

낭독하는
리디아 데이비스*

*작가, 2013년
「이야기의 끝(The End of the Story)」으로
맨부커상을 받았다.

5 AV

25 ST

WAY

행진을
구경하는 사람들

2011 · 6 · 26

25번가에서

6호선 열차의 여성

2011 · 6 · 26

10번 거리에서
차창 밖으로 손을 내밀어
손톱을 깎는 남자

2011 · 6 · 27

하우징 워크스

서점에서

책을 읽는 남자

2011년 6월 26일

내게 컵을 던진 소년은
이제 공중전화기를
가지고 장난친다.

2011년 7월 2일

보워리에서

14번가
타코벨 밖에서 본
토드 배리

유즈가,
여기에 있나요?

30번가 하이라인파크
입구에서 본 사람들

오후 4시

2011년 6월 27일

브로드웨이에서 본 남자
2011 · 7 · 3

6호선
유니언스퀘어역에서
기린 봉제인형을 안고
잠에 빠진 소녀
2011년 7월 6일

E선 열차에서
자는 남자
2011년 6월 30일

10번 거리의

티나 브라운*

2011 · 7 · 6

*저널리스트

현대미술관 정원에
앉아 있는 여자
2011년 7월 4일

4번가 서쪽에서
손톱을 깎는 여자
2011년 7월 2일

20번가의
미술관에서 본
샘 그로스*

2011 · 6 · 28

*만화가

20번가의
미술관에서
그림을 그리는 애너벨
2011년 7월 5일

현대미술관에서
영화를 보는 여자와 남자
2011년 7월 2일

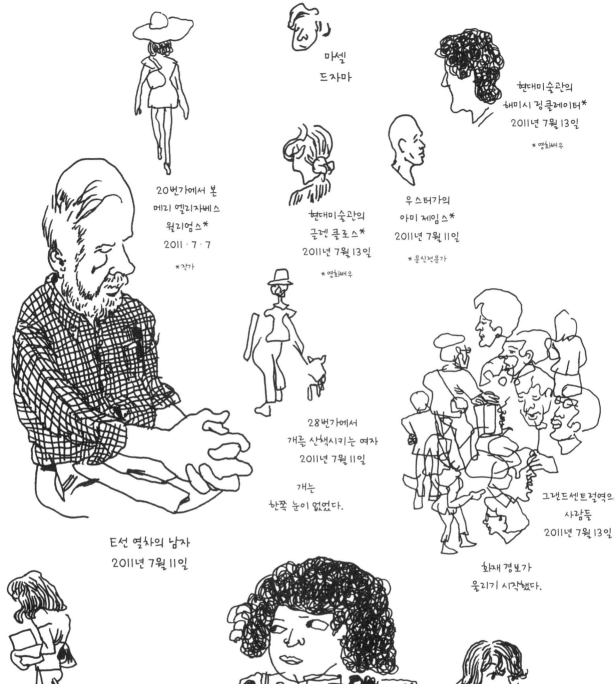

마셀
드자마

현대미술관의
해미시 링클레이터*
2011년 7월 13일

*영화배우

20번가에서 본
메리 엘리자베스
윌리엄스*

2011 · 7 · 7

*작가

현대미술관의
글렌 클로즈*
2011년 7월 13일

*영화배우

우스터가의
아미 제임스*
2011년 7월 11일

*문신전문가

28번가에서
개를 산책시키는 여자
2011년 7월 11일

개는
한쪽 눈이 없었다.

그랜드센트럴역의
사람들
2011년 7월 13일

E선 열차의 남자
2011년 7월 11일

화재 경보가
울리기 시작했다.

스트랜드 서점에서
책을 보는 여자

14번가
타코 벨에서
본 여자
2011년 7월 13일

미란다 줄라이

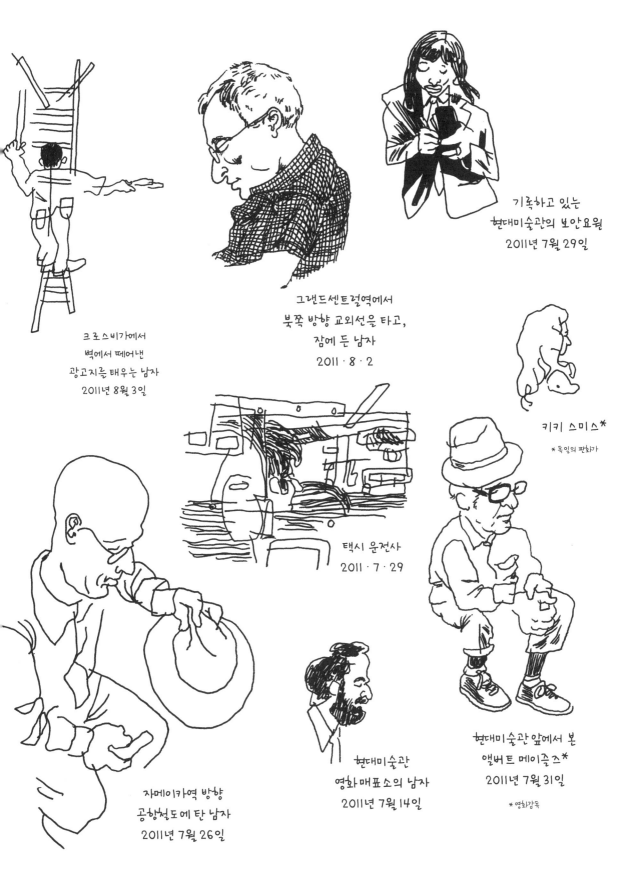

기록하고 있는
현대미술관의 보안요원
2011년 7월 29일

그랜드센트럴역에서
북쪽 방향 교외선을 타고,
잠에 든 남자
2011 · 8 · 2

크로스비가에서
벽에서 떼어낸
광고지를 태우는 남자
2011년 8월 3일

키키 스미스*

*독일의 판화가

택시 운전사
2011 · 7 · 29

자메이카역 방향
공항철도에 탄 남자
2011년 7월 26일

현대미술관
영화매표소의 남자
2011년 7월 14일

현대미술관 앞에서 본
앨버트 메이즐즈*
2011년 7월 31일

*영화감독

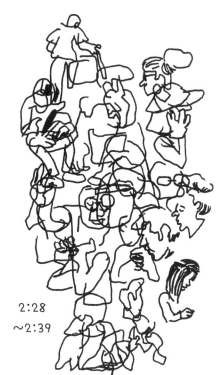

2:28
~2:39

킴벌리도
이 사람들 틈에 있나요?

크로스비가의
하우징 워크스
밖에 있던 사람들
2011·8·16

6호선 열차에서 본 남자
2011·8·13

다리가 없었다.

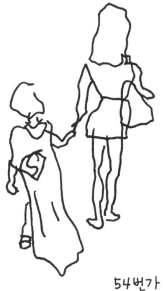

54번가
슈퍼맨과 엄마
2011·8·11

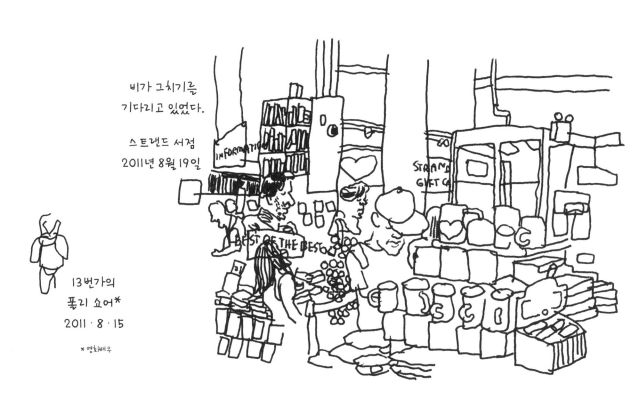

비가 그치기를
기다리고 있었다.

스트랜드 서점
2011년 8월 19일

13번가의
폴리 쇼어*
2011·8·15

* 영화배우

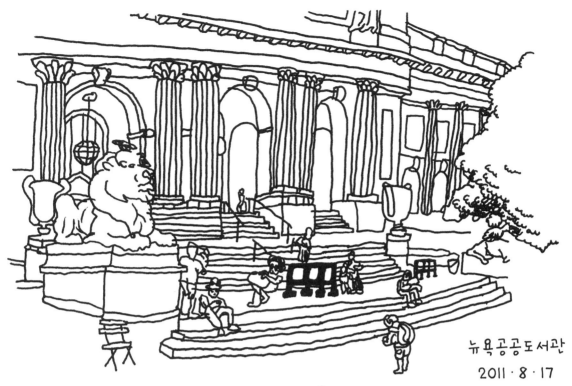

뉴욕공공도서관
2011·8·17

브로드웨이에서 본
케이티 홈스와
수리 크루즈
2011년 8월 13일

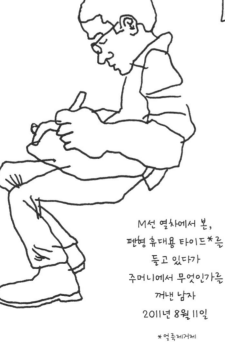

M선 열차에서 본,
팬형 휴대용 타이드*를
들고 있다가
주머니에서 무엇인가를
꺼낸 남자
2011년 8월 11일

* 얼룩제거제

브루클린 메서롱가의
클레오파트라스*에서 본
어빙 펠러**
2011년 8월 16일

* 문화공간
** 예술가

12번가에서
자전거를 타는
우디 해럴슨*
2011·8·19

* 영화배우

14번가 타코벨에서 본 여자
2011 · 8 · 17

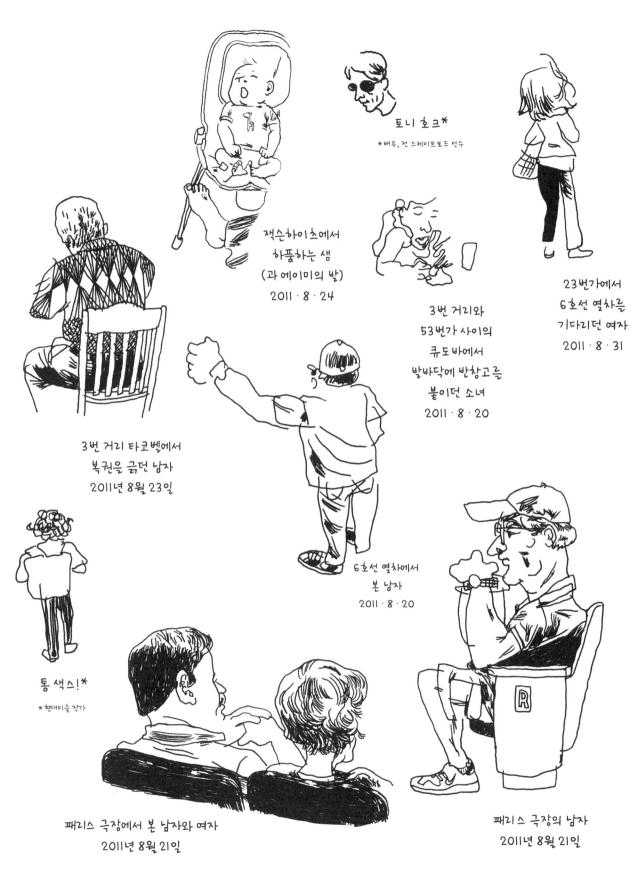

토니 호크*

*배우, 전 스케이트보드 선수

잭슨하이츠에서
하품하는 샘
(과 에이미의 발)
2011·8·24

3번 거리와
53번가 사이의
큐도 바에서
발바닥에 반창고를
붙이던 소녀
2011·8·20

23번가에서
6호선 열차를
기다리던 여자
2011·8·31

3번 거리 타코벨에서
복권을 긁던 남자
2011년 8월 23일

6호선 열차에서
본 남자
2011·8·20

톰 색스!*

*현대미술 작가

패리스 극장에서 본 남자와 여자
2011년 8월 21일

패리스 극장의 남자
2011년 8월 21일

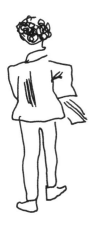

5번 거리의
엘리엇 스피쳐*
2011년 8월 25일

*전 앵커, 정치인

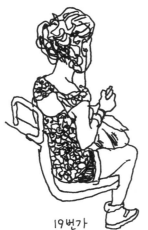

19번가
크로스타운에서
음악을 듣는 여자
2011 · 9 · 3

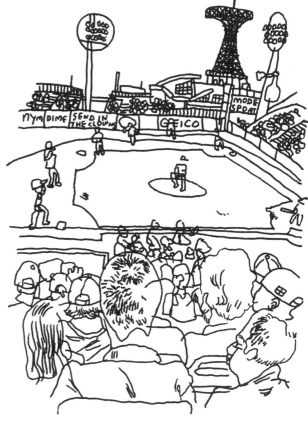

MCU 구장에서 열린
브루클린 사이클론스의 경기
2011년 9월 4일

춤추는 해변족

모트가의 모비
2011 · 9 · 3

51번가역에서
6호선 열차를
기다리는 여자
2011년 8월 24일

본드가에서 통화하는 여자
2011년 9월 3일

23번가에서 본 스티븐 루트*
2011년 9월 1일

*영화배우

브루클린
프랭클린가에 있는
하우스 오브 반스에서
벽화를 그리는
크리스 요믹*
2011 · 9 · 9

*예술가

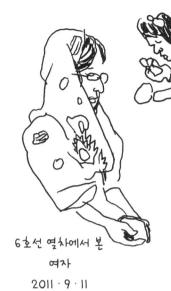

6호선 열차에서 본
여자
2011 · 9 · 11

B선 열차에서
손톱을 깎는 여자
2011 · 9 · 9

킬트*를 입고
백파이프를 든 채
그랜드센트럴역에서
6호선 열차를
기다리는 남자
2011년 9월 10일

* 스코틀랜드 전통의상

휴스턴가
홀푸드*에서 본 마라
2011 · 9 · 20

* 유기농 식품을 판매하는
슈퍼마켓

여보세요?

Q선 열차에서
아빠의 전화기를
가지고 노는 소녀
2011년 9월 4일

53번가를 걷는 남자
2011년 9월 11일

3번 거리의 큐도 바에서
사워크림을 붓는 남자
2011 · 9 · 13

다운타운 방향
E선 열차의 남자
2011 · 9 · 19

브루클린
프랭클린가에서 본
테일러 매키먼스*
2011 · 9 · 9

＊예술가

레너드
2011 · 9 · 22

제리 스틸러*

＊영화배우

10번가 동쪽에서
인공 강우 환경을 만들어 놓고
광고 촬영 중
(맑은 날이었다) 2011년 9월 12일
캐피털 원 은행에서

데릭 지터*
2011·10·1

*전 야구선수

머서가의 여자
2011·9·27

지우개를
귀에 꽂았다.

모건 도서관에서
앵그르*의 그림을 모사하는 남자
2011년 9월 23일

*프랑스의 신고주의 화가

벡*

*음악가

모건 도서관에서 여자와 함께
음악가를 그리던 남자
2011·9·23

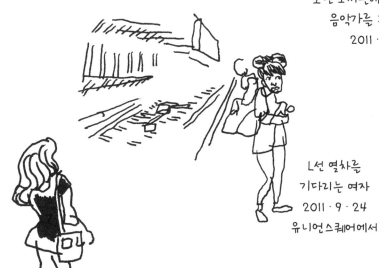

L선 열차를
기다리는 여자
2011·9·24
유니언스퀘어에서

10번 거리에서 본
글렌 리건*
2011·9·24

*예술가

브룸가의 몰리 섀넌*
2011·9·27

*영화배우

머서가의 여자
2011·9·27

현대미술관에서 본
스테파니 시모어*,
피터 브랜트** 부부와
두 아이
2011년 9월 25일

＊ 모델 겸 배우
＊＊ 사업가

커티스 그랜더슨*
2011 · 9 · 30

＊ 야구선수

커티스 그랜더슨
2011 · 10 · 1

현대미술관의
피터 브랜트
2011년 9월 25일

330

53번가와 파크 거리
사이에서 본
스티븐 볼드윈*
2011 · 9 · 27

＊ 영화배우

PS1에서 본
캐리 톰슨*
2011 · 10 · 2

＊ 사진작가

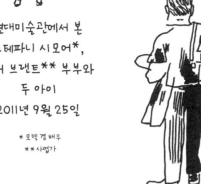

비 내리는
양키구장
2011 · 9 · 30

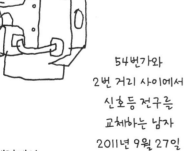

54번가와
2번 거리 사이에서
신호등 전구를
교체하는 남자
2011년 9월 27일

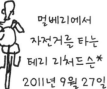

멀베리에서
자전거를 타는
테리 리쳐드슨*
2011년 9월 27일

＊ 사진작가

PS1에서 본 맷 라인스*
2011 · 10 · 2

＊ 예술가 겸 디자이너

PS1에서 본 마일런 휴스턴*
2011 · 10 · 2

＊ 현대미술관 도서관 및
자료보관장

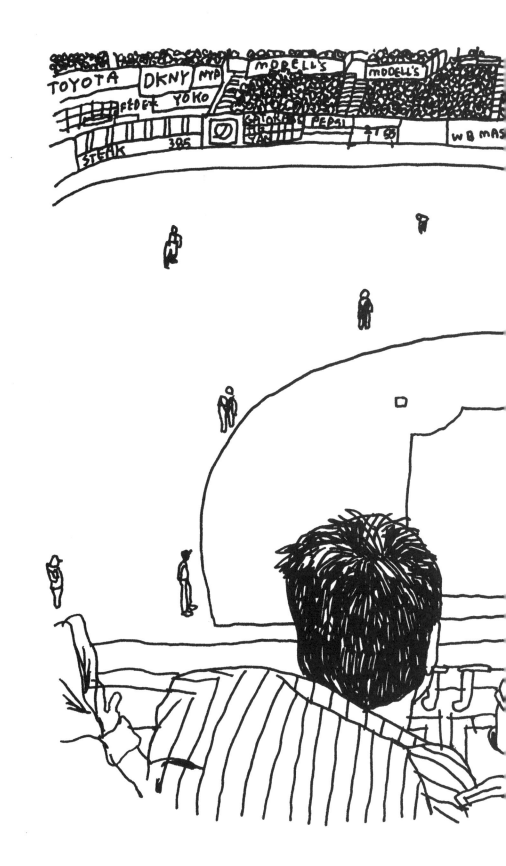

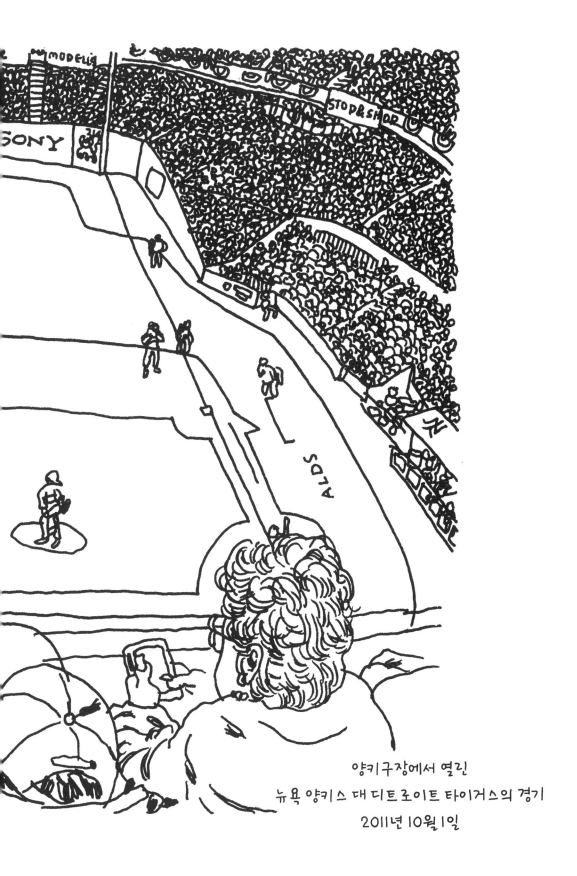

양키구장에서 열린
뉴욕 양키스 대 디트로이트 타이거스의 경기
2011년 10월 1일

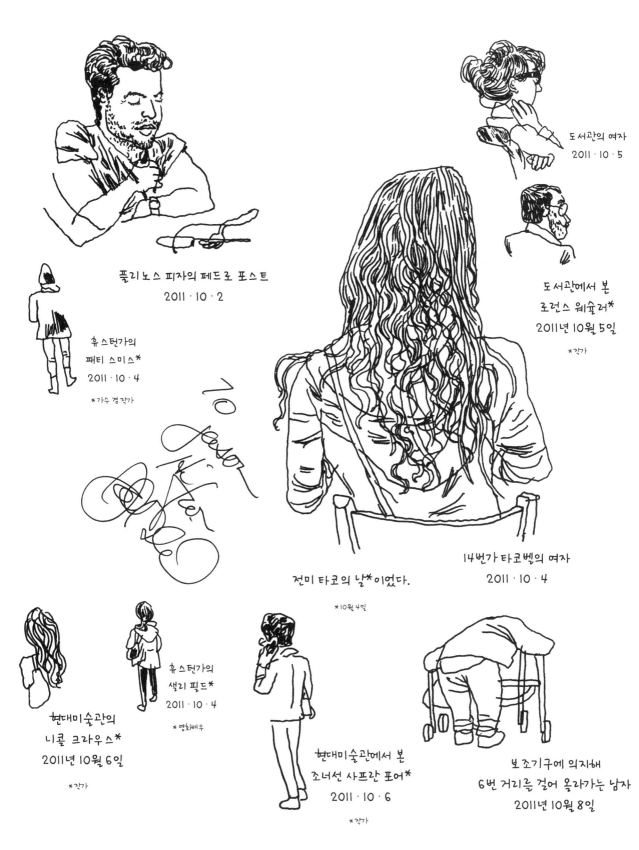

풀리노스 피자의 페드로 포스트
2011·10·2

도서관의 여자
2011·10·5

휴스턴가의
패티 스미스*
2011·10·4

*가수 겸 작가

도서관에서 본
로런스 웨슐러*
2011년 10월 5일

*작가

전미 타코의 날*이었다.

*10월 4일

14번가 타코벨의 여자
2011·10·4

현대미술관의
니콜 크라우스*
2011년 10월 6일

*작가

휴스턴가의
샐리 필드*
2011·10·4

*영화배우

현대미술관에서 본
조너선 사프란 포어*
2011·10·6

*작가

보조기구에 의지해
6번 거리를 걸어 올라가는 남자
2011년 10월 8일

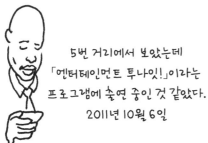

5번 거리에서 보았는데
「엔터테인먼트 투나잇!」이라는
프로그램에 출연 중인 것 같았다.
2011년 10월 6일

케빈 프레이저*

＊「엔터테인먼트 투나잇」진행자

시청에 설치된
솔 르윗 조각을
그리는 남자
2011년 10월 9일

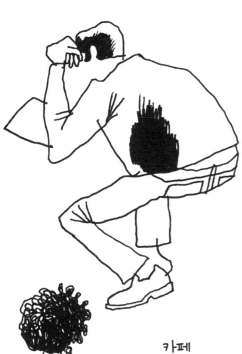

6호선에서 독서하는 남자
2011년 10월 12일

14번가 타코벨의 남자
2011년 10월 5일

현대미술관의
코코 푸스코*
2011년 10월 8일

＊예술가

카페

카페

2011 · 10 · 7

브로드웨이에서
사람들이 지켜보는 가운데
카드 세 장으로
야바위를 하던 남자.
누군가 소리를 지르자
남자는 박스를 밀쳐버렸고
사람들은 흩어졌다.

2011 · 10 · 10

순식간에 벌어진
일이었다.

'월스트리트를
점령하라'
시위를 위해
주코티파크에 모인
사람들과 개
2011년 10월 9일

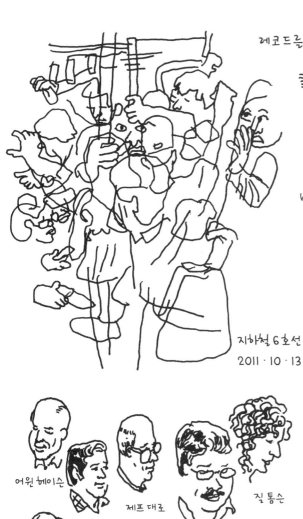

지하철 6호선
2011 · 10 · 13

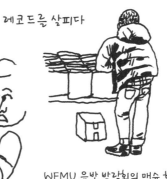

레코드를 살피다

WFMU 음반 박람회의 매슈 힉스*
2011 · 10 · 30

* 영국 출신의 큐레이터이자 작가

라과디아에서 본 남자
2011 · 10 · 18

현대미술관의
워드와 비비언
2011년 10월 31일

일러스트레이터 부부

69번가에서 본
리처드 프린스*
2011년 10월 27일

* 화가이자 사진작가

어윈 헤이슨

J. 스콧 캠벨

제프 대로

질 톰슨

월스 포타시오

조 스테이턴

밥 라이펄드

데이브 존슨

JG 존스

빌 시엔키에비치

밥 제이턴

제이슨 피어슨

라모나 프레이턴

월터 사이먼슨

그리즈월드 채프먼*

* 배우

케빈 브라운*
일명 닷컴

* 코미디언

위 인물 모두 만화가

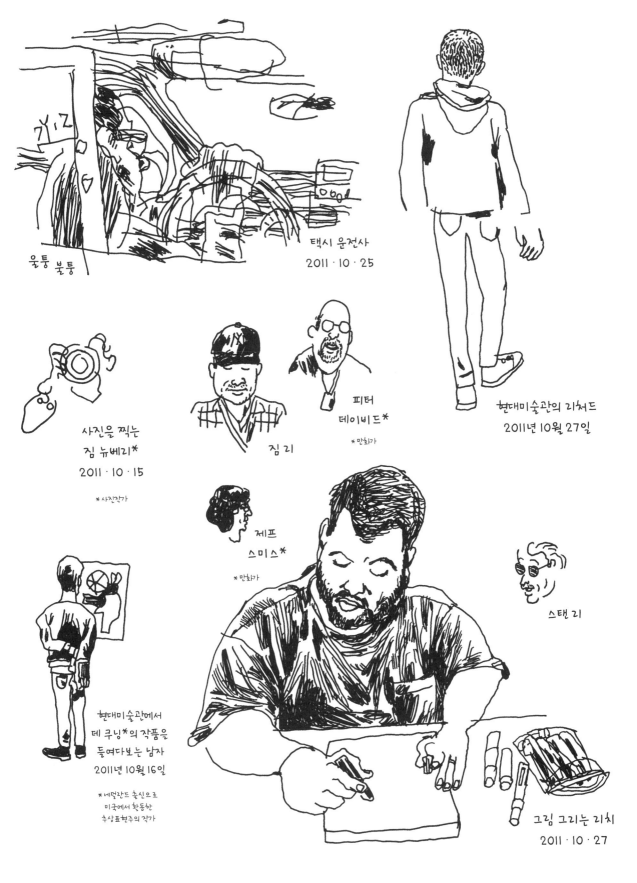

울퉁 불퉁

택시 운전사
2011·10·25

현대미술관의 리처드
2011년 10월 27일

사진을 찍는
짐 뉴베리*
2011·10·15

*사진작가

짐 리

피터
데이비드*

*만화가

제프
스미스*

*만화가

스탠 리

현대미술관에서
데 쿠닝*의 작품을
들여다보는 남자
2011년 10월 16일

*네덜란드 출신으로
미국에서 활동한
추상표현주의 작가

그림 그리는 리치
2011·10·27

현대미술관
조각공원에서 본 남녀
2011년 10월 16일

존 디디언*

*저널리스트, 작가

14번가에서
개를 산책시키는
파커 포지
2011 · 11 · 1

라과디아 플레이스의
파이브 가이스에서
치즈버거를 먹는 여자
2011년 11월 2일

A선 열차에서
책을 읽는 남자
2011 · 11 · 4

일레인 메이*

*각본가 겸 영화감독

A선에서 본 남자
2011년 12월 4일

JFK 국제공항의 남자
2011 · 11 · 8

18번가에서 열린
WFMU 음반 박람회에서 본
남자와 여자
2011년 10월 30일

콜럼버스서클역에서
트럼펫 두 대를
동시에 부는 남자!
2011년 11월 13일

57번가에서 본
보라색 머리의 여자
2011 · 11 · 13

센트럴파크에서
스트레칭을 하는 남자
2011년 11월 13일

트림블 플레이스에서
개를 산책시키는 여자
2011 · 11 · 15

6호선 열차에서 본 남자
2011 · 11 · 15

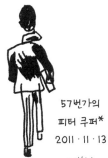

57번가의
피터 쿠퍼*
2011 · 11 · 13

* 만화가

그림 그리는
제임스 자비스*
2011 · 11 · 10

* 삽화가

100번가에서 본 남녀
2011년 11월 10일

4번 거리의
구두 수선 가게에서 본
두 여자
2011 · 11 · 14

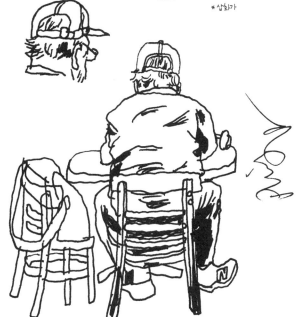

하우징 워크스에서
낭독하는 필립 시모어 호프먼*
2011년 11월 9일

* 영화배우

블리커가에서 본
모르데카이!
2011년 11월 11일

92번가의 여자
2011년 11월 10일

마이크 밀스*와
미란다 줄라이

*영화감독

잭 데이비스*

*만화가

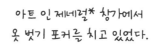

아트 인 제네럴* 창가에서
옷 벗기 포커를 치고 있었다.

*비영리 문화공간

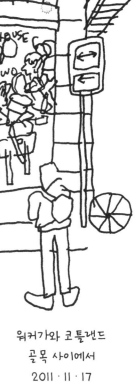

워커가와 코틀랜드
골목 사이에서

2011·11·17

10번 거리의
폴라 쿠퍼

2011·11·18

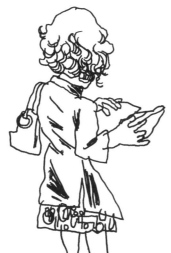

주디 블룸*의 책을
읽는 것 같았다.

*그림책 작가

커낼가역에서
A선 열차를
기다리는 여자

2011·11·29

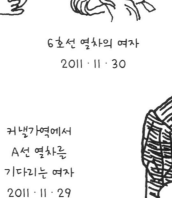

6호선 열차의 여자

2011·11·30

앤서니 스퍼두티*

*파트너 앤드 스페이드
창업자

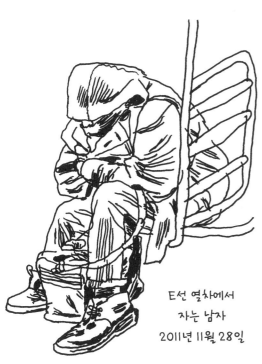

2011년 12월 9일

그랜드센트럴역의
애플스토어에서
본 여자

메트로폴리탄 미술관에서
본 여자
2011년 12월 3일

F선 열차에서
자는 남자
2011년 11월 28일

톰 슬로터*

*예술가

그랜드센트럴역에서 본
여자
2011년 12월 2일

53번가의 조코
2011 · 12 · 8

게리 그로스*

*만화책 편집자

뒤집어져
있다!

매슈 브로더릭과 영화배우 부부
세라 제시카 파커

아이 둘을 각각 유모차에 태운 채로
53번가와 렉싱턴 거리 역에서
열차를 기다린다.
2011년 12월 3일

메트로폴리탄 미술관에서
방향을 안내하는 남자
2011년 12월 3일

스트랜드
서점의 남자
2011 · 12 · 1

이봐
거기 서!

13번가의
도둑
2011 · 12 · 5

줄달음질하다

14번가

사람이 올라가 있다!

애스터 플레이스의 건물 옥상

2011 · 12 · 13

자연사박물관의
생물다양성 전시관에서
본 여자
2011년 12월 4일

커낼가에서
풍선을 들고 가는 여자
2011년 12월 5일

하프 갤러리에서 열린
자신의 전시회에 온
토머스 캠벨*
2011 · 12 · 9

＊전 메트로폴리탄
미술관장

현대미술관에서
"여자의"라는
글자를 칠하는 남자
2011년 12월 8일

래리 클라크*

＊영화감독

9번 거리에서
개를 산책시키는
이선 호크
2011 · 12 · 9

그랜드가의
와비 파커*에서
본 여자
2011 · 12 · 13

＊안경전문점

45 그랜드가에서
유르트* 옆에
있던 여자
2011년 12월 3일

＊몽골, 시베리아 유목민의
전통천막

도서관에 레고로 만든
사자가 있었다!

도서관의 보안요원
2011년 12월 9일

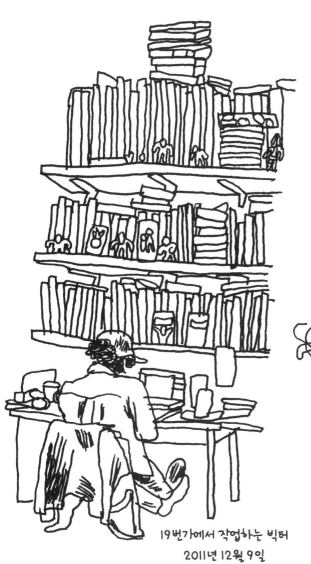

19번가에서 작업하는 빅터
2011년 12월 9일

14번가와 6번 거리의
지하철역에서 잠자는 남자
2011년 12월 16일

우 스터가의
파이돈 서점에서
마커 여러 자루로
그림을 그리는
올라프 브로이닝*
2011년 12월 10일

* 스위스 출신의 예술가

뉴 미술관에서
고글을 쓴 코리 케네디*
2011 · 12 · 16

* 모델

라과디아에서
2011 · 12 · 17

현대미술관에서
영화 「더 머펫」을 감상하는
조지 스테퍼노펄러스*
2011년 12월 28일

* ABC방송 뉴스앵커

프린스가의
햄프턴 처트니 컴퍼니*에서 본
줄리아 스타일스**
2011년 12월 28일

* 인도 음식점
** 영화배우

춤을 추는
존 라로케트*

* 영화배우

켈리 비숍*

* 영화배우

조엘 그레이*

* 영화배우

현대미술관에서 본 남자
2011년 12월 28일

서턴 포스터*

* 뮤지컬 배우

스티븐 손드하임
극장에서
입을 푸는
남성 트럼펫 연주자
2011 · 12 · 29

대니얼 래드클리프*

*해리 포터 역으로
잘 알려진 영국 출신의 배우

10번 거리의
보티노*에서 본,
아빠 어깨에 올라 탄
소년
2011 · 12 · 31

*이탈리아 음식점

존 라로케트

매점에서 본 여자
2011 · 12 · 28

대니얼 래드클리프

하우징 워크스
서점에서 본 여자
2011년 12월 28일

스프링가의
현대미술관
기념품점에서
일하는 여자
2011년 12월 28일

32번가의
만두*에서 본 여자
2011년 12월 29일

*한국 음식점

스트랜드 서점의 여자
2011 · 12 · 29

2012

18번가의
북스 오브 원더에서
자기가 쓰러뜨린
책을 줍는 남자아이
2012년 1월 7일

145번가의 여자
2012 · 1 · 9

6호선 열차에서
퍼즐을 맞추는 남자
2012 · 1 · 4

후드 옆면에
조커가 그려져 있다.

5번 거리에서 본
마리오 바탈리
2012 · 1 · 7

둘 다
야누스 필름스*의
가방을 메고 있다.

* 영화배급사

구겐하임 미술관의
남자와 여자
2012년 1월 9일

구겐하임 미술관에서 열린
마우리치오 카텔란* 전시회
2012년 1월 9일

* 이탈리아의 조각가

말이 움직인다.

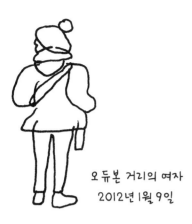

오 듀본 거리의 여자
2012년 1월 9일

9번 거리에서 본
패티 스미스
2012 · 1 · 10

E선 열차에서
손톱을 깎는 남자
2012년 1월 11일

그림 그리는 지나
2012 · 1 · 12

휴스턴가의
케빈 라이언스*
2012 · 1 · 14

*디자이너

뒤로 걷고 있다.

화이트가 바로 뒤편
브로드웨이에서
엄청나게 많은 나무를
나르고 있다.
2012년 1월 14일

울타리를 붙잡고
스트레칭을 하는 여자
2012년 1월 12일

휴스턴가의
나오미 와쓰
2012 · 1 · 14

크로스비가의
하우징 워크스 서점에서
본 사람들
2012년 1월 14일

파넬리스 카페에서 본 남자

2012 · 1 · 18

그랜드센트럴역에서
스쿼시를 하는 두 남자
2012년 1월 20일

구겐하임의
드루 배리모어
2012년 1월 22일

구겐하임의
케빈 클라인*
2012년 1월 22일

* 영화배우

53번가의
글렌 라우리*

2012 · 1 · 19

*현대미술관 관장

수화 중이었다.

현대미술관
카페에서 본 여자

2012 · 1 · 20

구겐하임의
틸다 스윈턴

2012 · 1 · 22

그린가의 여자

2012 · 1 · 24

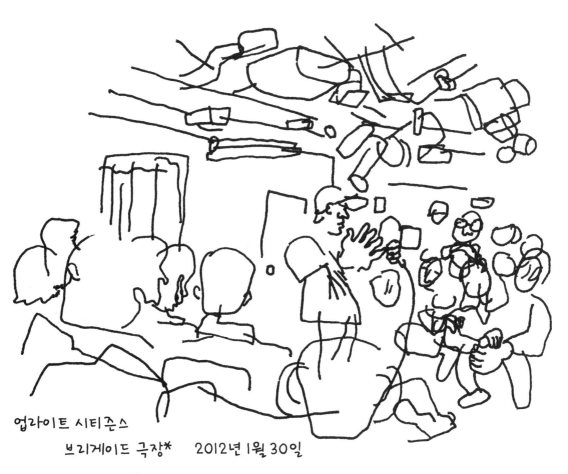

업라이트 시티즌스
브리게이드 극장*　　2012년 1월 30일

＊코미디 전문 공연장

6호선 열차에서 본
코와 빰에
반창고를
붙인 남자
2012 · 2 · 1

6호선 열차의 남자
2012 · 1 · 27

8번 거리와
29번가 사이에 있는
타코벨에서 본 남자
2012년 1월 30일

멀베리가에서
차를 몰고 내려가는
조나스 브라더스*
가운데 한 명
2012 · 1 · 28

*형제로 구성된
보이 밴드

케빈인 것
같았다.

CBS 방송국의 세라
2012년 1월 25일

현대미술관의
나이젤 노블*
2012 · 2 · 1

*영국 출신의 영화감독

IDEAS

맥널리 잭슨*에 모인
사람들

2012 · 2 · 2

＊독립서점

톰 프리드먼*

＊조각가

반가워요
제이슨!

HEY!
Jason

53번가의
마이클 이언 블랙*

2012 · 2 · 13

＊코미디언 겸 배우

M선 열차의 승객들
2012년 2월 13일

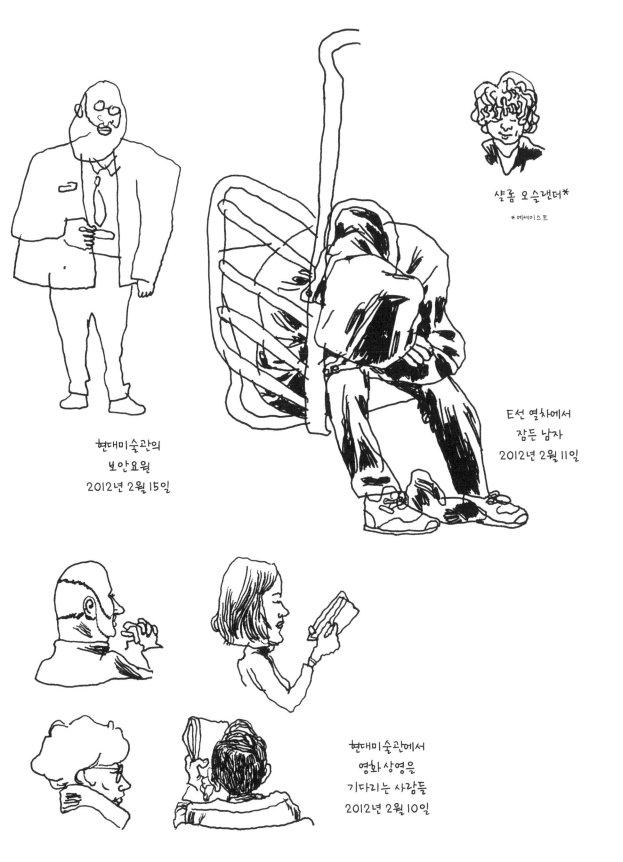

샬롬 오슬랜더*

＊에세이스트

현대미술관의
보안요원
2012년 2월 15일

Ｔ선 열차에서
잠든 남자
2012년 2월 11일

현대미술관에서
영화상영을
기다리는 사람들
2012년 2월 10일

E선 열차에서
아코디언을 연주하는 남자
2012년 2월 2일

브로드웨이-
라파예트역에서
트럼펫을 연주하는 남자
2012 · 2 · 23

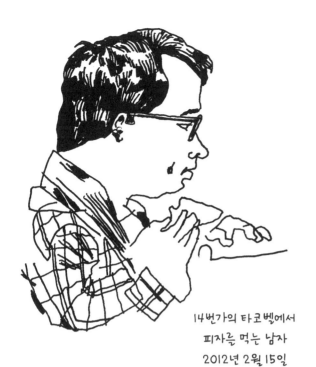

14번가의 타코벨에서
피자를 먹는 남자
2012년 2월 15일

록펠러센터역에서
무언가를 읽으며
A선 열차를
기다리는 남자
2012년 2월 20일

현대미술관에서
그림을 그리는 여자아이
2012년 2월 23일

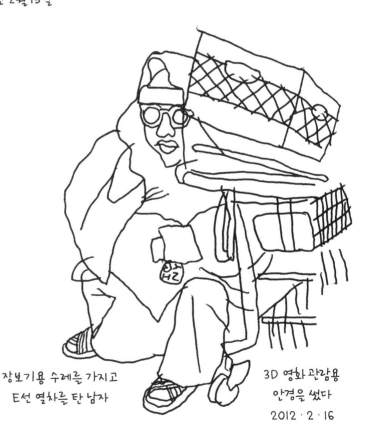

장보기용 수레를 가지고
E선 열차를 탄 남자

3D 영화 관람용
안경을 썼다
2012 · 2 · 16

N선 열차에서
통화하는 남자
2012 · 2 · 21

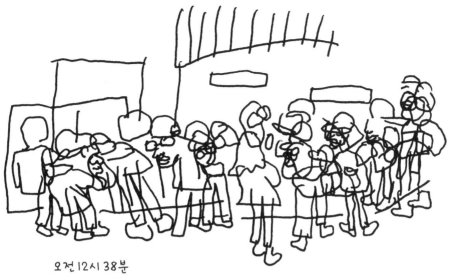

오전 12시 38분

조던

42번가와
7번 거리 사이

신발 가게에서 줄을 서서
차례를 기다리는 사람들
2012년 2월 18일

현대미술관의
돈 드릴로
2012년 2월 22일

소크라테스 조각공원에서
사포질을 하는 남자
2012년 2월 21일

현대미술관에서
움직이는 이미지를
감상하는 여자
2012년 2월 21일

자신의 스튜디오에 있는
가와이 미사키*
2012 · 2 · 28

*일본의 예술가

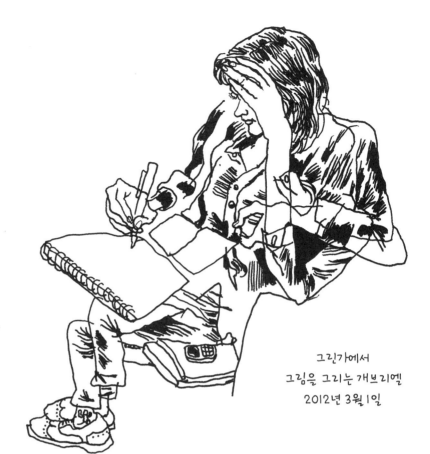

그린가에서
그림을 그리는 개브리엘
2012년 3월 1일

3L63

택시 운전사
2012 · 3 · 12

현대미술관의
엘리자베스 페이턴*
2012년 3월 14일

*유명 인사의 초상화작업으로
잘 알려진 화가

냄새 좋은 껌을 씹는
택시 운전사 2012 · 3 · 5

57번가와
3번 거리 사이에서
교통 정리를 하는 경찰관
2012년 3월 3일

6호선 열차에서 본,
책을 읽는 것 같지만
잠든 남자
2012년 3월 16일

스프링가의 토냐
2012 · 3 · 15

현대미술관에서 본,
신을 하나만 신은 여자
2012년 3월 14일

현대미술관에서 본
여자
2012년 3월 14일

뉴욕 영상박물관의
샹탈 아케르만*
2012년 3월 4일

* 벨기에 출신의 영화감독

로빈 라이트*

＊영화배우

브라이언트
파크의
코트니 카다시안*
2012년 4월 9일

＊방송인

매리 분 갤러리에서 본
피터 사울*
2012 · 3 · 24

＊팝아트 화가

브로드웨이 건물 지붕에서
웃통을 벗고 있는 두 남자
2012년 3월 20일

해니벌 버리스*

＊코미디언

업라이트 시티즌스
브리게이드 극장에서 본
크리스 게서드*
2012 · 3 · 26

＊코미디언

크리스틴
밀리오티*

＊영화배우

버나드 B. 제이콥스 극장에서
공연하는 '원스'
2012 · 4 · 8

리버사이드
드라이브에서
아빠 어깨에 올라 탄 소년
2012년 4월 11일

덜컹거렸다.

라과디아에서
그랜드센트럴을
오가는 셔틀 버스
2012 · 4 · 7

42번가의
배수구 뚜껑 사이로
무언가
꺼내려 애쓰는 남자
2012년 4월 7일

5센트짜리 동전이었다!

현대미술관의
필립 코프먼*
2012년 4월 11일

* 영화감독

휴스턴가의
그레이스 코딩턴*
2012 · 3 · 31

*전직 모델,
패션 크레이티브 디렉터

현대미술관의
월터 머치*
2012년 4월 11일

＊사운드디자이너이자
영화 편집기사

55번가의
파이브 가이스에서 본 남자
2012년 4월 12일

본드가에서 본
댄 콜렌*
2012 · 4 · 12

＊예술가

프린스가에서
자전거를 타는 소네르 왼*
2012 · 4 · 12

＊터키계 예술가

블리커가의
테일러 매키먼스
2012년 4월 12일

현대미술관 조각정원의 여자
2012년 4월 12일

E선 열차에서
자는 남자
2012년 4월 12일

첼시 클린턴*

*빌 클린턴
전 미국 대통령의 딸

5번 거리의 포브스
매거진 갤러리에
걸어 들어가는
스티브 포브스*
2012년 4월 13일

*포브스 미디어 회장

라파예트가의
테리 리처드슨
2012년 4월 13일

기지개를 켜는 남자

오노 요코

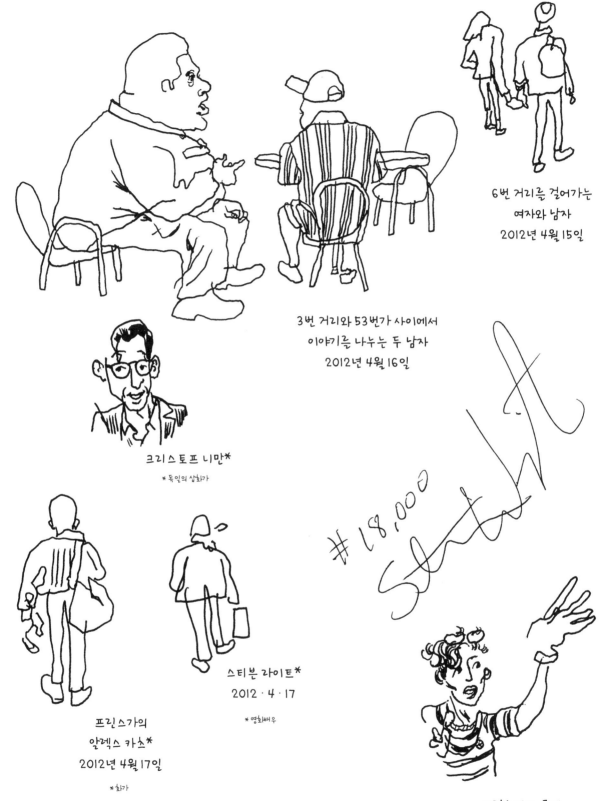

6번 거리를 걸어가는
여자와 남자
2012년 4월 15일

3번 거리와 53번가 사이에서
이야기를 나누는 두 남자
2012년 4월 16일

크리스토프 니만*

*독일의 삽화가

스티븐 라이트*
2012 · 4 · 17

*영화배우

프린스가의
알렉스 카츠*
2012년 4월 17일

*화가

프랑수아즈 몰리

이스트 리버 페리에서 본
여자
2012년 4월 18일

6번 거리에서
버스를 기다리는 여자
2012년 4월 17일

34번가 동쪽에서
논쟁하는 두 남자
2012년 4월 18일

3번 거리 서쪽과
라과디아 플레이스 사이에서
통화하는 여자
2012년 4월 17일

브루클린 윌리엄스버그의
6번가 북쪽에서
이스트 리버 페리를 기다리는 사람들
2012년 4월 18일

페이 드리스컬*
"당신은 곧 나예요."

*안무가

더 키친*에서 벌어진
행위 예술
2012년 4월 20일

*비영리 예술 공간

프린스가에서
큰 상자를 나르며
개를 산책시키는 여자
2012년 4월 20일

자신이
비친 모습을
찍는 여자

유니언스퀘어역에서
열차를 기다리는 여자
2012 · 4 · 22

4호선 열차에서
신문을 읽는 남자
2012년 4월 22일

모모푸쿠 쌈 바*의
요리사와 고기 써는 기계
2012년 5월 1일

*한국식 보쌈에서 이름 딴
아시아 음식 전문점

Q선 열차의 남자
2012년 4월 23일

택시 운전사
2012년 4월 30일

M선 열차의
시각장애인
2012 · 5 · 1

13번가에서 본,
통화하는 조던
2012년 5월 1일

현대미술관의
짐 골드버그*
2012년 5월 2일

*사진작가

라이너스
2012 · 5 · 2

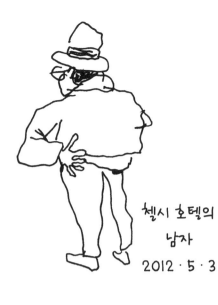

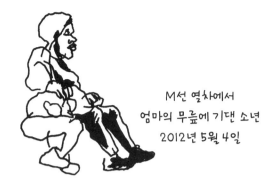

M선 열차에서
엄마의 무릎에 기댄 소년
2012년 5월 4일

첼시 호텔의
남자
2012 · 5 · 3

소피아 베르가라*

＊콜롬비아 출신의 모델

유니언스퀘어의
엘리어노어 헨드릭스*
2012 · 5 · 4

＊영화배우

라과디아
정원 모퉁이에서
다람쥐에게
(몰래) 먹이를 주는 여자
2012년 5월 4일

14번가 타코벨에서
제인 마운트*
2012년 5월 2일

*일러스트레이터

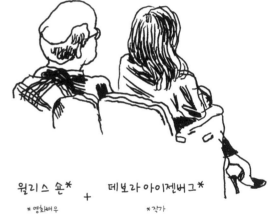

윌리스 숀* + 데보라 아이젠버그*

*영화배우 *작가

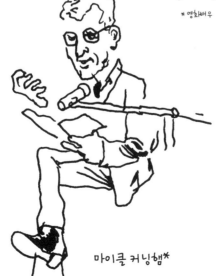

둔 아버스*

*작가, 저널리스트

마이클 커닝햄*

*영화 「디 아워스」의 원작자이자
풀리처상 수상 작가

프랜신 프로즈*

*소설가

더 키친의 존 파제트*

2012년 5월 7일

＊시인

프로스펙트
파크에서
쉬고 있는 남자
2012 · 5 · 20

6호선 열차의 여자

2012년 5월 9일

프린스가의
노아와 알렉스 카츠
2012 · 5 · 10

미우차
프라다＊

＊이탈리아 출신의
패션 디자이너

6호선 열차에서
얼굴에 분장을 하고
보라색 목걸이를 한 채
과일을 먹는 소년
2012 · 5 · 20

구가무가＊의
여자

＊음식 축제

6번 거리에서 본,
엄마의 어깨에
올라 탄 소년
2012년 5월 20일

E선 열차의 여자
2012년 5월 24일

브루클린 미술관 앞에서
줄넘기를 하는 소녀
2012년 5월 20일

훈련 중

51번가
프라임 버거에서
햄버거를 만드는 남자
마지막 영업일이었다.
2012년 5월 26일

T선 열차에서 본
여자와 안내견
2012년 5월 29일

파크 거리의
아머리에서
지구본을 들고 있는
톰 색스
2012년 5월 29일

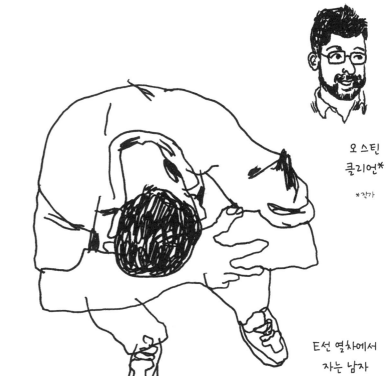

오 스틴
클리언*

*작가

T선 열차에서
자는 남자
2012년 5월 31일

9번 거리의
하·하· 프레시 델리에서 본
앤드루 가필드*
2012 · 5 · 28

* 영화배우

E선 열차에서 본
여자

2012 · 6 · 7

ㅌ선 열차를 탄
남자

2012 · 6 · 7

3번 거리의 남자
2012 · 6 · 4

휴스턴가에서
자전거를 타는
카멜로 앤서니*
2012년 6월 2일

*농구선수

6호선 열차
2012 · 6 · 3

L선 열차의 여자
2012 · 6 · 8

인력거
운전사

패트릭
더피

둘 다 영화배우

래리
해그먼

렉싱턴 거리에서
2012년 6월 9일

대시우드가에서 본
유르겐 텔러*
2012 · 6 · 6

*독일의 사진작가

6호선 열차에서 본,
머리에 별 모양을 판
남자
2012 · 6 · 6

현대미술관의
스티븐 메릿*
2012년 6월 7일

*음악가,
밴드 마그네틱 필즈의 보컬

로버트 프랭크*

* 스위스계 미국인 사진작가

프린스가에서
본 여자
2012년 6월 9일

막 비가
내리기
시작했다.

18번가에서
통화 중인 남자
2012년 6월 10일

잭 펜다비스!*

*작가

14번가
타코벨의 소년
2012 · 6 · 13

현대미술관에서
조각 작품을 포장하는
세 남자
2012 · 6 · 13

타코벨에서
본 여자
2012 · 6 · 13

조이 살다나*

*영화배우

8번가의 두 여인
2012년 6월 18일

타코벨에서 본 남자
2012년 6월 16일

그는 곧
자리를 떴다.

스태튼아일랜드에서 본
여자와 남자
2012년 6월 18일

만화예술 박물관의
에일린 커민스키크럼*
2012년 6월 14일

*만화가

콘데나스트*의
로버트 맨코프**
2012년 6월 19일

*글로벌 미디어그룹
**만화가, 「뉴요커」의 만화 부문
전 편집장

현대미술관의
제나 피셔
2012년 6월 20일

현대미술관에서
입장 순서를
기다리는 소녀
2012 · 6 · 22

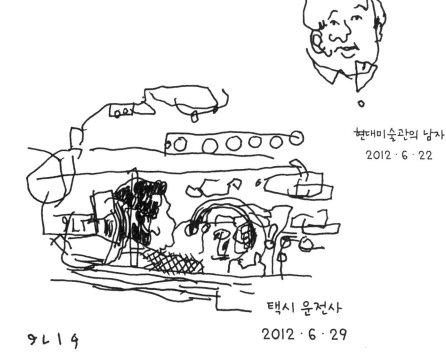

택시 운전사
2012 · 6 · 29

9ㄴ1q

현대미술관의 남자
2012 · 6 · 22

현대미술관에서 본
보안요원
2012 · 6 · 22

워싱턴 스퀘어에서
일광욕하는 여자
2012 · 6 · 28

1호선 열차의
노아 에머릭*
2012년 6월 23일

* 영화배우

5번 거리에서
자는 남자
2012년 7월 2일

32번가의
음식점 '만두'에서
만두를 빚는 여자
2012년 7월 2일

6호선 열차에서
손톱을 깎는 남자
2012년 6월 24일

5번가 쪽 쿠퍼스퀘어의
드미트리 마틴*
2012 · 6 · 28

* 코미디언

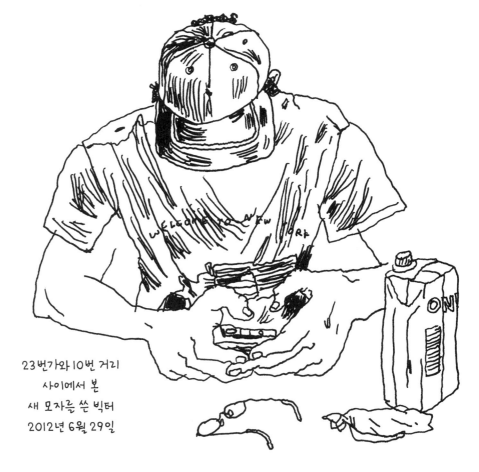

23번가와 10번 거리
사이에서 본
새 모자를 쓴 빅터
2012년 6월 29일

빌 커닝햄!*

*패션 사진작가

브로드웨이와
40번가 사이에서
한 남성의 얼굴을
조소하는 남자
2012년 7월 3일

6호선 열차에서 본,
엄마의 무릎 위에서
잠든 소년
2012년 7월 8일

6호선
열차의 남자
2012 · 7 · 11

현대미술관의
숀 크리든*
2012년 7월 3일

*예술가

휴스턴가에서
벽화를 그리고 있다
2012년 7월 8일

L선 열차에서
책을 읽는 여자.
무릎에 하트 모양의
멍이 들어 있었다.
2012년 7월 9일

6호선 열차에서
손톱을 깎는 남자
2012 · 7 · 11

채닝 테이텀*

2012 · 7 · 5

*영화배우

구사마 야요이

임팩트 크리에이티비티*

*연극 교육 프로그램을 도모하는 기관

지아
마세티

바이브로플렉스
전신기

꾸러미

TV 확대경

모자

블룸버그
전 뉴욕 시장

리처드 A
토머스

2687

택시 운전사 2012 · 7 · 12

멀베리가의
타니아 레이먼드*
2012 · 7 · 9

*영화배우

어맨다

19번가에서
그림을 그리는 웨이드
2012 · 7 · 9

에릭의 손

아리아나
허핑턴*

*허핑턴 포스트
미디어그룹 공동 창립자

제이슨

조딘

스프링가에서
에스컬레이드*에
몸을 싣는 패볼러스**
2012년 7월 26일

*캐딜락의 자동차 모델
**래퍼

오 카페에서
2012 · 7 · 25

톰 오터니스*

*조각가

52번가와
1번 거리 사이의
델리 밖에서
톱질을 하는 남자
2012년 7월 29일

그는
키가작았다.

WHAT
ARE
ZOMBIES
|
좀비란
무엇인가

택시 운전사
2012 · 7 · 22

매디슨 거리의 여자
2012년 7월 24일

블리커가역에서
6호선 열차를
기다리는 여자
2012 · 7 · 8

저지가에 세운 차 밑에서
연무기를 조작하는 남자
2012년 7월 30일

사진을 찍는
애니 리버비츠*

*사진작가

월터

크로스비가의
마크 제이컵스
2012·8·2

머서가에서 본
리아 미셸과
코리 몬티스

둘 다 배우,
드라마「글리」출연진

머서가에서 본
쌍둥이 올슨 자매* 중
한 사람
2012·8·6

＊아역배우 출신의
패션 디자이너 겸 배우

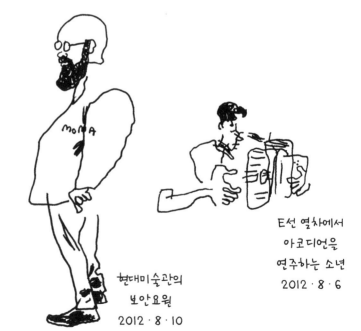

영화
매표소

현대미술관의
여자
2012·8·10

현대미술관의
보안요원
2012·8·10

T선 열차에서
아코디언을
연주하는 소년
2012·8·6

29번가에서
셔츠를 입지 않은 채
쓰레기봉투를
나르는 남자
2012년 8월 20일

6호선 열차의 여자
2012년 8월 2일

브래들리
휫퍼드!*

* 영화배우

3번 거리에서
택시를 잡으려는 여자
2012 · 8 · 17
막 택시를 잡았다.

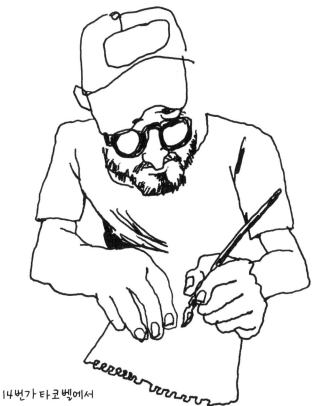

14번가 타코벨에서
그림을 그리는 콜린
2012년 8월 22일

54번가의
킨코스에서 본 여자
2012 · 8 · 24

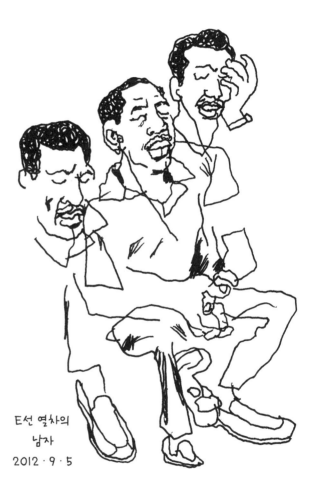

F선 열차의
남자
2012 · 9 · 5

3번 거리 반스 앤드 노블에서
잡지를 보고 있는 여자
2012년 9월 7일

현대미술관의
돈 드릴로
2012년 8월 23일

현대미술관의
조이스 메이너드*
2012 · 9 · 6

*작가

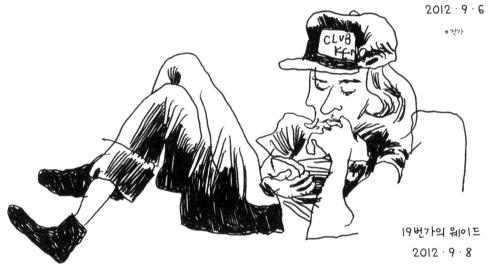

19번가의 웨이드
2012 · 9 · 8

53번가에 본
애나 디비어 스미스*
2012 · 9 · 14

*영화배우

보워리의
닉 크롤*
2012 · 9 · 7

*영화배우

센트럴파크 동물원의
세 쌍둥이
2012년 9월 10일

C선 열차의 여자

2012 · 9 · 10

40번가의
뉴욕타임스 사옥
밖에서 본 데이비드 카*

2012 · 9 · 12

*저널리스트

뱀만 빼고는
다 보고 싶어.

센트럴파크 동물원에서
본 여자

2012년 9월 10일

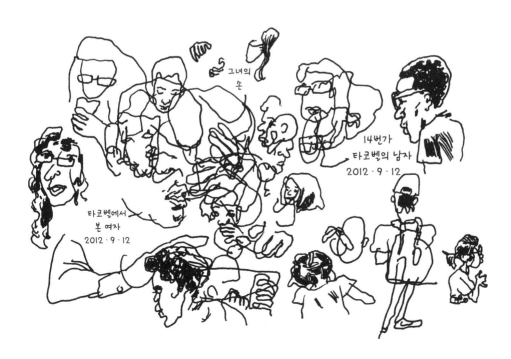

그녀의 손

14번가
타코벨의 남자

2012 · 9 · 12

타코벨에서
본 여자

2012 · 9 · 12

우스터가의
조나 힐
2012 · 9 · 21

T선 열차의
마이클 워풀
2012 · 9 · 21

2번 거리에서
샌드위치를 먹는
토니 콘래드*
2012년 9월 17일

＊시각예술가

조블링가에서
인쇄하는 존
2012년 9월 22일

B선 열차에서 본,
눈에 반창고를 붙인 여자
2012 · 9 · 24

모트가의
스티브 매퀸*
2012년 9월 21일

*영화감독

루시 리파드*

*큐레이터, 미술평론가

현대미술관의
월요와 피닉스
2012·9·21

PS1에서
스테이시 아레주
메르파*

*사진 및 영상작가

리앤 셰프턴 + 리처드 맥과이어
PS1에서
2012년 9월 30일

둘 다 삽화가

PS1에서 그림 그리는
존 레제*
2012·9·29

*만화가

에릭 루비*

*사진작가

존 주드*

*예술가

조아나!

커낼가의 여자
2012년 10월 4일

국제사진센터에서
본 남자
2012년 10월 27일

하우징
워크스에서 본
여자

2012 · 10 · 26

F선 열차에서
손톱을 깎는 여자
2012 · 10 · 27

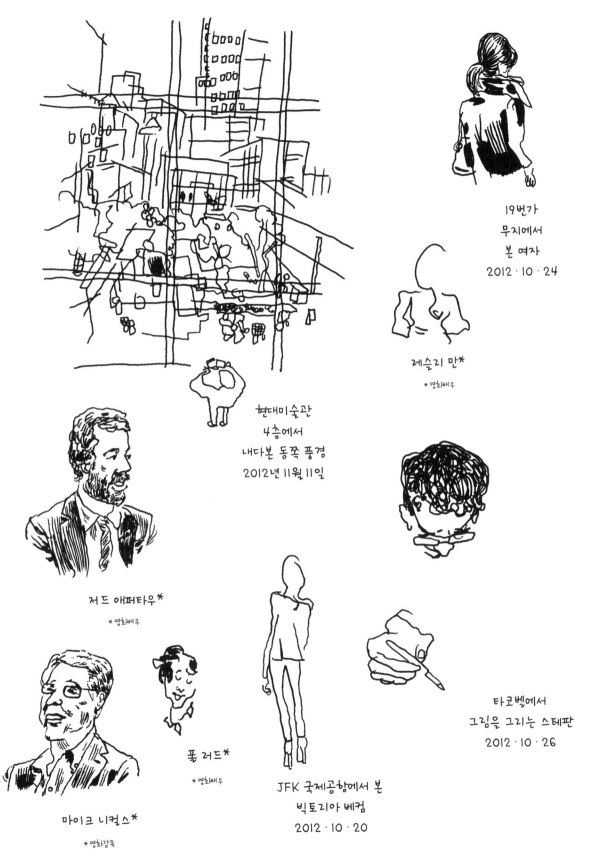

19번가
무지에서
본 여자
2012·10·24

레슬리 만*

* 영화배우

현대미술관
4층에서
내다본 동쪽 풍경
2012년 11월 11일

저드 애퍼타우*

* 영화배우

타코벨에서
그림을 그리는 스테판
2012·10·26

폴 러드*

* 영화배우

마이크 니컬스*

* 영화감독

JFK 국제공항에서 본
빅토리아 베컴
2012·10·20

앨런
루퍼스버그*

*개념주의 미술가

스프링가의
제시카 비엘*
2012 · 11 · 13

* 영화배우

매디슨 거리의
한 전시회에서 본 펜싱 선수들
2012 · 11 · 14

잭
골드스타인*

*캐나다 출신의 예술가

카르멘과 짐!

14번가의 타코벨에서
텔레비전을 시청하는 여자
2012년 11월 16일

에드 루샤*

*팝 아티스트

베키 스타크*

*음악가

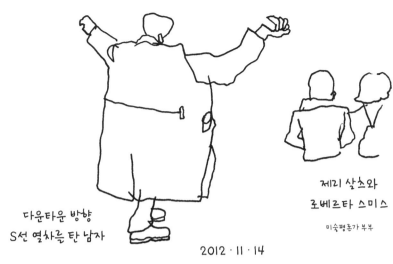

다운타운 방향
S선 열차를 탄 남자

제리 살츠와
로베르타 스미스

미술평론가 부부

존 존슨*

*영국 출신의 저널리스트,
시나리오 작가

2012 · 11 · 14

연필 깎기에 대해
강의하는
데이비드 리스*

*『연필 깎기의 정석』저자

업타운 방향

6호선 열차의
남자

t선 열차에서
잠자는 남자
2012년 11월 27일

수전
(그녀는
과자를 받으려고
일어났다.)

현대미술관에서 본
크리스토퍼 놀런
2012 · 11 · 30

그랜드가의
데이비드 크럼홀츠*
2012 · 11 · 30

* 영화배우

조시

현대미술관
영화 매표소에서
본 남자
2012 · 11 · 30

올스타 올스타

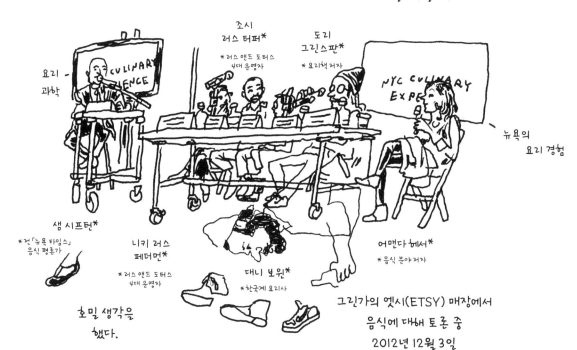

요리
과학

조시
러스 터퍼*

* 러스 앤드 도터스
4대 운영자

도리
그린스판*

* 요리책 저자

뉴욕의
요리 경험

샘 시프턴*

*전「뉴욕 타임스」
음식 평론가

니키 러스
페더먼*

* 러스 앤드 도터스
4대 운영자

대니 보윈*

* 한국계 요리사

어맨다 헤서*

* 음식 분야 저자

호밀 생각을
했다.

그린가의 엣시(ETSY) 매장에서
음식에 대해 토론 중
2012년 12월 3일

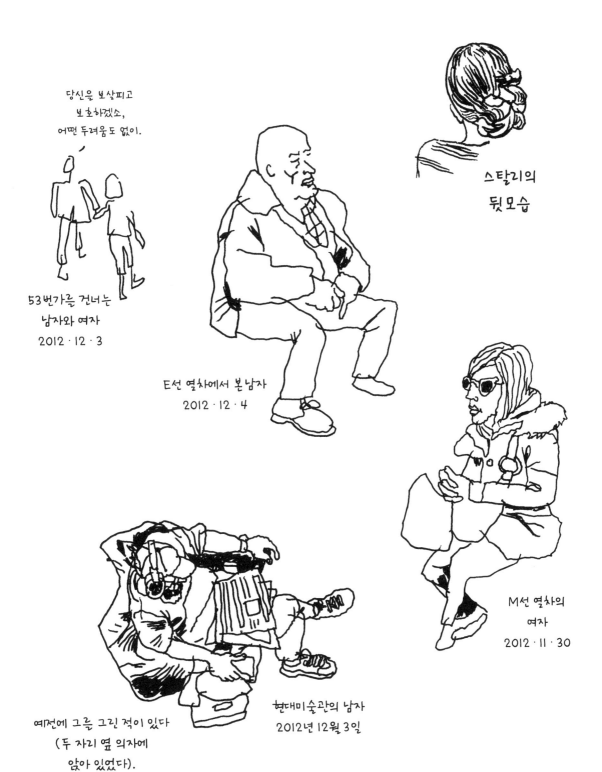

당신을 보살피고
보호하겠소,
어떤 두려움도 없이.

53번가를 건너는
남자와 여자
2012 · 12 · 3

T선 열차에서 본 남자
2012 · 12 · 4

스탈리의
뒷모습

M선 열차의
여자
2012 · 11 · 30

예전에 그를 그린 적이 있다
(두 자리 옆 의자에
앉아 있었다).

현대미술관의 남자
2012년 12월 3일

레지 와츠*

*뮤지션이자
코미디언

레지 와츠

레지 와츠

레지 와츠

레지 와츠

현대미술관에서 본
오바야시 노부히코*

2012 · 12 · 6

*일본의 영화감독

엘리베이터에서
화장실 가고 싶어 했던 거
기억해요!?

자연사박물관에서 본
소년과 아빠

2012 · 12 · 14

대시우드*에서
패트릭 프레이**

2012년 12월 4일

*아방가르드 사진 전문 서점
**출판업자

F선 열차에서
게임하는 소년

2012 · 12 · 12

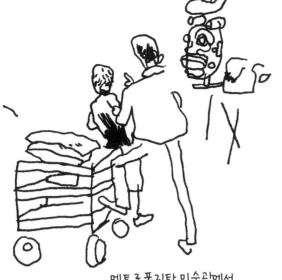

수레에
베게 두 개가
실려 있었다.

메트로폴리탄 미술관에서
물건 옮기기에 대해
이야기 나누는 두 사람
2012년 12월 11일

현대미술관의
파올라 안토넬리*
2012년 12월 6일

*현대미술관 건축·디자인부
수석 큐레이터

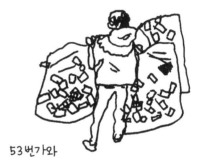

53번가와
렉싱턴 거리 역

2012·12·15

라과디아의
에디 조지*
2012·12·19

*전직 미식축구선수

2012·12·19

2013

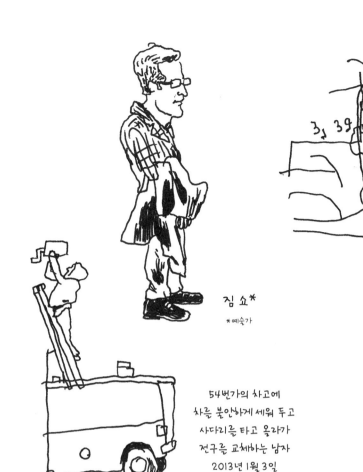

3층 39

택시 운전사
2013 · 1 · 3

짐 쇼*

*예술가

54번가의 차고에
차를 불안하게 세워 두고
사다리를 타고 올라가
전구를 교체하는 남자
2013년 1월 3일

에릭 피슬*

*화가

F선 열차에서
아코디언을
연주하는 남자
2013 · 1 · 3

현대미술관에서
시계를 보는 사람들
2013년 1월 4일

현대미술관의 남자
2013년 1월 4일

피터 사울

데이비드 슈리글리!*

2013 · 1 · 10

*설치미술가

그리니치가의
마카로네
갤러리에서 본
캐롤 보베이*

*스위스 출신의
예술가

그랜드센트럴역에서 본
4인 가족
2013 · 1 · 6

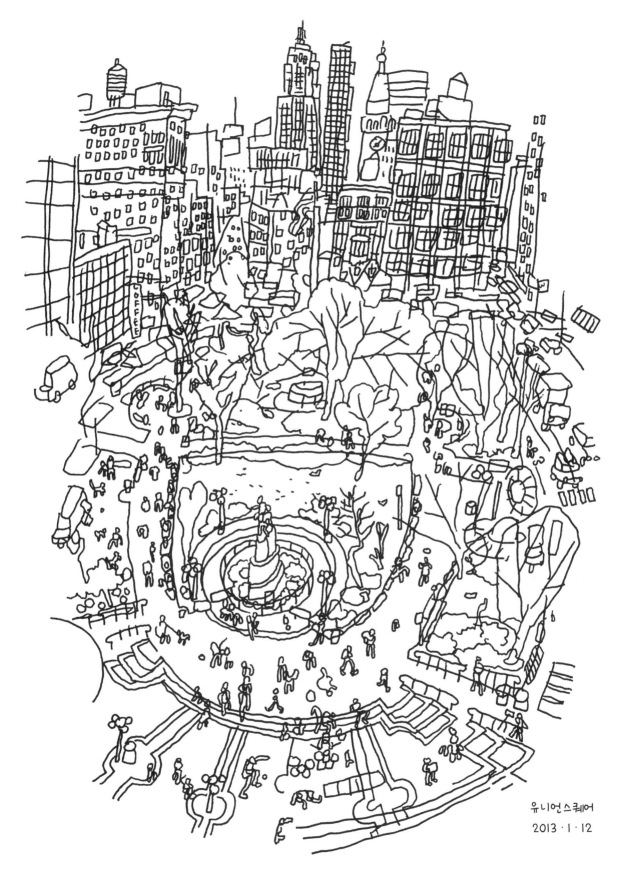

유니언스퀘어
2013 · 1 · 12

구겐하임 미술관의
제리 살츠
2013 · 1 · 13

C선 열차에서 본
러네이 젤위거와 두 남자

한 명은 도일 브램홀 2세*
(인 것 같았다.) *기타리스트
2013 · 2 · 8

크로스비가에서
커다란 두루마리를
들고 있는 남자
2013 · 1 · 14

돈 바카디*

 *초상화가

휴고 기네스*

 *영국 출신의
 삽화가

잭 피어슨*

 *예술가

구겐하임 미술관의
보안요원
2013 · 1 · 13

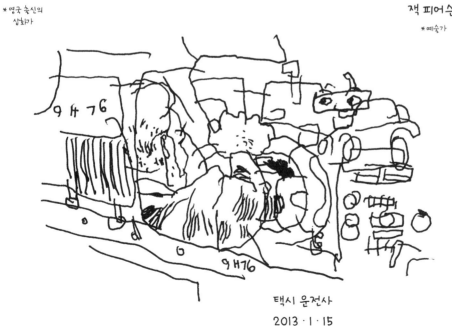

9 H 76

9 H 76

택시 운전사
2013 · 1 · 15

현대미술관
앞에서
(카메라를
들고 있는)
여자의 사진을
찍었다.
2013 · 2 · 11

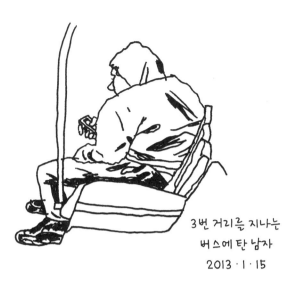

3번 거리를 지나는
버스에 탄 남자
2013 · 1 · 15

커낼가 바로 아래의
브로드웨이에서
다리를 뻗는 남자
2013년 1월 20일

캐럴라인 폴라첵*

*가수

메트로폴리탄
미술관의
스테이시 베이커*
2013 · 1 · 26

*사진작가

72번가의
프레드 아미슨*
2013 · 1 · 21

*코미디언

현대미술관의
남자와 여자
(새벽 12시 46분이었다!)
2013년 1월 19일

팔이 셔츠에
끼어 있었다.
본드가의
해피 본즈*에서
2013 · 1 · 20

*카페 및 전시 공간

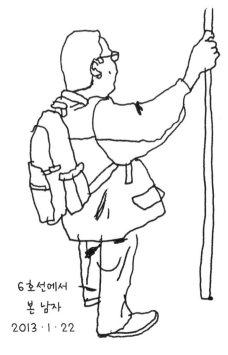

6호선에서
본 남자
2013 · 1 · 22

개리 팬터*

*만화가

14번가에서
T선 열차를
기다리는 여자
2013·1·25

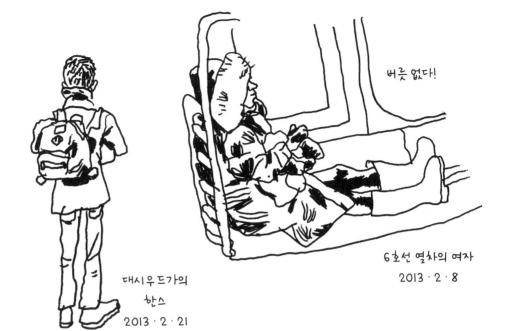

버릇 없다!

대시우드가의
한스
2013·2·21

6호선 열차의 여자
2013·2·8

현대미술관에서
2013·2·11

시각장애인이
회전문을
통과한다.

이제 웃는다.

6호선 열차에서
본 남자
2013·2·10

53번가에서 본
푸들과 여자
2013·2·11

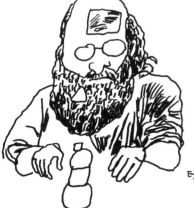

14번가 타코벨에서 본 남자.
이마에는 배관용 테이프를,
턱수염에는 나초를 붙이고 있다.
2013년 1월 30일

B선 열차에서
휴대용 키보드로 타자를
치는 남자
2013년 1월 28일

필립 글래스!*

*작곡가

영상박물관의
주 극장에서 본 남자
2013년 2월 15일

정말이라고요!?

밥 즈무다*

*작가, 코미디언

크리스
게서드

가고시언
갤러리에서 본
브라이스 마든*
2013년 2월 14일

*화가

10번 거리의
샌드라 버나드*
2013·2·14

*코미디언

에드 박*

*펭귄출판사 편집장

6호선 열차에서
자는 여자
2013년 2월 14일

5M

5M22

10번 거리의
마이클 세라*
2013·2·13

*캐나다 출신의
영화배우

택시 운전사
노래를 부른다!
그는 42년 전에
택시 운전을
시작했다고 한다.
2013·2·20

24번가의
가고시언 갤러리에서 열린
장미셸 바스키아 전시회의
보안요원
2013년 2월 14일

3번 거리에서 본 남녀
2013년 2월 23일

6L'10

고전 음악

택시 운전사

2013 · 2 · 24

하이디 줄라비츠*

2013 · 2 · 24

*작가

벤델라 비다*

*작가

6호선
열차의 남자

2013 · 3 · 4

E선에서
손톱을 깎는 남자

2013 · 3 · 1

닉 혼비*

*소설가

8번 거리와
14번가 사이에서 본 사람들

2013 · 3 · 5

셰일라 헤티*

＊캐나다 출신의 작가

에밀리 윗*

＊탐사 저널리스트

피터

크리스

기디언
루이스크라우스*

＊저널리스트

손을 망쳤다.

코리 아널드*

＊사진작가

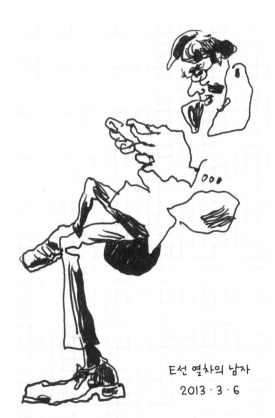

18번가에서 본,
개를 산책시키는
윌리엄 웨그먼!*
2013 · 3 · 9

＊사진작가

14번가의
남자
2013 · 3 · 5

T선 열차의 남자
2013 · 3 · 6

케이티 커릭*

＊뉴스 진행자

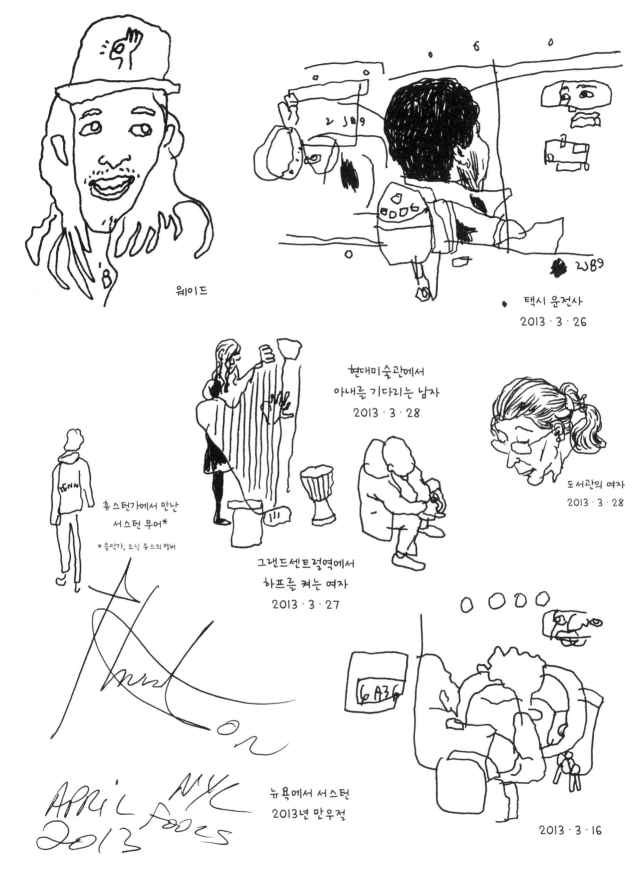

웨이드

택시 운전사
2013·3·26

현대미술관에서
아내를 기다리는 남자
2013·3·28

도서관의 여자
2013·3·28

휴스턴가에서 만난
서스턴 무어*

*음악가, 소닉 유스의 멤버

그랜드센트럴역에서
하프를 켜는 여자
2013·3·27

APRIL FOOLS NYC 2013

뉴욕에서 서스턴
2013년 만우절

2013·3·16

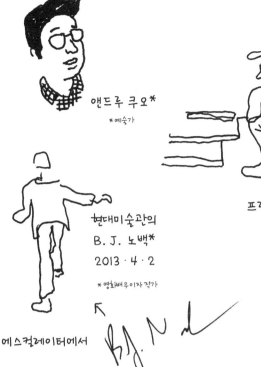

앤드루 쿠오*

*예술가

현대미술관의
B. J. 노백*
2013 · 4 · 2

*영화배우이자 작가

에스컬레이터에서

B.J. Nol

프린스가에서 작업하는
매슈 코트니*
2013년 4월 1일

*거리 미술가

53번가에서
엄마에게
안겨 있는 소년
2013 · 4 · 2

몰래 그렸다.

크로스비가의
마크 곤잘레스*
2013 · 3 · 28

*여러 브랜드와
협업 활동을 하는
스케이트보드 선수이자
예술가

앤마리
슬로터*

*전 미 국무부 정책
기획실장

매들린
올브라이트*

*정치인, 미국 최초의
여성 국무장관

샌드라 데이
오코너*

*미국 최초의 여성 대법관

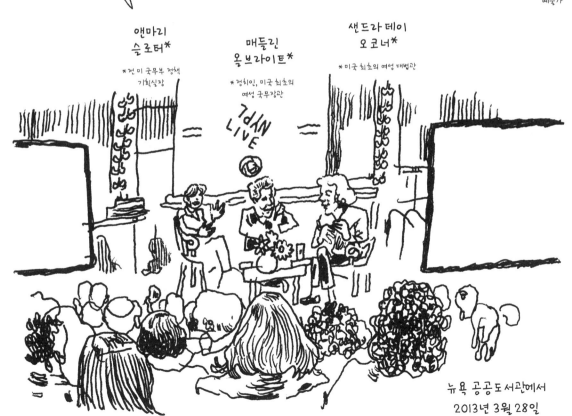

뉴욕 공공도서관에서
2013년 3월 28일

프릭 미술관의
보안 요원
2013 · 4 · 4

T선 열차에서
낱말 맞추기를
푸는 여자
2013 · 4 · 8

그림을 그리는 에릭
2013 · 4 · 3

76번가에서
서 있는 개 산책가
개가 10마리!
2013년 4월 4일

그는
친구를
기다리고 있었다.

제이슨 폴란드*

*만화가

매디슨 거리의
앨런 길버트*
2013년 4월 4일

*지휘자

센트럴파크에서
나무에 오르는 소년 셋
2013 · 4 · 13

파이브 가이스에서 본
시아라
2013 · 4 · 16

존 볼더세리*

*개념주의 예술가

택시

그레이트 존스와
라파예트가 사이에서 본 여자
2013년 4월 26일

51번가역에서
6호선 열차를 기다리는 여자
2013년 4월 17일

메트로폴리탄
미술관의
서스턴 무어

스프링가에서
저스틴 팀버레이크의
노래를 들으며
샌드위치를 먹는
UPS 배달부
2013 · 4 · 10

장갑을 쥐고 있다

애스터 플레이스에서
자전거 거치대를
설치하는 남자들
2013년 4월 23일

14번가 타코벨에서 본 여자
2013 · 4 · 24

머리카락 일부가
형광 녹색이었다.

프린스가에서 본,
광선검을 들고
아버지의 목마를 탄 소년
2013년 4월 28일

모트가의
마리아 벨로*
2013 · 4 · 26

* 영화배우

말버러 갤러리에서
앤드루 쿠오 그림의
작품 설명을 읽는 스탈리
2013 · 4 · 27

대니 보윈

볼프강 틸만스*

* 독일의 사진작가

앤서니 보뎅*

* 요리사 겸 방송인

현대미술관의
애그니스 건드*
2013년 5월 1일

* 현대미술관
명예회장

INSIDE OUT

스프링가에서 본,
'뒤집자'라고
적힌
티셔츠를
입은 남자
2013년 4월 28일

스프링가에서 본,
아기를 안고 있는
퍼드마 락슈미*
2013 · 4 · 28

* 인도계 미국인 방송인

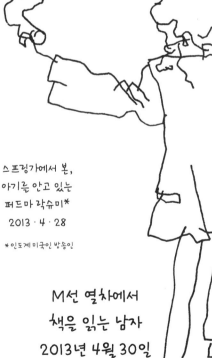

M선 열차에서
책을 읽는 남자
2013년 4월 30일

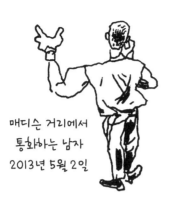

매디슨 거리에서
통화하는 남자
2013년 5월 2일

현대미술관에서 본
외팔이 남자
2013년 5월 1일

엘리스,
너도
여기에 있니?

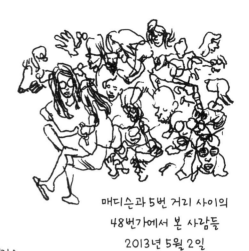

매디슨과 5번 거리 사이의
48번가에서 본 사람들
2013년 5월 2일

오후 12:53 ~ 1:05

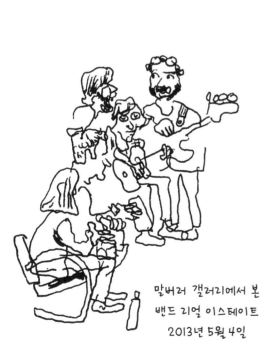

맬버러 갤러리에서 본
밴드 리얼 이스테이트
2013년 5월 4일

휘트니 미술관의 사람들
2013년 5월 5일

피터 미한*

*음식 분야 저술가

팀 바버*

*사진작가

24번가의
존 워터스*
2013·5·3

*영화감독

휘트니 미술관에서
스튜어트 데이비스*의
그림을 따라 그리는 소녀
2013년 5월 5일

*추상화가

그녀의
머리카락은
보랏빛이
살짝 돌았다.

칼초네를 먹는
택시 운전사
2013년 5월 8일

41번가에서
자전거를 타는
빌 커닝햄
2013 · 5 · 31

GG79

12:42

택시 운전사
2013년 5월 31일

돌프 룬드그렌*

* 스웨덴 출신의
영화배우

8A86

택시 운전사
2013년 5월 9일

어제자 항공편이 취소되어
공항에 다시 가는 길이다.

E선 열차의
키다리 남자
2013년 6월 3일

6호선의 여자
2013 · 6 · 4

브로드웨이의
줄리언 카사블랑카
2013년 6월 5일

휘트니 미술관에서 본
제이미 로젠펠드*
2013 · 6 · 2

*휘트니 미술관 교육
프로그램 코디네이터

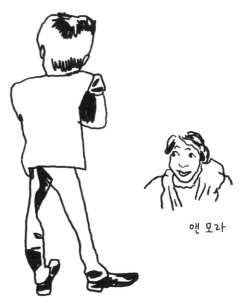

FDR역
우체국의 남자
2013 · 6 · 6

앤 모라

6호선 열차에서
손톱을 깎는 남자
2013 · 6 · 5

현대미술관에서 본 여자
2013 · 6 · 3

본드가의
테리 리처드슨
2013 · 6 · 4

6호선 열차의 남자
2013 · 6 · 6

현대미술관
극장에서 본 남자
2013·6·11

199번가의 여자
2013·6·8

오처드가의
미션 차이니즈*에서 본
남자와 여자
2013·6·26

*중국 음식점

소피아 코폴라

드와이트 구든*

*1980년대 뉴욕 메츠에서
활약한 야구선수

부시윅가의
사일런트 반*에서 본
앤드루 제프리 라이트**
2013년 6월 12일

*예술 공동체 공간
**예술가

센트럴파크에서
작은 요트들을
구경하는
솜브레로*
차림의 소년
2013·6·28

*라틴아메리카에서 주로 쓰는
챙이 넓은 모자

에섹스가의
줄리아 로스먼*
2013·6·11

*삽화가

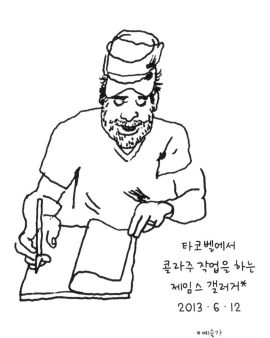

타코벨에서
콜라주 작업을 하는
제임스 갤러거*
2013 · 6 · 12

*예술가

슈워츠 플라자에서
엄마와 함께
스케이트보드를 타는 소년
2013년 6월 16일

메트로폴리탄
미술관에서
켄 프라이스*의 조각을
계속해서 만지는 여자
2013 · 6 · 28

*조각가

현대미술관의 여자
2013 · 6 · 17

14번가 타코벨의
제임스 울머*
2013년 6월 19일

*삽화가

현대미술관 극장에서 본
남자와 여자
2013년 6월 7일

21번가에서
자전거를 타는 여자
2013년 6월 28일

아리

현대미술관의
보안요원
2013 · 6 · 29

카밀라 벤투리니*

*이탈리아 출신의 모델

제이슨 노치토*의
여섯 가지 얼굴
2013 · 6 · 30

*사진작가

벳시*

*가수

스케이트보드를 가지고
L선 열차를 탄 여자
2013년 7월 6일

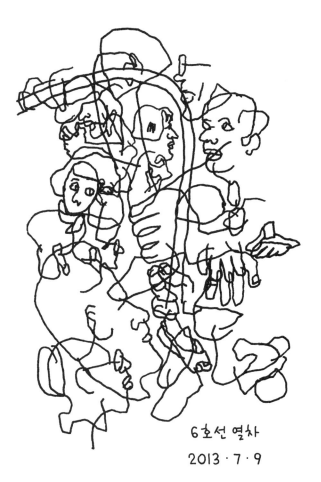

6호선 열차
2013 · 7 · 9

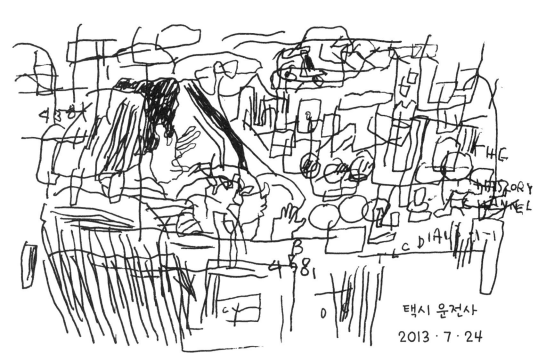

택시 운전사
2013 · 7 · 24

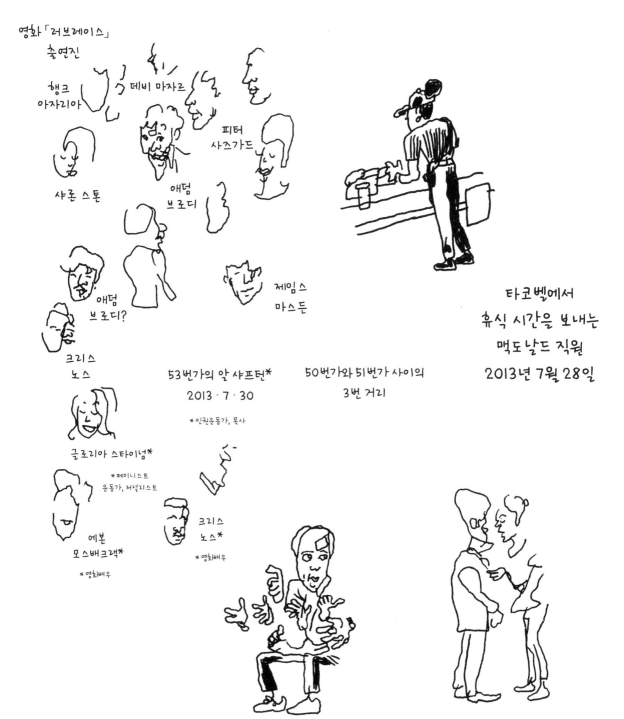

영화「러브레이스」
출연진

행크
아자리아

데비 마자르

피터
사즈가드

샤론 스톤

애덤
브로디

애덤
브로디?

크리스
노스

글로리아 스타이넘*

*페미니스트
운동가, 저널리스트

에본
모스배크랙*

* 영화배우

크리스
노스*

* 영화배우

제임스
마스든

53번가의 알 샤프턴*

2013 · 7 · 30

*인권운동가, 목사

50번가와 51번가 사이의
3번 거리

타코벨에서
휴식 시간을 보내는
맥도날드 직원
2013년 7월 28일

현대미술관에서 본,
이마에 반창고를
붙인 남자
2013년 7월 28일

그랜드센트럴역에서
아들의 넥타이를
매주는 엄마
2013 · 7 · 31

N선 열차의 남자
2013 · 7 · 29

공원에서
볕을 쬐며 자는 남자
2013 · 7 · 29

워터가

거리를 청소하는 남자
2013년 7월 29일

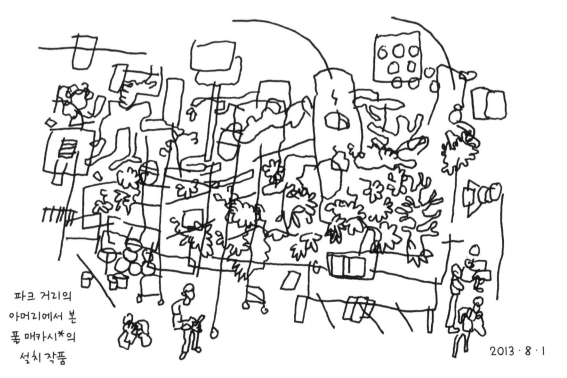

파크 거리의
아머리에서 본
폴 매카시*의
설치 작품

2013 · 8 · 1

*현대미술가

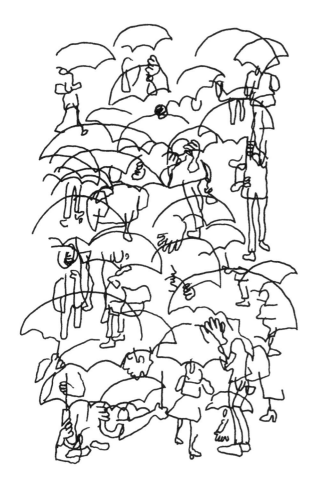

아빠 손잡고

드로잉센터에서 본
아빠와 딸
2013년 8월 2일

53번가에서 본,
나뭇잎 피리를 든 남자
2013 · 8 · 3

21번가와 3번 거리
사이에서 본
여자
2013 · 8 · 2

개빈 브라운
엔터프라이즈*에서
아프리카 밤바타의
음반을 살피는
조한 쿠겔버그**
2013년 8월 2일

*갤러리
**작가

2번 거리에서
두 여자
2013 · 8 · 1

손 잡아줄래요?

센트럴파크의 엄마와 딸
2013년 8월 3일

구겐하임 미술관에서
제임스 터렐의 작품을
올려다보는 사람들
2013년 8월 7일

휘트니 미술관에서 본
여자
2013 · 8 · 7

휘트니 미술관에서 본
남자
2013 · 8 · 7

6호선 열차에서
책을 읽는 여자
2013 · 8 · 7

벽보
금지

2번 거리에서
포스터를 붙이는 남자
2013 · 8 · 9

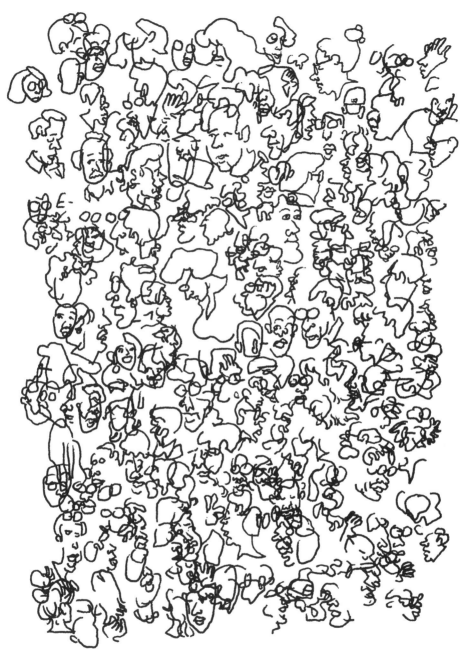

오후 2:32〜3:32
현대미술관에서 본
관람객들
2013년 8월 9일

조안

팰리파크에서
햄버거를 먹는 여자
2013 · 8 · 10

동물 볼
준비 됐지!?

센트럴파크에서
유모차에 아들을
태우고 가는 여자
2013 · 8 · 9

25번가에서 본
데이비드 맥더못과 피터 맥고프
2013년 8월 11일

예술가 듀오, '맥더못 앤드 맥고프'라는
이름으로 함께활동

렌레

택시 운전사
2013 · 8 · 11

E선 열차에서
아코디언을
연주하는 소년
2013 · 8 · 24

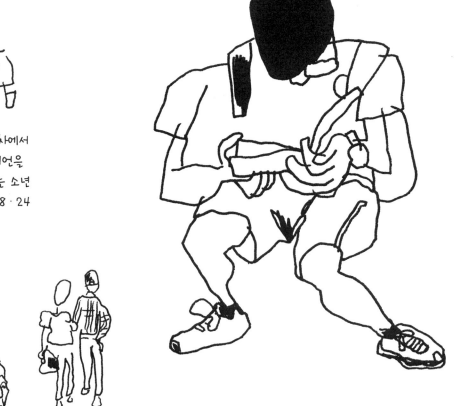

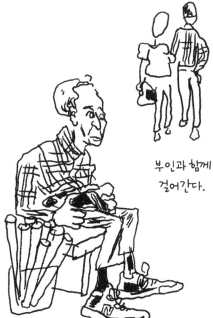

부인과 함께
걸어간다.

미국 민속미술관의 남자
2013 · 8 · 15

휴스턴가에서 본,
아빠의 어깨에 올라 탄 소년
2013 · 8 · 13

현대미술관의 남자와 여자
2013 · 8 · 25

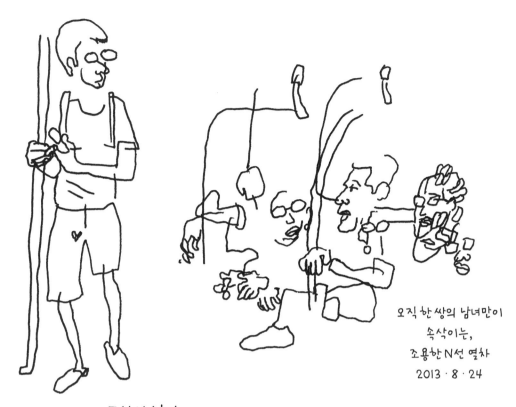

오직 한 쌍의 남녀만이
속삭이는,
조용한 N선 열차
2013 · 8 · 24

T선의 남자
2013 · 8 · 21

그의 두 다리 사이에
파리가 붙어 있다!
방금 날아갔다.

6번 거리와
24번가 사이에서
은박지에 싼 아이폰을
남자에게 팔려는
(혹은 팔려고 시도하는)
두 남자
2013 · 8 · 24

래리 클라크*

*영화감독

래리 클라크

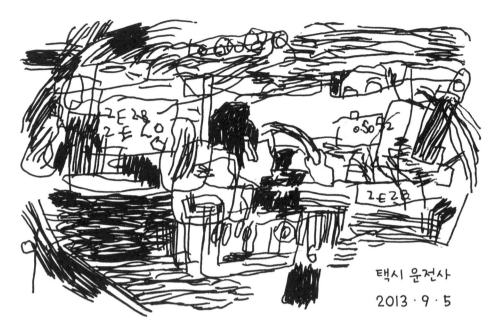

택시 운전사
2013 · 9 · 5

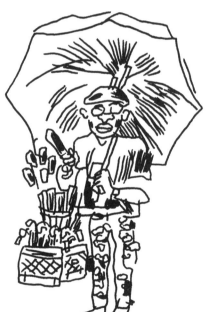

53번가의 우산 장수
2013년 8월 28일

멕 라이언

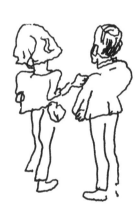

로베르타 스미스 & 제리 살츠

오후 12시 32분에
68번가와 매디슨 거리
사이에서 보았는데,
매리 루 너였니?
2013년 9월 7일

가격표를 붙이는
70번가와 요크 거리 사이
과일 장수
2013 · 9 · 12

시오 구사카와 조너스 우드
그리고 그들의 두 아이

예술가 부부

본드가의
척 클로즈
2013 · 9 · 11

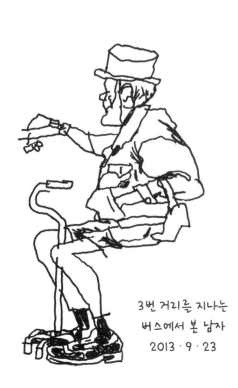

3번 거리를 지나는
버스에서 본 남자
2013 · 9 · 23

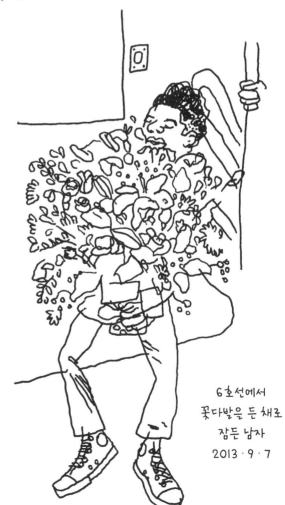

6호선에서
꽃다발을 든 채로
잠든 남자
2013 · 9 · 7

2번 거리의
스티븐 라이트
2013 · 9 · 12

테아

현대미술관에서
워커 에번스*의
사진을 관람하는
존 고시지와 한 여자
2013 · 9 · 13

＊다큐멘터리 사진작가

오언

현대미술관에서 본
보안요원
2013 · 9 · 13

리 래날도*

＊음악가, 기타리스트

현대미술관의
마틴 퍼이어*
2013 · 9 · 15

＊조각가

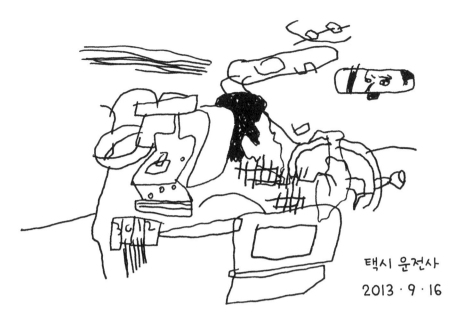

데벤드라
바나르트*

＊베네수엘라계 미국인 음악가

택시 운전사
2013 · 9 · 16

마크 곤잘레스!

현대미술관에서 본
애덤 와인버그
2013 · 9 · 15

탁구 치는
윔 쇼소
2013 · 9 · 20

23번가의
데보라 아이젠버그
2013 · 9 · 18

탁구 치는
스테이시
2013 · 9 · 21

휘트니 미술관의
데이나 슈츠
2013 · 9 · 25

현대미술관의 여자
2013 · 9 · 28

현대미술관의
디브 하인스*
2013 · 9 · 25

＊영국 출신의 음악가,
프로젝트 그룹
'블러드 오렌지'로 활동

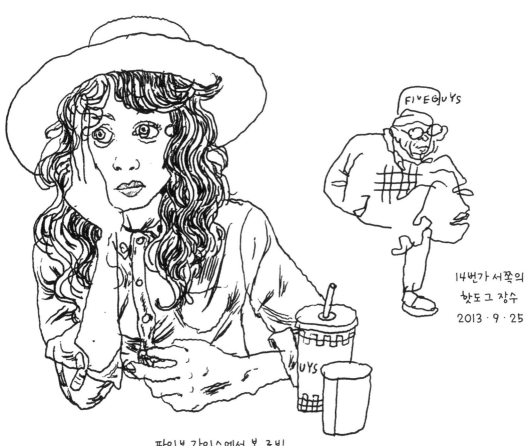

14번가 서쪽의
핫도그 장수
2013 · 9 · 25

파이브 가이스에서 본 로빈
2013년 9월 25일

L선 열차에서
자는 남자
2013 · 9 · 25

휘트니 미술관에서
로버트 인디애나의 조각 앞에
서 있는 보안요원
2013 · 9 · 25

2번 거리에서 본 여자
2013 · 9 · 27

현대미술관의 남녀
2013년 9월 28일

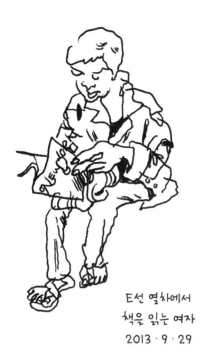

F선 열차에서
책을 읽는 여자
2013 · 9 · 29

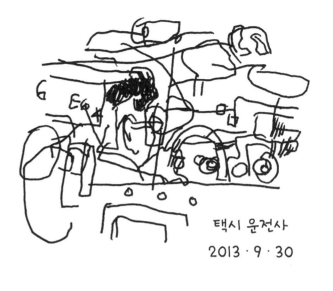

택시 운전사
2013 · 9 · 30

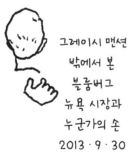

그레이시 맨션
밖에서 본
블룸버그
뉴욕 시장과
누군가의 손
2013 · 9 · 30

뜨거운 물을
벽에 끼얹고 있었다.

2번 거리의
중국 음식점
2013 · 9 · 29

6번 거리와
스프링가 사이에서
돈을 세는 과일 장수
2013 · 9 · 30

에리카 클레어

21번가의 여자
2013 · 10 · 1

에드워드 리
샌프란시스코 시장

캐서린 올리버*

* 미디어 전문가

6호선 열차
2013 · 10 · 2

10번가에서
무언가를 먹는
제이슨 스테이섬*
2013 · 10 · 2

* 영화배우

타코벨에서
그림을 그리는 메리
2013 · 10 · 2

FDR 우체국의 여자

2013 · 10 · 3

택시 운전사

2013 · 10 · 12

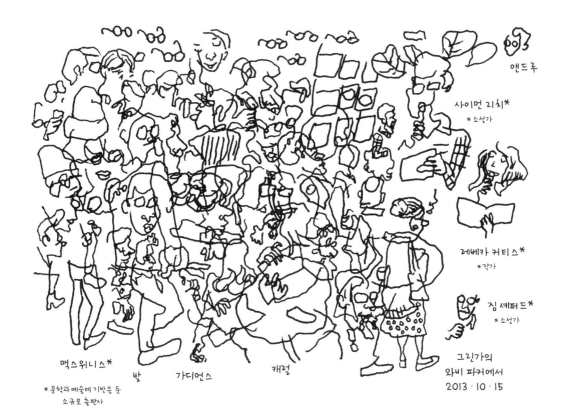

앤드루

사이먼 리치*

* 소설가

레베카 커티스*

*작가

짐 셰퍼드*

* 소설가

그린가의
와비 파커에서

2013 · 10 · 15

맥스위니스*

발 가디언스 캐럴

* 문학과 예술에 기반을 둔
소규모 출판사

현대미술관에서
사진을 찍고 있는 타라
2013 · 10 · 3

6호선 열차의 여자
2013 · 10 · 15

원 그래프를
들고 있는
E선 열차의 남자
2013 · 10 · 13

크로스비가의
하우징 워크스에서
책을 보는 남자
2013년 10월 14일

본드 가의

조해나 크리스
잭슨 + 조핸슨

2013 · 10 · 15

둘 다 예술가

오 스카

타코벨

2013 · 10 · 16

현대미술관의 관람객

2013 · 10 · 21

오전 10시 31분

23번가 바로 위의
플랫 아이언 빌딩 앞에서
사과를 먹으며
『럭키 피치』*를 읽는 남자

2013 · 10 · 20

*셰프 데이비드 장이 발행하는
음식 계간지

알랭 드 보통!

제이 라이언*

* 영화배우

택시 운전사

2013 · 11 · 6

현대미술관의
톰 스커릿*
2013 · 11 · 11

* 영화배우

렉싱턴 거리와
53번가역
플랫폼에서
손톱을 깎는 남자
2013년 10월 20일

현대미술관의
이자 겐즈켄*
2013 · 11 · 11

* 독일 출신의
개념주의 미술가

E선 열차
2013 · 10 · 20

그녀의 브로치가
꼭 치즈 데니시
페이스트리처럼
생겼다.

방금
바삭바삭하고
부드러운 타코
하나를
시킨 것 같다.

3번 거리
타코벨의 남자
2013 · 11 · 10

현대미술관의 남자
2013 · 11 · 11

브루클린 그랜드가의
타코 술로에서 본 여자
2013 · 11 · 8

현대미술관의 관람객
2013년 11월 11일

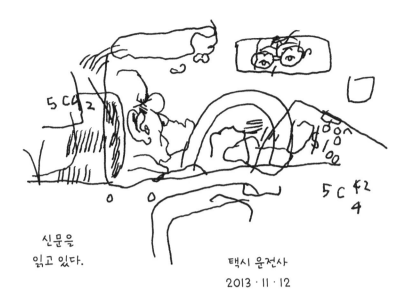

5 C 2

신문을
읽고 있다.

5 C F2
4

택시 운전사
2013 · 11 · 12

THE SHOW IS OV
ER THE AUDIEN
CE GET UP TO LE
AVE THEIR SEA
+ S TIME TO COL
LEC+ THEIR CO
A+S AND GO HOM
E + HEY TURN AR
OUND NO MORE C
OA+S AN O NO MO
RE HOME

구겐하임 미술관에서
크리스토퍼 울*의 작품을
감상하는 로빈
2013년 11월 13일

*언어를 회화화한 예술가

닉 세시*

*예술가

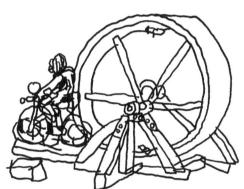

뉴 미술관에 설치된
크리스 버든*의
큰 바퀴 모양의 작품을 타는 여자
2013 · 11 · 14

*설치미술가, 행위예술가

구겐하임 미술관에서
입장권을 사기 위해 기다리는 남자
2013년 11월 13일

뉴 미술관에서
책을 보는 폴리나
2013 · 11 · 14

L선 열차에서
눈 화장을
하는 여자
2013 · 11 · 23

뷰어

알 자피*

*만화가

75번가 건너편

개 세 마리를
산책시키는 두 남자
2013 · 11 · 13

크로스비가의
대니얼 데이비드슨
2013 · 11 · 18

유대인박물관의
보안요원
2013 · 11 · 22

저거 타고
가야 되는데…

그랜드센트럴역
6호선 열차에 기대서서
플랫폼 건너편의
급행열차를 보는 남자

2013 · 11 · 21

3번 거리의
알리 마이클*
2013 · 11 · 21

*모델

14번가의 타코 벨에서
포크 대신 빨대를 쓰려는 소녀
2013년 11월 24일

앤더슨 쿠퍼*

*CNN 방송진행자

비프

폴 샤퍼*

*음악가

제시 타일러
퍼거슨*

*영화배우

토크쇼「레이트 나이트
위드 데이비드 레터맨」의
중간 광고 시간에 그린
카메라맨

2013·11·19

데이비드 레터맨*

*코미디언, 토크쇼 진행자

자연사박물관의
바로사우르스 앞에 있는
소년과 아빠

2013년 12월 5일

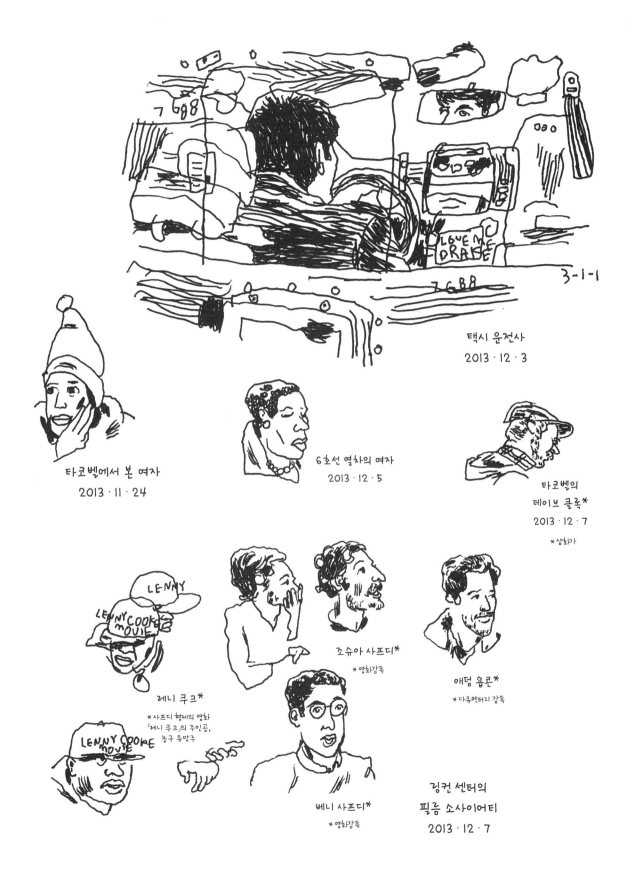

택시 운전사
2013 · 12 · 3

타코벨에서 본 여자
2013 · 11 · 24

6호선 열차의 여자
2013 · 12 · 5

타코벨의
데이브 클록*
2013 · 12 · 7

*삽화가

레니 쿡*

*사프디 형제의 영화
「레니 쿡」의 주인공,
농구 유망주

조슈아 사프디*

*영화감독

애덤 솝콘*

*다큐멘터리 감독

베니 사프디*

*영화감독

링컨 센터의
필름 소사이어티
2013 · 12 · 7

배트맨 배낭

3번 거리를
걸어 올라가는
여자와 두 소년
2013 · 12 · 10

피터 버그*

*배우 겸 감독

SPECIAL
$100

STRAN

스트랜드 서점
밖에서
책을 보는 남자
2013 · 12 · 9

눈이 내린다.

E선 열차에서
무엇인가
하고 있는 여자
2013 · 12 · 10

마크 월버그*

*배우

브라이언
맥멀런*

*아트디렉터

그림을 그리는
터커 니컬스*

*예술가

6호선 열차의 여자
2013 · 12 · 16

마커스 러트럴*

*영화「론 서바이버」의
실제 주인공

뒷좌석에
온통 치리오스*가
널려 있었다.

*시리얼 상품명

택시 운전사
2013 · 12 · 16

팰리스 극장에서
뮤지컬 「애니」 공연
2013년 12월 28일

앨 허슈펠드 극장에서
뮤지컬 「킹키 부츠」 공연
2013년 12월 29일

현대미술관의 관람객
2013년 12월 30일

6호선 열차의 여자
2013 · 12 · 31

C선 열차의 소년
2013 · 12 · 31

2014

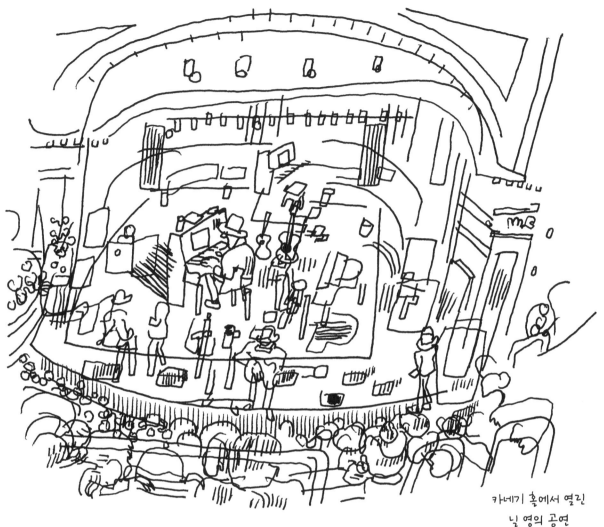

카네기 홀에서 열린
닐 영의 공연
2014년 1월 7일

현대미술관에서 본
세라 폴리*
2014 · 1 · 8

14번가 타코벨의 남자
2014 · 1 · 1

6호선 열차의 남자
2014 · 1 · 8

*캐나다 출신의
영화배우 겸 감독

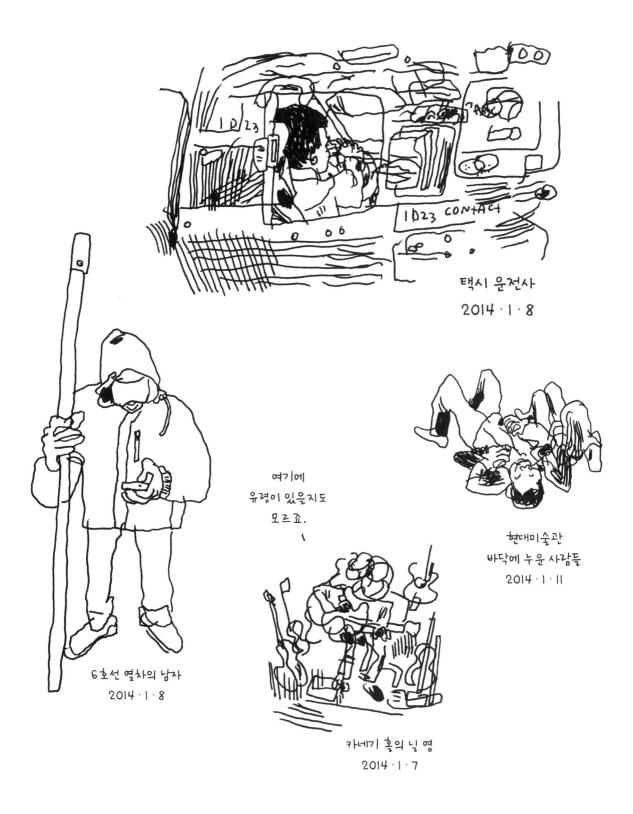

택시 운전사
2014 · 1 · 8

6호선 열차의 남자
2014 · 1 · 8

여기에
유령이 있을지도
모르죠.

현대미술관
바닥에 누운 사람들
2014 · 1 · 11

카네기 홀의 닐 영
2014 · 1 · 7

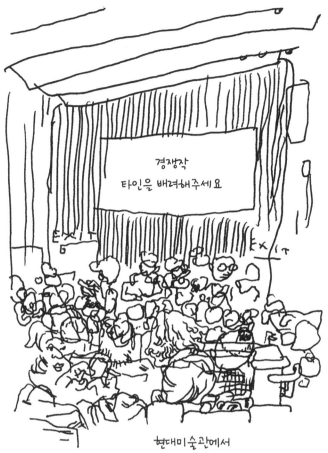

경쟁작

타인을 배려해주세요

현대미술관에서
「그레이트 뷰티」* 상영을
기다리는 사람들
2014년 1월 10일

*파올로 소렌티노의 영화

그랜드센트럴역에서
앤 패디먼의 『리아의 나라』를
낭독하는 여자
2014 · 1 · 14

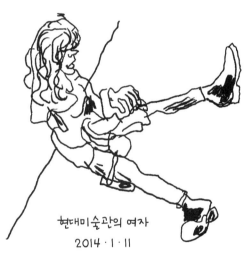

현대미술관의 여자
2014 · 1 · 11

FDR 우체국의
샤론
2014 · 1 · 13

그랜드센트럴역의
케네스 골드스미스*
2014 · 1 · 14

*시인

유니언스퀘어역에서 본
폴 슈나이더*
2014 · 1 · 15

＊배우

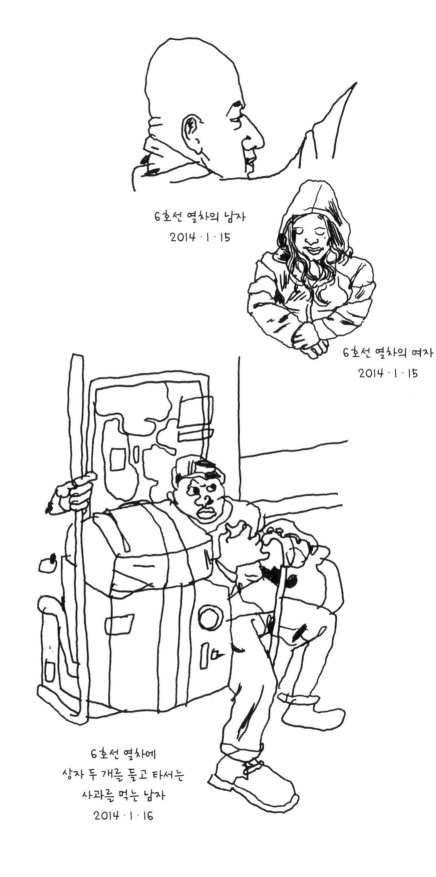

6호선 열차의 남자
2014 · 1 · 15

6호선 열차의 여자
2014 · 1 · 15

51번가역에서
아들을 안고 6호선 열차를
기다리는 남자
2014 · 1 · 18

6호선 열차에
상자 두 개를 들고 타서는
사과를 먹는 남자
2014 · 1 · 16

바트 심슨을 그리는
앤드루 쿠오
2014 · 1 · 24

친구와
렉싱턴 거리의 클락스*에서
치즈버거를 먹는 여자
2014 · 1 · 19

*클락스 스탠다드,
햄버거/핫도그 음식점

F선 열차의 남자
2014 · 1 · 29

코에 반창고를
붙였다.

53번가와
렉싱턴 거리 역에서
첼로를 연주하는 남자
2014년 1월 30일

아들의 썰매를 끌고
55번가를
가로지르는 아빠
2014 · 1 · 21

4호선 열차의 여자
2014 · 1 · 25

83번가의
천체박물관
우체국에서 본 남자
2014년 1월 27일

세인트 니컬러스와
125번가 사이에서 본 여자
2014 · 1 · 27

9 v 15

택시 운전사
2014 · 1 · 27

택시 운전사
2014 · 1 · 31

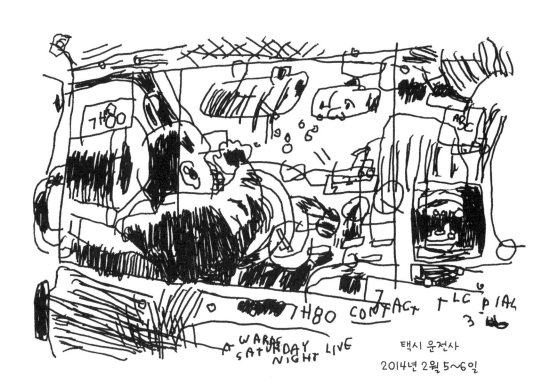

택시 운전사
2014년 2월 5~6일

저지가에서
벽화를 그리는 남자
2014 · 2 · 6

라파예트 거리를
걸어 내려오며
튜바를 연주하는 남자
2014 · 2 · 7

하우징 워크스에서
독서하는 여자
2014 · 2 · 17

그린가의
제이디 스미스*
2014 · 2 · 14

*작가

소년은 그림을 보고
"좀비가 있네요"라고 말했다.
그 얘기가 좋았는지
아빠는 아이의 모습을
그림과 함께
사진으로 담았다.

현대미술관에서
피카소의
「앙티브의 밤낚시」앞에
서 있는 소년
2014년 2월 13일

펜을 안 가지고 나와서
미술관의 자원봉사자에게
연필을 빌렸다.
5층 안내 데스크의
그녀는 매우 친절했다.

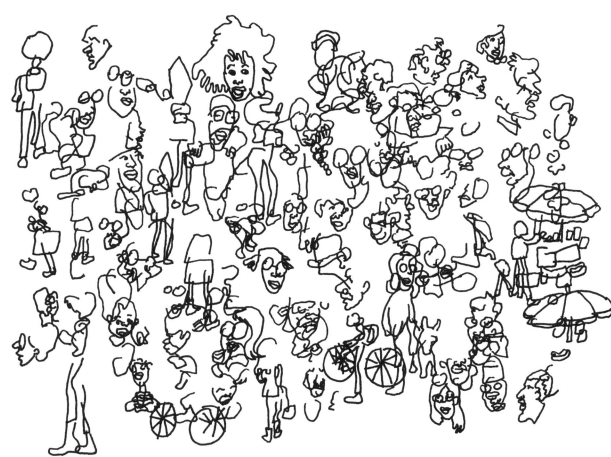

프린스와 그린가 사이의 사람들
2014년 2월 14일

연필을 빌려준
현대미술관 5층의
친절한 자원봉사자
2014년 2월 13일

휴스턴가의
사이프리언과 마크
2014 · 2 · 18

하우징 워크스에서
책을 읽는 남자
2014 · 2 · 17

아이작 피츠제럴드*

*작가

6호선 열차의 남자
2014년 2월 19일

테니스 가방

4호선 열차의 남자
2014 · 2 · 18

조이스
캐럴 오츠*

*작가

B선 열차에서
아코디언을 연주하는 남자
2014 · 2 · 19

B선 열차에서
신문을 읽는 여자
2014 · 2 · 19

10번 거리의
스테판 사그마이스터*
2014 · 2 · 21

* 그래픽 디자이너

76번가의 여자와 남자
2014 · 2 · 25

닉 애덤스*

포비든 플래닛**에서
2014 · 2 · 26

*만화가
**만화, 그래픽노블, 장난감 등을
판매하는 상점

뉴욕시에서
1925년에 개업한
렉싱턴 사탕 가게

렉싱턴 사탕 가게에서
사탕을 만드는 여자
2014 · 2 · 25

B & H 상점에서
일하는 남자
2014·2·26

6호선 열차에서 본 남자
2014·2·24

T선 열차에서
눈썹을 말아 올리는 여자
2014·2·21

33번가의
여자
2014·2·27

타코벨의
빅터 커쇼
2014·2·26

타코벨에서
그림을 그리는
대니얼 데이비드슨
2014·2·26

파크 거리의
로베르타 스미스
2014 · 3 · 7

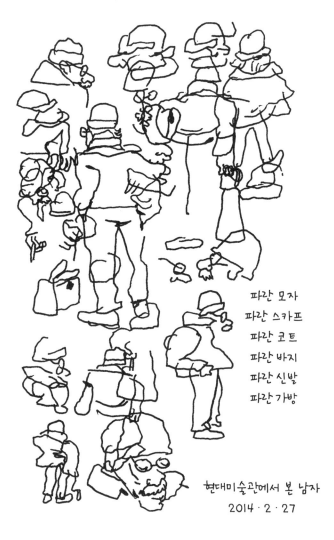

파란 모자
파란 스카프
파란 코트
파란 바지
파란 신발
파란 가방

현대미술관에서 본 남자
2014 · 2 · 27

70번가의
더 익스플로러스
클럽*에서 본
남자
2014 · 3 · 7

*1904년 뉴욕에 설립된
과학적 탐사와 연구,
교육을 지원하는 국제적
비영리 단체

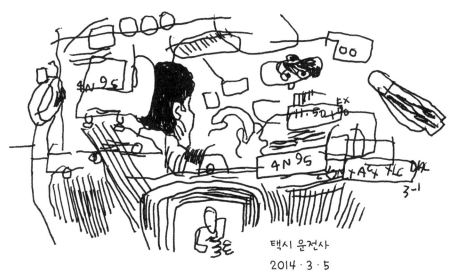

택시 운전사
2014 · 3 · 5

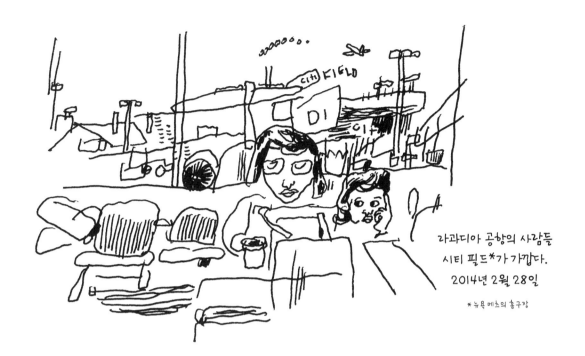

라과디아 공항의 사람들
시티 필드*가 가깝다.
2014년 2월 28일

*뉴욕 메츠의 홈구장

음속을 돌파하지 않고는
15분 만에 라과디아에
갈 수가 없어요,

내가 고객 만족
담당이라니까요!

오른쪽 손이 없다.

속도위반에
대해서
말한다.
16분 걸렸다.

나는 정말
즐거웠다!

워커라는 이름의 친구였다.
어제 딱지를 떼었다고 했다.

택시 운전사
2014 · 2 · 28

라파예트의 켄지 리파*

2014 · 3 · 9

* 영화배우

맥두걸가의

루이스 C.K.

2014 · 3 · 10

현대미술관에서

남자 넷이 벽을 세우고 있다.

2014년 3월 8일

그 와중에

한 남자가

신발끈을 묶고 있다.

현대미술관의 여자

2014년 3월 10일

6번 거리의

앤디 리멘테아*

2014 · 3 · 10

* 삽화가

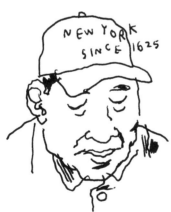

6호선 열차에서

잠자는 남자

2014 · 3 · 12

2:00pm
206

스트랜드
서점에서
책을 보는
사람들
2014·3·9

6호선 열차에서
잠자는 남자
2014·3·11

4호선 열차에서
잠자는 남자
2014·3·12

현대미술관의 여자
2014·3·1

누군가에게 행복을 안기면
기분이 엄청나게
좋아야죠. 마리오 바탈리

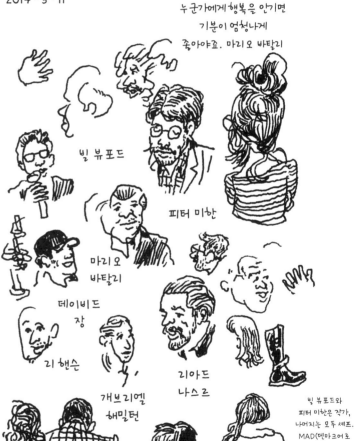

빌 뷰포드

피터 미한

마리오
바탈리

데이비드
장

리 핸슨

개브리엘
해밀턴

리아드
나스르

빌 뷰포드와
피터 미한은 작가,
나머지는 모두 셰프.
MAD(덴마크어로
'음식'이라는 뜻)
심포지엄의
참석자들이다.

드로잉센터의
사람들
2014·3·10

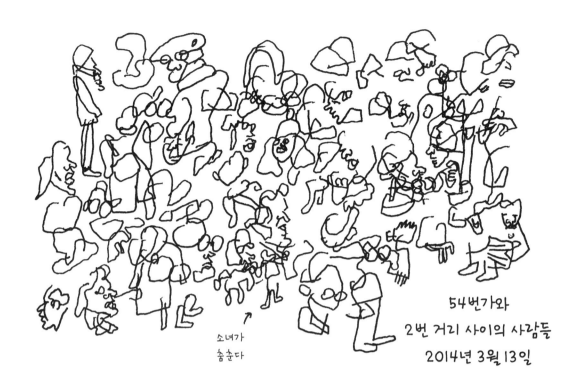

소녀가
춤춘다

54번가와
2번 거리 사이의 사람들
2014년 3월 13일

건져냈다!

17번가의 배수구에서
자동차 안테나로
5달러짜리 지폐를
건지려는 남자
2014 · 3 · 14

러스 앤드 도터스의
두 남자
2014 · 3 · 23

현대미술관에서
양말을 고쳐 신는 여자
2014 · 3 · 28

택시 운전사
2014 · 4 · 3

뭘 했다고!?!

현대미술관의
두 여자
2014 · 3 · 28

한스

택시 운전사
2014 · 4 · 13

매디슨 거리와
64번가 사이에서 본,
목마를 탄 아들과 아빠
2014년 4월 20일

44

머서에서
다른 남자의 어깨 위에
올라 서서
유리창을 닦는 남자
2014년 4월 14일

26번가의 라이언 월러*
2014 · 4 · 16

* 그래픽 디자이너

열차가
덜컹거렸다

L선 열차의 남자
2014·4·14

5번 거리의
2014·4·14 제이슨 키드*

*NBA 감독

현대미술관에서
그림을 그리는 소년
2014·4·14

L선 열차의
베드포드 정거장에서 본 남자
2014·4·14

마이클 T. 웨이스* 같았다.

*영화배우

2014·4·14
자레드

배틀맆 아니

현대미술관의
남자
2014·4·14

T선 열차에서
비디오 게임을 하는
남자
2014·4·14

크로스비가에서
사진을 찍는
조지프 홈스*
2014·4·14

*사진작가

로버트 프랭크

커낼가 우체국의
에이드리언 토미네
2014·4·14

COOL
PEOPLE
READ

사과를
먹는다.

1호선 열차에서
북 비트 가방을
든 여자!
2014·4·18

스트랜드 서점의
스콧 슈만*
2014 · 4 · 21

*사토리얼리스트로 잘 알려진
패션 포토그래퍼

워너메이커 플레이스와
4번 거리 사이에 있는
건물 창문을 보며
콧수염을 다듬는 남자
2014년 4월 21일

54번가와
2번 거리 사이의
샌드위치 가게에서
통화하는 남자
2014년 4월 22일

문이 닫히자
아이는 다른 열차를 향해
"기차야, 안녕 또 만나"라고 말하며
손을 흔들었다.

A선 열차에서
아빠의 무릎에 앉은
남자아이
2014 · 4 · 28

마리아
포포바*

* 불가리아 출신의 작가

웬디
맥너턴*

* 삽화가

줄리아
로스먼

브루클린의
파워하우스에서
2014 · 4 · 28

로버트
프랭크

지팡이를
돌린다.

렉싱턴 거리와
53번가역에서
열차를 기다리는 남자와 여자
2014·4·26

5번 거리에서
일하는 스테이시
2014·4·20

28번가에서 열차를
기다리는 로빈
2014·4·26

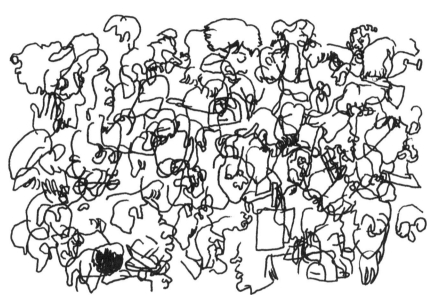

마 페시*의 사람들
2014·5·2

*데이비드 장의
레스토랑

『럭키 피치』파티!

브루클린의 요크역에서
열차를 기다리는 남자
2014·4·28

M선 열차에서
신문을 읽는 남자
2014년 5월 1일

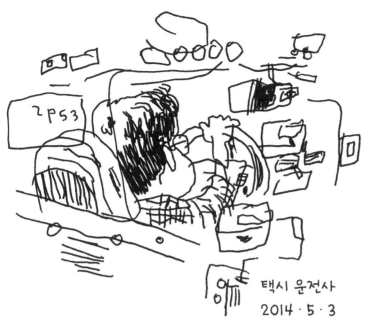

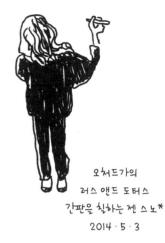

오처드가의
러스 앤드 도터스
간판을 칠하는 젠 스노*
2014 · 5 · 3

*러스 앤드 도터스 홍보 담당

택시 운전사
2014 · 5 · 3

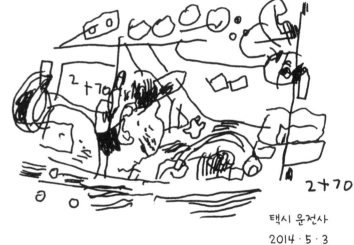

2+70

택시 운전사
2014 · 5 · 3

현대미술관의 여자
2014년 5월 2일

새벽 1시 30분

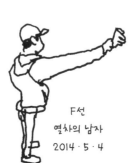

F선
열차의 남자
2014 · 5 · 4

휘트니 미술관
밖에서 본
게리 인디애나*
2014 · 5 · 9

*작가, 예술가

그림을 그리는
존 복셀*

*예술가

M선 열차의 남자
2014 · 5 · 5

현대미술관의
도널드 모펏*
2014 · 5 · 8

*영국 출신의
영화배우

내가 탄 열차 칸에
나방이 날아다녔다.
그리기 전에
문 밑으로 기어들어가
버렸다.

다음 칸에 탄
이 남자가 날아다니는
나방을 보는 것 같았다
(하지만 객차 사이의
틈을 감안하면 나방이 어떻게
옆 칸으로 날아 갈 수 있는지
모르겠다).

현대미술관의
애덤 매큐언*
2014년 5월 9일

*예술가

오처드가의
러스 앤드 도터스 전면창에
작업하는 켈리 앤더슨*
2014 · 5 · 3

*예술가이자 디자이너

비 내리는 날
54번가의 호텔 밖에서
누군가를
기다리는 남자
2014 · 5 · 9

휘트니 미술관의
스튜어트 코머*
2014 · 5 · 9

*현대미술관의
큐레이터

70번가와
렉싱턴 거리 사이의
카페에서 본 여자
2014 · 5 · 9

타코벨의 사람들
2014년 5월 14일

휘트니 미술관
앞에서 본 여자
2014 · 5 · 9

Please
NO FOOD
DRINK or
SMOKING

4m30

택시 운전사
2014 · 5 · 10

이 남자는
월그린*에서 산 것 같은
칼을 메고 있었다.
2014 · 5 · 10

*약국 및 잡화점

센트럴파크에서
달리기하는 남자 막 멈춰섰다.
2014 · 5 · 16

셔츠에 로드러너스라고
적혀 있었다.

비오는 날
센트럴파크에서
식물 사진을 찍는
미키 미크
2014 · 5 · 16

렉싱턴 거리와
26번가 사이에서 열린
WFMU 레코드 박람회에
온 사람들
2014년 5월 31일

현대미술관의
포로스 워커*
2014·5·17

*삽화가

대니얼 핸들러 & 마이라 칼먼

현대미술관에서
2014년 6월 1일

스태튼아일랜드의
데어리퀸*에서 본 여자
2014·5·17

*아이스크림 전문점

WFMU
레코드 박람회의
브라이언 벨롯*
2014년 5월 31일

*예술가

나사
가방

F선 열차의
아들과 엄마
2014년 6월 1일

M선 열차에서
스누피 인형을
들고 있는 여자
2014·5·27

비둘기가
울 때!*

*프린스의 노래제목
「When Doves Cry!」

리사 브라운*

*삽화가

현대미술관에서
아코디언을 연주하는
대니얼 핸들러
2014년 6월 1일

어슬라 리앙*

*다큐멘터리 감독

홀리데이 인
소호에서 본
코리 아캔절*
2014 · 5 · 17

*미디어 예술가

렉싱턴 거리에서
목 뒤에
반창고를 붙이고
식물을 들고 있는
여자
2014년 5월 30일

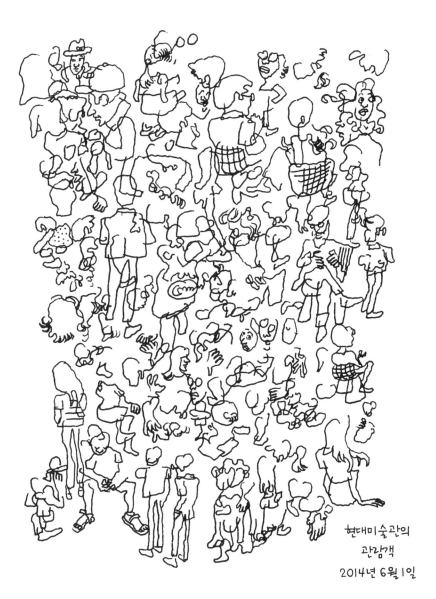

현대미술관의
관람객
2014년 6월 1일

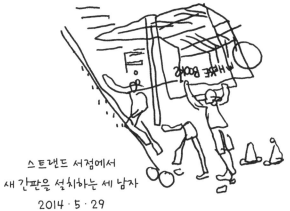

스트랜드 서점에서
새 간판을 설치하는 세 남자
2014 · 5 · 29

헤이즐

감사의 말

엄마, 아빠, 제이미, 제니퍼, 폴란과 터렐 가문 사람들, 줄리와 미셸, 오마르 아마드, 제이크 브레게, 잉가 브레게, 프린스 스완슨과 가족, 마라 케이저스, 리치 제이컵스, 마이클 워풀, 에바 조저스, 마이크 조바토, 메레디스 짐크, 월터 그린, 로빈 캐머론, 알렉 소스, 크리스틴 위그, 한스 시거, 케이티 맥도너, 마이클 실버버그, 앤디 스페이드, 앤서니 스퍼두티, 댄 카멜, 메이스너 잉가, 캐시 프랭크, 에밀리 포갠드, 멜러니 플러드, 토드 리피, 크리스티나 아미니, 찰리 워드, 앤지 윙니, 댄 조블레스키, 미아 펄먼, 수 채프먼, 파올라 안토넬리, 데이비드 시니어, 섀넌 마이클 케인, 제러미, 하이디와 아비게일 샌더스, 오퍼와 빌리, 제이 라이언, 실버먼 잉가, 곤드먼 잉가, 필 에런스, 피터, 해나, 헤이즐과 조니, 브렛 워쇼, 프리야 크리슈나, 크리스 잉, 레이철 콩, 엘리 호로비츠, 앤드루 리갠드, 스티븐 카스, 토드 섬비, 조던 베이스, 앤디 머드, 브라이언 맥멀런, 줄리아 콜라비타, 후이 부, 게리 팬터, 브루스 빌란치, 호프먼 잉가, 엘리자베스 크레인 브랜트, 맷 싱어, 자넬 싱, 레빈 잉가, 데릭 어드먼, 데릭 파거스트롬, 로런 스미스, 스탈리 카인, 리아나 핑크, 크리스틴 조이 와쇼, 샘 발렌티, 일레인 블리그니, 타라 제이, 콜린 매서스, 매킬 플래미니, 자크 쉴러, 에릭 화이트, 제이슨 포터, 대니얼 데이비드슨, 트리샤 케이틀리, 젠 베크먼, 니언 매커보이, 제니퍼 대니얼, 케이트 커닝햄, 캐서린 헨더슨, 토냐 두라기, 캐시 라이언, 스테이시 베이커, 빌 버가드, 로버트 맨커프, 테드 라살라, 로베르타 스미스, 제리 살츠, 빌 파워스, 잭 펜다비스, 매리와 맷, 에릭 헤이우드, 모르데카이 루빈스타인, 스테판 막스, 낸시 포드, 크리스 웨어, 베커 잉가, 세라, 에릭, 킴, 알렉스, 후미코, 앤지, 셰인, 수전, 리, 애비, 자넷, 브렛을 비롯한 크라이테리언의 모두, 헤드랜드 잉가, 헬멀 조, 조시 사프디, 존 곰, 데이브 콜록, 리처드 레날디, 실비아 킬링스워스, 니콜라스 노이벡, 아살리 리앙, 보먼 헤스티, 애비 콜조슨 조, 앤디 비치, 로런 더글러스, 제임스 스털킹 피트, 아만다 하칸, 마크 곤잘레스, 에이미 스타인, 존 고든, 제니 톤테라, 케이티 해치, 노아 칼리나, 숀 크리든, 티나 로스 아이젠버그, 제이슨 코키, 팀 슐로터, 트래비스 밀러드, 멜 카텔, 피터 서더랜드, 앤드루 서더랜드, 마이아 루스 리, 더스틴 호스테틀러, 리리 사베리, 카라 레빈, 린다 사이러스, 알리샤 해밀턴, 제이슨 풀포드, 태머라 숍신, 리앤 셰프턴, 리처드 맥과이어, 닉 로빈슨, 리 스미스, 빅터 커조, 조아나 아비레즈, 톰 색스, 에밀리 수기하라, 제인 마운트, 앤젤 도머, 포로스 워커, 조코 웨일랜드, 웨이드 오츠, 아비바 미캘로프, 브라이언 레아, 타코 벨, 앤서니 스파다로, 자바스 렌, 루바 아부니마, 데이비스 스트레텐, 벳시 콜리프튼, 미와 수수다, 콜레트의 세라, 맥스 펜턴, 마르셀 드자마, 터커 니컬스, 테이킨과 낸시 하드, 벤 샨, 잭 커비, 앤디 워홀, 키스 해링, 윌리엄 스타이그, J.D. 샐린저, 돈 드릴로, 사울 스타인버그, C.S. 레드베터 3세, 게리 포겔슨, 필 루브리너, 라이언 월커, 데이비드 라 스피나, 젠 스노, 몰리 에드가, 애슐리 게이츠, 수전 후트스타인, 조딘 이지프, 제임스 얼머, 맥 라인즈, 브라이언 벰로트, 테일러 맥키멘스, 제프 메이저, 카일 가너, 수 찬, 크리스티나 토시, 마르그리트 마리스칼, 젠 빌릭, 마르코 가르시아, 토바 아우어바흐, 해리슨 헤인즈, 클로이 시무어, 대니얼 아널드, 파비올라 알론드라, 리 그라니엘로, 래리 콜락, 조한 쿠켄버그, 브라이언 폴 라모트, 안드레아스 라줌조 콘라스, 마이크 슐랙, 트리샤 가브리엘, 케빈 라이언스, 러스 앤드 도터스, 지나 아만테, 가브리엘 벤, 조 브레이너드, 글런 호로비츠, 저스틴 크로스비, 짐 골드버그, 제프 대로, 알렉스 토드, 뫼비우스, 캐리 톰슨, 긱 보벤, 그레이엄 톨버트, 대니얼 메리콜, 존 주드, 에드 파나, 브래드 젤라, 빌 텔겐, 세라 디스틴, 에릭 엘름스에게 감사합니다.

당신 이름도 잊지 않고 포함되었다면 좋겠네요. 그렇지 않다면 지금 당신을 생각하고 있을 겁니다.